KB164593

불가능한 누드

Le Nu Impossible
by François Jullien
ⓒ Editions du Seuil, 2000 et 2005

Korean Translation copyright ⓒ Dulnyouk Publishing Co., 2019
Published by arranged with Editions du Seuil
through Sibylle Books Literary Agency.
All rights reserved.

불가능한 누드
ⓒ 들녘 2019

초판 1쇄	2019년 2월 28일

지은이	프랑수아 줄리앙		
옮긴이	박석		

출판책임	박성규	펴낸이	이정원
편집주간	선우미정	펴낸곳	도서출판 들녘
편집진행	박세중	등록일자	1987년 12월 12일
디자인진행	김정호	등록번호	10-156
편집	이동하·이수연	주소	경기도 파주시 회동길 198
디자인	조미경·김원중	전화	031-955-7374 (대표)
마케팅	이광호		031-955-7381 (편집)
경영지원	김은주·장경선	팩스	031-955-7393
제작관리	구법모	이메일	dulnyouk@dulnyouk.co.kr
물류관리	엄철용	홈페이지	www.dulnyouk.co.kr
ISBN	979-11-5925-381-2 (93600)	CIP	2019001468

이 도서의 국립중앙도서관 출판예정도서목록(CIP)은 서지정보유통지원시스템 홈페이지(http://seoji.
nl.go.kr)와 국가자료공동목록시스템(http://www.nl.go.kr/kolisnet)에서 이용하실 수 있습니다.

불가능한 누드

프랑수아 줄리앙 지음 | 박석 옮김

들녘

일러두기

1. 원문은 대다수의 문장이 길고 여러 부호로 이어진 만연체인데, 가독성을 위해 저자의 양해를 구해 짧은 문장으로 나눠 풀어서 번역했다.

2. 원문에 프랑스어로 번역된 중국 자료들은 동양권의 일반적인 번역과는 약간의 차이가 있는 내용이 종종 있었지만 되도록 저자의 번역을 그대로 전달했다. 다만 결정적 오류에 대해서만 원문의 뜻에 맞게 풀이하고 역주로 설명했다.

3. 원서에 수록된 도판 가운데 레오나르도 다빈치의 『회화론』은 불어로 되어 있기 때문에 번역하여 그림과 더불어 본문 속에 그대로 실었지만, 『개자원화전』의 한문 원전들은 본문으로 처리하기가 애매하여 부록에 수록했다.

몇 년 전 파리의 오르세미술관에 처음 갔을 때, 이미 책에서 많이 보았던 인상주의 화가들의 걸작들 앞에서 감탄사를 연발하다가, 사실주의 작가 쿠르베G. Courbet의 전시실을 둘러보는 가운데 어떤 충격적인 작품에서 나도 모르게 묘한 갈등을 느낀 적이 있다. 바로「세상의 기원」이었다. 커다란 화폭으로 시선을 압도하는 그의 다른 작품에 비해서는 너무나 자그마한 작품이지만, 어떤 의미에서는 훨씬 더 강력한 존재감을 풍기고 있었다.

상체를 가리고 누워 있는 여인의 나체를 음부를 중심으로 사실적으로 묘사한 그 작품은 쿠르베가 사실주의 화풍을 주장하고 남들이 소재로 삼지 않던 일상의 소재를 그리기를 좋아했던 작가였음을 감안한다 해도, 너무나 적나라하게 사실적이어서 눈을 둘 바를 몰랐다. 게다가 내 무의식 깊은 곳에서 작동하는 동양적인 문화 감수성은 강한 어색함을 느끼면서 빨리 발걸음을 옮기라고 명령하고 있었고, 혹여 다른 사람

이 쳐다보지는 않을까 주변을 살피는 마음도 들었다.

그렇지만 한편으로는 거침없는 붓질과 과감한 구도에서 풍기는 강렬한 매력은 시선을 강하게 끌어당기고 발걸음을 붙잡고 있었다. 특히 내용과 제목의 절묘한 조화가 만들어내는 묘한 아우라는 머릿속에서 강한 스파크를 일으키면서 감탄을 자아냈다. 다른 작품들에게서는 느껴보지 못했던 실로 묘한 갈등이 아닐 수가 없었다.

사실 이 그림은 처음부터 살롱의 전시를 위해 준비된 작품이 아니고 약간은 관음증이 있던 어떤 개인 소장자의 주문으로 제작된 작품이다. 그 뒤 오랫동안 개인 소장으로 떠돌다 정신분석학자 라캉J. Lacan의 손에 들어왔고, 그의 사후 오르세 미술관에 기증되어 1995년부터 전시되기 시작했다. 비록 외설과 예술의 시비를 불러일으키기도 했지만, 이런 작품이 당당하게 최고의 미술관에 전시될 수 있는 까닭은 누드라는 장르 자체가 서양의 미술에서는 일찍부터 매우 중요한 장르로

자리 잡았기 때문이다. 「세상의 기원」은 다소 파격적이기는 하지만 서양 미술관에서 쉽게 만날 수 있는 수많은 누드 작품 중의 하나일 뿐이다.

영월 조선민화박물관에는 '19금의 방'이 있었다. 바로 조선시대의 춘화를 전시하는 방인데, 중국과 일본의 춘화는 많이 보았지만 두 나라에 비해 도덕적으로 훨씬 엄격한 기풍을 지녔던 조선에서도 꽤 적나라한 춘화가 많이 있는 것을 보고 약간 놀랬던 적이 있다.

동아시아에서 나체는 몰래 감상하는 춘화의 대상이 될 수는 있어도 당당한 예술의 대상으로 여겨진 적은 한 번도 없었다. 중국 둔황의 벽화 중에는 간혹 전라에 가까운 천녀天女가 육감적인 아름다움을 자랑하는 장면이 나오기도 한다. 그러나 이는 인도풍의 불교화고, 게다가 나체는 그림의 중심 주제가 아니라 배경의 하나로 혹은 부분적으로 가볍게 처리될 뿐이다. 전통적인 중국 회화나 조각에서는 일종의 불문율처럼

제대로 된 누드 작품이 전무하다. 중국 문화의 영향권에 있던 한국과 일본도 크게 다르지 않다.

참으로 대조적이라 하지 않을 수 없다. 그러나 또 하나의 더욱 큰 차이점이 있다. 서양 미술에서 조각이나 회화를 막론하고 누드가 미술의 기초로 여겨져서 많은 미술학교에서 누드모델을 앞에 두고 데생이나 크로키를 하는 수업이 필수적으로 진행돼왔던 데 비해, 동양의 전통 미술에서는 누드모델이라는 말 자체가 없었다는 점이다.

누드를 좀 더 실제적으로 이해하기 위해 아내의 도움으로 몽파르나스의 그랑드 쇼미에르 아카데미의 누드크로키 반에 두어 차례 참가한 적이 있다. 누드모델은 3시간 동안에 여남은 포즈를 보여주는데, 긴 것은 30분 정도이지만 짧은 것은 5분밖에 되지 않아 초보자로서는 포즈의 윤곽선을 잡기도 어려웠던 기억이 난다. 좀 파격적이라고 느껴지는 포즈들도 아무 거리낌 없이 당당하게 표출해내는 모델을 보면서, 그리

고 다들 너무나 진지하게 포즈에 집중하면서 그림을 그리는 모습을 보면서 누드의 본질이 무엇인지 왜 누드가 서양 미술에서 그렇게 중요한 지위를 지니고 있는가를 조금이나마 느낄 수 있었다.

지금은 우리나라에서도 서양화, 동양화, 조소를 막론하고 누드크로키나 데생은 기본으로 배워야 할 과목 중의 하나지만 근대 이전의 동아시아에서는 누드모델을 상상이나 할 수 있었겠는가? 한쪽에서는 그렇게 오래전부터 많은 사람들의 찬양을 받아오고 미술의 기초로 여겨진 누드가 다른 한쪽에서는 아예 성립 자체가 불가능했다는 사실은 참으로 재미있는 현상이 아닌가?

이는 미술에 관심을 가지고 있거나 동서 문화의 비교에 관심을 가진 사람이라면 한 번쯤은 생각해볼 만한 주제다. 나 또한 몇 년 전에『인문학, 동서양을 꿰뚫다』라는 책에서 스쳐 가듯 이 주제를 다룬 적이 있다. 그러나 이 주제는 굳이 동서

문화를 전문적으로 비교하는 학자가 아니라도, 또 미술학도가 아니라도, 누구나 궁금증을 가질 만한 주제다.

　이 책은 바로 이 문제에 대해 최초로 본격적인 설명을 시도한 책이다. 줄리앙 교수 본인도 언급했듯이 동양에서는 누드에 대한 언급 자체가 없으며, 서양에서도 누드화의 기법을 소개하거나 미술사적인 관점에서 누드화를 분석한 책들은 많지만 왜 서양에서 누드를 그렇게 중시했는가에 대해 질문을 던진 사람은 없다. 이 책은 서양철학자인 동시에 중국학자인 저자의 독특한 경력이 만들어낸, 그리고 저자의 강렬한 지적 호기심이 만들어낸 걸작이다.

　이 책의 주된 소재는 누드지만 실제의 내용은 동서양의 철학과 미학이다. 분량이 그다지 많지 않은 책이지만 등장하는 인물들은 실로 많은데, 플라톤, 아리스토텔레스, 플로티노스, 아우구스티누스, 보티첼리, 다빈치, 뒤러, 데카르트, 빙켈

만, 셸링, 칸트, 헤겔, 하이데거, 공자, 맹자, 노자, 장자, 고개지, 사혁, 곽희, 소동파, 미불, 하규, 조맹부, 예찬, 구영, 석도 등등 다 열거하기 어려울 정도다.

동서의 철학과 미학을 비교하는 것은 실로 까다로운 작업임에 틀림없고 등장인물도 엄청 많아 내용이 난해할 것이라는 선입관이 들 수도 있지만, 실제로 읽어보면 꼭 그렇지도 않다. 이 책의 미덕 가운데 하나는 심오한 철학적 내용과 방대한 인물 들을 유기적으로 잘 엮어서 무척 재미있게 풀어나간다는 것이다. 또 하나의 장점은 딱딱하고 개념적인 내용들을 은유적이고 감성적인 필체로 풀어가고 있다는 점인데, 철학적인 내용을 시적으로 표현한 글들은 번역하는 사람에게는 엄청난 고통을 주지만 읽는 사람에게는 꽤 많은 재미를 느끼게 해줄 것이라 생각한다.

이야기는 누드가 불가능한 중국에서 출발한다. 줄리앙 교수는 중국에서 나체를 그린 그림으로는 현존하는 가장 오래

된 작품인 구영의 「춘몽」을 제시한다. 명대 후기에 활약한 구영은 문징명, 당인 등과 어깨를 나란히 하는 명대 대가 중의 한 사람으로 훌륭한 산수화도 많이 남겼지만 춘화도 남긴 사람이다.

앞의 작품에서는 두 남녀가 옷을 입은 채로 가볍게 끌어안고 있지만, 뒤의 작품에서 두 남녀는 옷을 벗고 사랑을 나누고 있다. 저자는 예리한 관찰력을 발휘하여 중국인들은 신체를 감싸고 있는 옷의 선들은 너무나 잘 표현하고 있는 데 비해 옷을 벗은 신체는 마치 포대자루를 쌓은 것처럼 밀도와 구성 모든 면에서 문제가 많다는 점을 지적한다. 그리고는 중국의 화가들은 말이나 곤충은 정말 잘 그리는데 왜 인체를 이렇게 잘 그리지 못하는가에 대해 문제를 제기하면서 본격적으로 동서의 회화와 그 속에 담긴 철학과 미학에 대한 이야기를 풀어나가기 시작한다. 독자들의 이해를 돕기 위해 그의 주장들을 간략히 요약하면 다음과 같다.

중국 회화사 초기에는 인물화가 중시되었지만 후대로 갈수록 산수화가 주류를 이뤄 인물화에 대한 관심이 줄었다. 게다가 중국에서는 엄밀히 말하면 신분, 지위나 성격에 따라 제왕도, 종교인물화, 궁녀화 등등으로 나뉘어 인물화라는 독립적 개념 자체가 없다. 이에 비해 서양에서는 누드를 통해 신분 지위와 무관한 인간의 본질을 탐구하고 있다. 즉 누드는 철학과는 다른 방식으로 인간의 본질을 탐구하는 작업인 것이다.

인간의 본질이라는 개념을 지지하고 누드가 자기 일관성을 지니도록 만드는 것은 형태학인데 다빈치의 『회화론』에서도 보듯이 해부학적 지식은 유럽의 전통에서 회화 기법의 기초로 쓰였다. 이에 비해 중국에서는 해부학 자체에 대해 관심이 전혀 없었다. 중국인들은 형태학보다는 경락을 중심으로 하는 기의 순환체계에 더 많은 관심을 지녔다. 그리고 그 기운은 인체 속에만 있는 것이 아니라 외부와 소통하는 것이다.

구영의 그림에서 옷의 선을 중시했던 것도 바로 이 때문이다. 중국인은 산에도 인간과 마찬가지로 기맥이 있다고 여겨 산맥이라 부른다. 사람이나 산은 모두 기운의 흐름이고 그래서 서로 교류할 수 있다고 여기는 것이다.

　누드의 기초가 되는 서양의 형태학에는 중국과는 다른 철학적 사유가 숨어 있는데, 그 뿌리는 바로 플라톤과 아리스토텔레스에 있다. 플라톤의 이데아라는 철학 개념의 기초를 세우는 것은 바로 형상이고 아리스토텔레스는 이러한 형상에 질료라는 개념을 더했다. 그리고 플로티노스와 아우구스티누스는 사물의 본질인 형상과 사물의 윤곽선인 형태를 서로 연결하고 있으며 그것을 아름다움의 기초로 여겼다. 즉 가시적인 형태를 통해 그 너머에 있는 본질적인 형상을 찾을 수 있다고 본 것이다. 저자는 누드야말로 감각적 형태를 통해 원형의 형상을 찾는 행위라고 규정한다. 그러나 중국에서는 형상과 질료라는 개념 자체가 없었는데 그것은 이 세계를 존

재라는 개념이 아니라 과정이라는 관점에서 받아들이기 때문이다. 중국에서는 유와 무에 대한 명확한 구분도 없고, 유와 무는 하나의 과정에 불과하다.

중국의 회화는 서양처럼 정지된 형상, 존재의 본질을 그리는 것이 아니라 만물의 변화 속에 감추어져 있는 이와 기를 표현하고 싶어한다. 중국의 문인 화가들이 인체보다는 바위나 대나무를 더 좋아했던 이유는 뚜렷한 형태를 지닌 전자보다는 후자가 임의대로 이와 기를 표한하기 더욱 용이하기 때문이다. 소동파나 예찬이 그린 바위는 구체적이고 뚜렷한 형상을 지닌 바위가 아니라 소용돌이치는 기운 속에 있거나 유와 무의 경계가 흐려진 상태에 있는 바위들로서 노자가 말한 큰 형상은 형태가 없다는 구절과 잘 어울린다.

누드를 만드는 것은 포즈다. 포즈는 모델에게 순수한 객체의 지위를 부여하고, 화가는 포즈 속에 담긴 형상을 재현하려고 한다. 주체와 객체의 명확한 분리는 데카르트 철학의 기

본 전제이고 그것이 근대 과학을 이끌었다. 이와는 반대로 중국에서는 주체와 객체는 서로 소통해야 한다고 생각했다. 그 때문에 누드화보다는 풍경화를 중시하고 또한 풍경화에서도 풍경을 객체로 바라보지 않고 정경융합情景融合, 즉 감정과 경치의 융합을 강조한다.

서양에서는 미메시스, 모방–재현의 개념이 매우 중요하다. 그리고 그것은 바로 전이의 개념과 관련이 있는데, 미술에서 전이란 하나의 질료 속에서 하나의 형상을 끄집어내어 다른 질료로 옮기는 것이다. 누드는 살과 뼈라는 질료 속에서 구성된 어떤 형상을 돌이나 종이라는 또 다른 질료로 전이하는 것이라 할 수 있다. 중국의 예술가들은 형상의 전이보다는 그 속에 담겨 있는 정신을 전달하는 것을 중시한다. 중국의 화론에서 사물에 맞추어 형상을 표현하는 응물상형보다는 기와 운치가 약동하는 기운생동을 더욱 강조하는 것은 이때문이다.

서양의 누드에서도 눈에 보이는 형상만을 추구하는 것은 아니다. 누드의 목표는 감각적 모델을 통해 불변의 이상적인 형상을 찾는 것이고, 플라톤식으로 표현하면 영혼의 상승을 추구하는 행위다. 그러나 중국에서는 과정의 세계 너머의 초월 세계를 받아들이지 않았다. 그들에게 있어 만물의 형성에 관여하는 기와 그 내적 정합성인 이는 서로 분리될 수 없는 것이다. 중국인들이 바위를 그리면서 표현하고자 하는 것은 바위를 바위답게 만드는 하나의 내적 정합성일 뿐, 초월적인 이데아와는 아무런 관련이 없다.

서양에서는 인체를 부분과 전체의 기하학적 비례 관계로 파악하려고 한다. 다빈치나 뒤러가 만든 비트루비우스 인간 도형에서는 엄밀한 수적 비례를 강조하고 있다. 그런데 옷을 입은 상태에서는 인체를 수적으로 기하학적으로 분석하기가 어렵다. 부분과 전체의 비례야말로 누드의 미학적 기초다. 그러나 중국에서는 부분과 전체의 비례에 대해 아무런 관심이

없었다. 왜냐하면 인체의 외형은 내부와 외부의 기를 통하게 하는 것에 불과하기 때문이다. 중국인들이 관심을 지녔던 것은 충만함과 비어 있음, 가시세계와 비가시세계, 즉 유와 무의 상호침투를 표현하는 것이다.

서양과 중국에서는 그림을 그린다는 개념 자체가 서로 다르다. 서양의 누드에서는 모델에 대한 어떠한 주관적 감정도 배제한 채 오직 순수하게 그 형태와 동작에 집중하여 충실하게 표현하려고 하지만 중국의 문인화에서는 그림을 그리는 것이 아니라 그림을 쓴다. 즉 대상에 대한 내면의 느낌을 시적으로 표현하는 것에 중점을 두고 있는데, 이 때문에 인물화를 그릴 때에도 그 인물의 개성이 잘 드러나는 부분만 특징적으로 표현한다. 후대 문인화에서도 인물을 그릴 때에 초서체의 한두 차례 붓질로 그 느낌만 우회적으로 표현할 뿐이다.

누드에서는 상징성을 중시한다. 누드에 표현된 인체는 우주의 상징이다. 머리는 하늘을 의미하고, 서 있는 자세는 땅으

로부터 독립을 의미하고, 근육의 움직임은 대양의 물결을 상징한다. 누드화의 상징과 대비되는 것으로 중국의 그림에는 표지라는 것이 있다. 이는 아주 작은 부분이면서 전체의 특징을 드러내는 역할을 한다. 예컨대 뺨 위의 세 개의 수염 내지는 눈썹의 찌푸림 등을 통해 인물의 개성을 확연하게 들추어내는 것을 말한다.

누드는 모형화를 추구한다. 이 모형화가 모방에서 나온 것이든 혹은 이상화에서 나온 것이든, 누드는 그 긴 역사 속에서 양축 사이에서 쉼 없이 요동쳐왔다. 서양의 '이론 체계'는 모든 면에서 끊임없이 모형화를 추구하고 있으며, 서양의 과학이 승리를 거둘 수 있었던 것도 바로 이 때문이다. 중국은 대신 도식화를 좋아한다. 이러한 도식화에 대해서는 『주역』의 도상이 그 원형이라 할 수 있고 그들의 문자 자체가 도식화에서 나온 것이다. 그러한 성향은 그림에서도 나타나는데 문인화의 모범적인 교과서인 『개자원화전』에서도 인물의 도식화

가 잘 드러나고 있다.

장마다 누드화와 문인화의 차이를 비교하던 저자는 책이 종반에 가까워져서는 두 장에 걸쳐서 동서의 미학의 개념 자체가 다르다는 이야기를 하고, 마지막 두 장에서는 칸트의 『판단력 비판』과 헤겔의 『미학강의』에 나타나는 몇 가지 문제점을 지적하고 있다. 칸트가 인체 형상의 아름다움은 아름다움의 최고의 이상이라고 말한 것에 대해서는 적극 찬동하면서도 그것이 누드의 인체형상인지 옷을 입은 인체를 가리키는지는 불명확하다고 지적하고, 아울러 칸트는 누드의 숭고미를 제대로 알지 못했다고 말한다. 그리고 헤겔은 누드는 아름다움을 드러내고 의상은 정신을 드러낸다고 주장했지만 그 주장의 근거가 오락가락하고 있는 것으로 보아 헤겔 또한 누드의 본질을 제대로 이해하지 못하고 있다고 말한다. 그리하여 마지막으로 누드에 대한 자신의 견해를 피력하고 누드를 예찬하면서 이야기를 매듭짓고 있다.

전체의 내용을 살펴보면 단순히 누드화와 중국 회화에 대한 이야기가 아니라 주로 동서 철학과 미학의 비교에 관련된 것이다. 내용의 상당 부분들은 나 또한 오랫동안 생각해왔던 것들이고, 『인문학, 동서양을 꿰뚫다』의 동서의 철학을 비교하는 부분에서 다루었던 것이다. 나도 일찍이 노자의 '대교약졸'이라는 키워드 하나로써 동서양의 종교·철학·문학·회화·음악·건축 등의 다양한 영역을 꿰뚫어 비교하는 작업을 해본 경험이 있지만, 누드화라는 하나의 소재를 가지고 저렇게 풍성한 이야기를 끄집어낼 수 있는 줄리앙 교수의 필력에 정말 감탄하지 않을 수가 없었다.

중국학자로서 세계적인 명성을 떨치고 있는 줄리앙 교수는 『운행과 창조Procès ou Création』 이후 많은 저서를 통해 실로 다양한 관점에서 중국과 서양을 비교하는 작업을 진행해왔다. 그러나 본인 스스로는 중국학자이기 이전에 철학자임을 분명히 밝히고 있다. 중국학을 공부하기 전에 플라톤 철학을 전공했던

줄리앙 교수는 자신이 중국학을 공부한 것은 이미 한계에 이른 서양 철학에 새로운 돌파구를 찾을 여지를 주기 위함이라고 힘주어 말한다. 즉, 타자의 거울을 통해 자신의 모습을 새롭게 비추기 위한 행위임을 강조하고 있다.

근대는 한마디로 서구의 팽창의 시대라고 규정할 수 있다. 서구의 과학기술과 정치경제 제도, 그리고 문화 예술이 전 세계로 확장되었고 동아시아 또한 서세동점의 대세 앞에서 서구를 배우기에 급급했다. 이에 대한 반성으로 근래 자신의 정체성을 자각하려는 움직임들이 일어나고 있다. 그러나 아직 그 물결은 미미하고, 일부는 타자와의 냉정한 비교가 없이 나르시시즘에 빠지는 경향도 있다. 이런 면에서 줄리앙 교수의 작업은 우리에게 많은 도움이 될 수 있을 것이다.

다만 한 가지 주의해야 할 것은 그의 작업이 결국은 서구인의 시각에서 나왔다는 사실이다. 우리 스스로의 관점에서 동과 서를 바라보려는 노력 또한 잊지 말아야 할 것이다. 그리

고 그것은 단순히 우리의 정체성을 찾거나 동서의 차이를 비교하는 작업에 그치지 않고 동과 서를 넘어서 이 시대를 설명할 수 있는 새로운 틀을 모색하는 방향으로 나아가야 할 것이다.

차
례

서문

확증된 사실 그 자체는 매우 간명하다. 모든 것을 두루 살펴보았을 때, 미술에서 누드의 창조는 유럽의 문화적 전통에 너무나 밀접하게 연결되어 있는 현상이기 때문에 서로 떼려야 뗄 수 없는 관계다. 그 정도로 누드는 서양을 이쪽 끝에서 저쪽 끝까지, 온 시대를 관통하여, 조각에서 회화, 그리고 사진까지 미술 전반에 걸쳐서 하나로 이어주는 고리다. 누드는 그렇게 지속적으로 서양 순수 미술의 형성에 기틀의 역할을 해왔다. 교회는 성기를 덮어 가리기도 했지만 누드는 그대로 두었다.

오늘날 우리는 묘소 위의 누드 조각이나 교회의 누드 회화가 우리의 박물관을 가득 채우고 있음을 보고 있으며 이 진부한 현상에 대해 더 이상 놀라지 않는다. "어떻게 누드를?"과 같이, 예컨대 누드의 형태를 만들 때는 어떤 이상적인 규칙을 따라야 하는가? 누드 발달의 역사는 어떠한가? 등등에 대한 책들로만 가득 채운 서가들이 줄 지어 있다. 그러나 오늘날까지도 "왜 누드인가?"에 대해 의문을 던지려고 생각

하는 사람은 거의 없다.

이와는 반대로 누드가 전혀 뚫고 들어가지 못했으며 누드가 완전히 무시되고 있는 어떤 방대한 문화권이 있는데, 바로 중국 문화권이다. 그런데도 중국의 미술 전통이 인물화와 인체 조각을 충분히 발전시켜왔다는 것은 정말 놀라운 사실이다.

이처럼 철저하면서도 예외를 전혀 허용하지 않는 누드의 부재는 우리로 하여금 그것을 좀 더 자세히 살펴볼 것을 요구한다. 왜냐하면 그것은 지엽적인 문제가 아니기 때문이다. 중국에서 누드는 차라리 불가능했다고 할 수 있는데, 그 이유에 대해서는 중국 문명 특유의 문화적 선택이라는 관점에서 규명되어야 한다.

또한 그러한 중국의 문화적 선택을 살펴보다 보면 그 반대로 왜 우리들 서양에서는 누드를 가지는 쪽으로 문화적 선택을 하게 되었는지에 대해 깊게 생각하게 해준다. 즉 중국에서 누드가 불가능하게 된 조건은 서양에서 누드가 가능하게 된 조건이 무엇인가를 묻도록 이끈다.

누드는 육신과 발가벗음 사이, 욕망과 수치심 사이를 중재하여 **미**의 기준을 수립했다고 하는데, 그것은 과연 무엇으로 어떤 이론적 근거를 가진 것인가? 누드의 그러한 뜬금없는 등장은 놀라움을 불러일으키고 나아가 철학의 대상으로 부상

한다. 누드는 아카데미가 특히 애호하는 주제가 되어 우리를 질리게 만들더니 마침내 이론을 조작하는 자가 된 것이다.

누드는 사물의 본질이나 존재에 대한 대대로 이어져온 탐구에서 계시자 역할을 하며, 그리고 이 때문에 존재론에 대한 감각적인 접근을 가능하게 해준다. 동시에 새로운 탐구 대상을 드러나게 만드는데, 더 많은 궁금증을 불러 일으켜 "누드는 그것의 부재, 즉 '불가능한 누드'에 의해 그 정체성이 잘 드러날 수 있는 것이 아닐까"라고 생각하도록 이끈다.

I.

그러므로 누드에 대해 자명한 것은 없다. 벌거벗음은 마치 부끄러움의 감정처럼 공통적인 것이지만 누드는 일종의 선택으로 보인다. 그리고 이 선택은 철학의 기초를 이루는 선택과 같은 것이다. 왜냐하면 누드는 '사물 자체'이기 때문이다. 즉 누드는 사물 속에 있는 것이며, 바로 본질이다. 그것은 우리에게 즉시 다음과 같은 질문을 던진다. 누드는 철학 이전의 단계에서 실재를 파악하고 그것과 관계하는 사유 방식의 어떤 특정한 견해를 어떤 식으로 드러내고 있는가?

사실 사람들은 미술과 누드는 뒤섞여 있다고 믿었을 것이다. 누드는 미술과 마찬가지로 오래된 것이기 때문이다. 사람들은 누드의 기원을 석기시대의 암벽화와 같은 인물도까지 끌어올리려고 하지 않을까? 약 오천 년 전의 키클라데스 Cyclades 조각상 같은 것들은 누드를 기하학적으로 다루는 가운데, 우아하게 양식화된 인체의 모든 부분들을 전체 구조 속에서 통합적으로 잘 표현하려고 고민하고 있어 벌써 우리

를 깜짝 놀라게 한다.

또한 룩소르Luxor에 있는 나크트Nakht 왕의 무덤의 여류 음악가를 그린 프레스코 벽화에서는 하얀 성의를 입은 젊은 여자들 가운데서 한 여자가 같이 나란한 방향으로 있으면서도 고개를 돌려 어떤 변화를 드러내고 있다. 나체로 류트를 연주하는 그녀는 다른 여인들 사이에서 관능적인 존재감을 과시하고 있는데, 유려한 윤곽으로 그 매력은 더욱 두드러지고 있다.

전자에는 누드의 엄격한 조형화가, 후자에는 섬세한 육체의 우아함이 이미 잘 나타나고 있다. 누드의 발흥을 보기 위해 그리스를 기다릴 필요가 전혀 없다.

이와 비교하자면 중국은 예외 이상으로 보인다. 단순히 예외가 크기 때문만이 아니라, 무엇보다도 중국 미학의 발전사에서는 누드를 거부했다는 것을 볼 수 있기 때문이다. 아예 그 가능성 자체를 원천 봉쇄하는 정도다. 중국은 완전히 벗어나 있다.

거기에 질문이 있다. 무엇이 중국에서 누드의 전개를 억제했는가? 어떤 다른 가능성이 압도적으로 우세하여 누드를 덮어버리고 가로막아버리는 지경에 이르게 했는가? 그리고 좀 더 근본적인 질문으로서 중국이라는 문화적 도면 위에 펼쳐지지

못한 가능성이란 무엇인가? 또한 어떻게 이해되어야 하는가?

다시 말하지만 그 질문은 나에게는 결코 지엽적인 것이 아니다. 그것은 상당히 넓기는 하지만 오늘날에는 구획이 잘 정리된 인류학 연구의 영역에서 다룰 수 있는 문제가 아니다. 바탕을 보자면 이는 철학적이다. 그리고 내가 이 견해를 통해 즉, 누드로부터 그리고 중국으로부터 얻어진 견해를 통해 밝히고 증명하려고 착수하는 것도 바로 이 철학적 바탕이다.

누드는 서양의 전통에 대한 중국 전통의 미학적 독창성이라 할 수 있는 것을 잘 드러내며, 따라서 그 양자를 정면으로 비교하는 것을 허락할 뿐만 아니라 좀 더 일반적으로는 예술과 사상의 유기적 결합관계를 탐색하는 것을 허락한다. 좀 더 정확히는, 예술과 우리의 사유 모드의 함축성과의 연계성을 탐구하게 허락해준다.

누드는 우리의 정신 속에 감추어진, 혹은 우리가 잊어버린 그 선택들을 보여준다. 사람들이 너무 진부하다고 생각하는 아카데믹한 누드라 할지라도 그것이 부재하게 되면 그 불가능성을 주목하게 되어 우리가 일반적으로 '재현'이라고 이해하는 것이 무엇인지를 뚫어지게 바라보게 된다. 그 재현이라는 용어는 너무나 일반적이라서 우리에게 더 이상 아무런 의미도 지니지 않았던 것이다.

그런데 누드가 초점을 맞추어온 것, 중국이 간접적으로 보여온 것을 통해 우리는 다시금 그에 대해 생각할 기회를 가지게 된다. 거기에서 누드는 우리가 암묵적인 방식으로 굳이 토론할 필요도 없이 늘 생각해오던 것, 즉 형상, 이데아, 혹은 아름다움에 대해 탐구하지 않을 수 없게 만든다.

불가능한 누드

II.

이렇게 개념화된 용어로 비교 방법의 토대 위에 문제를 설정하면, 이 탐구는 해볼 만한 것으로 보인다. 그러나 고백하건대 그것을 감행하기에는 어떤 곤란함을 느낀다.

사실 누드는 중국 문화에 관해 내가 이미 제기했던 다른 질문들, 예컨대 간접적인 완곡한 대화법, 전략적 조종술 등등에 비해서 중국 학자들과 대화를 진척하기가 훨씬 어려운 주제다. 처음에 대화의 진척에 거북함을 느꼈을 때, 그것은 주로 누드와 누드가 만들어내는 이면인 발가벗음 사이에서 자주 일어나는 혼동으로 인해 생긴 문제인데, 나는 그다지 위험한 상황으로 나아가지 않고서도 누드란 그다지 흥미로운 주제가 되지 못한다는 것을 바로 알게 되었다.

그런데 나로서는 처음에 내세웠던 논거들을 잡아둘 수도 없고, 그 속에서 내 원래 질문은 교착 상태에 빠져들어간다. 그래서 전혀 무관한 주제들, 예컨대 수치심, 좀 더 부정적으로 말하자면 전통적인 중국의 도덕 문제, 그리고 중국에서의

여인들의 사회적 지위 등의 문제로 나아가기 시작한다.

실로 이상한 상황이다. 적어도 이 시점에서 원래 철학적 대화를 꿈꾸었지만 외국 땅에서 혼자 주절거리는 인류학자의 독백처럼 내몰리고 만다. 또한 중국은 자신들의 문화에 대해 스스로 논평하기 좋아하고 인문학적인 성향이 강하기 때문에, 이미 충분히 증명이 되듯이 인류학적 대상으로 삼기가 어렵다. 중국에서의 인류학은 일반적으로 하카客家인이나 먀오족苗族 등의 변방 혹은 소수민족에 집중되어 있다. 이런 것들이 내 작업에서 겪는 첫 번째 어려움들이다.

게다가 더욱 곤란한 것은 중국문화 내부에서는, 서양문화의 내부에서도 마찬가지겠지만, 이러한 질문 자체가 존재하지 않았다는 사실이다. 중국사상에서도 서양사상과 마찬가지로 명백한 방법으로 보편적인 방식으로 스스로 많은 질문들을 제기했지만, 이 문제에 대해서는 전혀 관심이 없었다.

이러한 질문을 만들어낼 수 있는 것은, 하나의 사유구조 속에서 다른 사유구조를 심사숙고하고 하나의 사유방식을 통해 다른 사유방식에 의문을 제기해야 하는 중국학자이자 서양철학자인 내 독특한 사상 여정으로 인해 두 관점들을 교차시키는 데서 나온 것이리라. 이런 질문을 던지는 사람이 나 혼자뿐인 것은 무엇 때문일까? 중국학과 서양철학을 동시에

공부하기 때문일까?

그런데 사실 서양철학자들은 그들 속에서 구성 가능한 질문들을 가지고 있고 그들의 참고문헌 속에서 살고 있다. 중국 학자들도 그들의 입장에서 구성 가능한 연구대상, 중국문화가 그들에게 물려준 그런 연구 대상들에 매여 있다. 프랑스에서도 외국에서도 사실 나는 지적으로 외톨이다.

이는 내가 어떻게 해서 누드에 대해 질문을 던지게 되었는지에 대해 다시금 생각나게 만들어준다. 당시는 80년대 초였고, 중국은 덩샤오핑鄧小平이 다시 권좌로 복귀하고 나서 막 개방을 시작한 때였다. 개방이라는 용어의 쓰임에 따르면 이는 외국의 자본에 대해 문호를 개방해 시장경제를 받아들이는 것을 의미한다. 또한 그것을 성공하기 위해서는 서양과 교류를 하겠다는 새로운 의지를 보여주는, 충분히 신뢰할 만하고 빨리 지각될 수 있는 증표를 제공해야 했다.

따라서 당시 중국에서 유일하게 국제적인 장소인 베이징 공항을 확장하고 현대화해야 했다. 그러고는 공항 레스토랑의 벽에 누드를 그려놓았다. 이것이 진정 누드였다고 말할 수 있을까? 적어도 내가 기억하기에 그것은 고갱P. Gauguin풍의 반 누드의 여인이었다.

물론 그 여인들은 남방 시수앙반나西雙版納의 소수 민족의

여인들이었고, 매우 이국적인 느낌을 주었다. 게다가 그 그림은 중국의 진열장 내부에 있어 외국인 여행객을 제외하고는 기본적으로 잘 보이지가 않았기 때문에 더욱 주변적인 문제거리였다.

하지만 그럼에도 불구하고 그 그림은 즉각적으로 수뇌부에서는 덩샤오핑을 따르는 계파와 마오쩌둥毛澤東 노선의 계승자인 보수파 사이의 권력 투쟁의 구실이 되고 말았다. 체제의 새로운 방향에 대해 비판하던 쪽에서는 거기서 서방 문화의 오염된 영향의 표지를 보았던 반면, 덩샤오핑은 현장에 가서 보고 난 뒤에 언론에 이는 문제가 되지 않는다고 공언했다.

한번은 내 자신이 직접 아무런 가리개 없이 걸려 있는 그 그림을 보았는데 다음번에는 커다란 커튼에 가려져 있었다. 그리고 그 뒤로는 그 벽화를 전혀 볼 수가 없었다. 거기에 어떤 불편함이 생겼던 것일까? 나는 스스로에게 질문했다. "조금 더 멀리 그 기원을 찾아야 하는 것인가?"

적어도 한 가지는 확실했다. 그들은 거기서 무언가 감각적인 생소함을 느꼈던 것이다. 또 하나의 그럴 만한 이유가 보였다. 한쪽은 외래 문물을 향해 사려 깊게 배려된 호의의 표시, 그것도 아무렇게나 선택된 것이 아니라 누드에 대한 호의의 표시였고, 다른 한쪽은 누드가 즉시 야기한 부정적 반응

이었다. 이 둘 사이의 충돌은 지도자에 의해 언론매체 속에서 "개방 대 정통"으로 표현된 것과는 또 다른 문화적·이데올로기적 쟁점들로 보였다.

양측 다 그냥 논쟁의 구실로 삼을 뿐, 논쟁의 원류로 거슬러 올라가기를 원하지 않았다. 그러나 양 계파의 논쟁에서 드러난 상징을 보면 하나의 증상이 드러났다. 그것은 비록 사람들이 분석하기를 조심하지만 누드 혹은 반 누드는 중국에서는 흡수되기 어려운 이식물이라는 사실이다.

사람들은 당연히 중국의 전통을 내세울 것이다. 그런데 중국에 일찍이 누드화나 누드 조각이 있었는가? 우선 누가 최초로 벌거벗었다고 기록되어 있는가? 우禹임금이다. 전설에 따르면 그는 나체의 나라에 옷을 벗은 채로 들어갔다고 한다. 그러나 이것은 다만 우임금이 자신이 부딪히는 환경에 잘 적응한다는 것에 대한 예시일 뿐이다.

여느 곳과 마찬가지로 발가벗음은 비록 대비할 수 있다고 생각할지라도 불명예의 원천이다. "비록 당신이 내 옆에서 어깨를 드러내거나 온 몸을 다 드러낸다 하여도 나를 더럽힐 수는 없다." 이 말은 고대의 현자 중의 한 사람인 유하혜柳下惠가 한 말인데, 맹자孟子는 그를 지나치게 관용적이라고 평가했다.

혹은 그와 반대 성향인 도가의 기록에 따르면 발가벗음은

창조적 자유 및 재능과 어깨를 나란히 하고 있는 어떤 '거침 없음'의 극단적인 표현으로 여겨진다. 『장자莊子』에 등장하는 훌륭한 화가는 작업에 들어가기 앞서 웃통을 벗고서는 스스로 편안해한다.

기원후 3세기의 유명한 죽림칠현竹林七賢 중 한 사람인 유령劉伶은 의심의 여지없이 다른 어느 누구보다 과도한 행위를 함으로써 유명해졌는데, 이는 보통의 관점에서 보면 혐오스러운 기행으로 여겨지기도 한다.

사실 중국에서 한나라가 망한 직후인 이 시기만큼 개인주의가 충분히 자신의 권리를 주장한 적은 거의 없다. 이 시기에는 제국의 붕괴에 뒤이어 관학의 이데올로기가 무너지고, 그 잔해 위에서 국가에 봉사하는 것 외의 또 다른 열망을 만족시키기 위해 도가의 학습이 부활했다. 사회로부터 부과되는 억압에 대항하여 현자의 해방을 정당화하기 위하여 도가 학풍을 내세웠던 것이다. 그 후로부터는 현명함이란 제 멋대로 사는 것이고, 이런 것들이 유일한 관심거리였다.

기록에 따르면 유령은 평생에 유일한 문장, 「술의 덕을 찬미하는 노래酒德頌」만 남겼다고 한다. 그 속에서 그는 법제화된 가치들에 반대하고, 의례 규정을 완벽히 경멸했으며, 반대파에게 발끈하는 철학적 토론도 경멸했다. 오직 너무나 좁은 우리들

세상의 한계를 벗어나려는 목표 외에는 철저하게 무관심으로 일관한 것으로 유명하다.

"천지는 겨우 하루아침에 불과하고 만년의 세월도 한순간…" 사람들이 남긴 묘사에 따르면 그는 사슴이 끄는 수레에 앉아서 손에는 술병을 들고 있다. 한 사람이 어깨에 삽을 메고 그를 따라가고 있는데, 그가 죽으면 그 자리에서 바로 매장하기 위해서다. "그는 자신의 몸을 흙이나 나무처럼 여겼으며 살아 있는 내내 제 멋대로 살았다."

일화집은 또한 기록하기를, 그는 술에 거나하게 취하면 방에서 옷을 다 벗어 던지고 벌거벗은 채로 있었다고 한다. 그것을 질책하는 사람에 대해 그는 전혀 부끄러워하지 않고 답했다. "나는 하늘과 땅을 내 집으로 삼고 이 방을 속바지로 삼는다. 그대는 내 속바지에 무얼 하러 왔는가?"

그런데 그렇게 해방의 맛을 마음껏 구가한 것으로 유명하고 발가벗는 것을 즐기기까지 했던 이 기이한 인물도 누드로 그려진 적은 전혀 없다. 난징南京의 시산챠오西善橋의 무덤에 있는 낮은 부조에서 우리는 그가 뜻을 같이하는 다른 죽림칠현과 마찬가지로 넉넉한 주름이 땅을 덮는 아주 풍덩한 긴 옷을 입은 것으로 묘사되어 있음을 볼 수 있다. 다만 세상의 규범으로부터 해방되어 있다는 명백한 증거로서, 다른 죽림칠

현과 마찬가지로 발은 맨발이다. 사실대로 말하자면 그 그림들은 모두 똑같다. 그렇게 찬양받았던 혜강嵇康의 우아함과 유령의 특징으로 여겨졌던 지저분함의 차이를 구분하기조차 힘들다.

인물의 명상적인 분위기, 또한 주름의 넉넉한 크기, 유연하면서도 여유로운 늘어뜨려짐, 그리고 그를 둘러싸고 있는 나무 몸통의 날렵함, 몸통을 덮고 있는 나무 가지들의 섬세함까지 여기서 본질을 말하기에 충분하다. 혹은 오히려 정신 상태를 은근히 알려주는 하나의 느낌이 일어나게 한다.

이 사람은 세상으로부터 벗어날 줄 알고 있고 인생사의 무게를 내려놓았다는 것을 말해준다. '순수' '고요' '평정', 자신

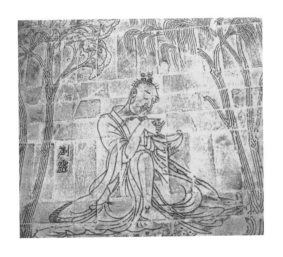

불가능한 누드

속으로 침잠하여 그는 내면의 자발성 외에는 귀 기울이지 않고 그의 본성에 자연스러운 흐름을 주고 있다. 세상을 초월하지만 그를 이해하는 소수의 사람들과 마찬가지로 자신에게는 투명하다. 그가 명민함을 유지할 수 있는 것은 자연스러움에 머물 줄 아는 자신의 능력 때문이다. 그래서 그의 세상은, 즉 이 현실세계는 그에게 가볍고, 그는 물질적으로나 도덕적으로나 그 중압감에 굴복되지 않았다.

그리고 사실, 옷 주름, 동작, 나뭇잎 들은 모두 곡선이고 여기서는 어느 부분도 어색하지 않고, 모든 것은 서로를 받쳐주려 안으로 굽어 있다. 서로의 충돌은 전혀 없고, 전혀 촘촘하거나 꽉 끼이거나 부담을 주지 않고, 모든 것이 자유롭게 자리를 잡고 있다. 모든 다양한 것들이 동시에 서로 조화롭게 호응한다.

사물의 복잡한 구조나 그 밀도로부터 해방되고, 오직 그 움직임만이 보인다. 삶은 마침내 온전하게 구속에서 벗어났다. 이 초상화는 이전 시대처럼 도덕적 교훈을 목표로 하는 대신 어떤 내면적 무관심, 그가 무집착으로 나아간 것을 잘 전달해준다.

중국에는 누드화가 일체 존재하지 않았다는 내 주장에 대해 사람들은 춘화를 반증으로 제시할지도 모른다. 물론 일찌

감치 사랑의 기술에 관한 책에는 도판들이 따라다녔다. 궁녀 화로 널리 알려져 있는 9세기경의 주방周昉과 같은 화가는 침실 장면을 그린 것으로도 유명하다. 조맹부趙孟頫 또한 마찬가지다.

그런데 현재 우리에게 남아 있는 것으로 가장 오래된 16세기 구영仇英이 그린 그림을 보게 되면 놀라지 않을 수가 없다. 그들의 몸이 옷을 입고 있는 한, 그들은 우아함을 지니고 있고 윤곽선들도 섬세하다. 젊은 여인은 자신의 머리 위에 있는 주렴을 들어 올리느라 팔의 곡선이 맨살로 드러나고, 그녀의 뒤에 있는 연인은 이 기회를 이용해 그녀의 허리를 두 팔로 얼싸안는다. 물결치는 두 옷은 색깔이 비슷해 구분하기 힘들고 옷 주름도 막 서로 뒤섞이려 하고 있어 그들의 복잡한 애정관계를 잘 드러내준다.

이번에는 같은 두루마리의 다음 그림을 보자. 의자 위의 발가벗겨진 두 몸은 마치 두 개의 포대 자루처럼 쌓여져 있다. 그 두 몸은 구성의 밀도가 전혀 없을 뿐만 아니라 몸 자체도 형태가 맞지 않다. 명백히 양식을 갖추고 있지 않을 뿐만 아니라 해부학적으로도 엉망이다. 신체는 비정형적이고 살갗도 혈색이 없다. 솔직히 말하자면 그냥 평범하게 성적인 측면에 대해 노골적으로 드러낸 것일 뿐이다.

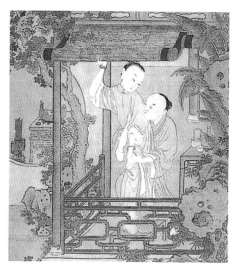

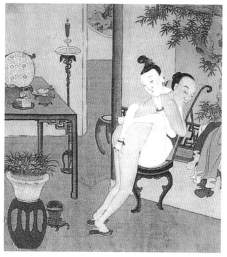

이 이미지들을 좀 더 주의 깊게 들여다보면 이해하겠지만 모든 묘사의 테크닉은 주변의 배경을 표현하는 데 치중되어 있다. 두 신체는 밋밋하고 투실투실한 데 비해, 탁자 위의 귀중품, 주변의 나무, 심지어 옆에 던져진 옷들의 주름도 대조적인 색감 속에서 사치스럽고 고요하고 매우 관능적인 분위기를 자아내며, 이것이 에로티시즘을 잘 드러낸다. 세부적인 묘사에서 풍겨 나오고, 간접적으로 제시되는 섬세한 에로티시즘이다.

앞에서 보았던 바깥 장면의 그림에서는 바위의 비어 있는 구멍과 다양한 나뭇잎, 게다가 아라베스크 양식의 주렴에 마음을 빼앗기게 된다. 다시 한 번, 이 그림은 그 묘사가 섬세함에도 불구하고 누드 그 자체는 그다지 관심을 끌지 못한다.

여기에서 몇 가지 초보적인 사실들을 끄집어낼 수 있다. 무엇보다 우선, 중국에서는 예술의 가능성과 효과로서 누드를 맨살 내지는 발가벗음과 분리시키지 못한 것처럼 보인다. 현대 중국어에서 포르노그래피를 말할 때 사람들은 여전히 '발가벗은 몸裸體'이라고 부른다. 누드와 포르노의 의미론적 구분이 온전하게 이루어지지 못하고 있다.

또 다른 측면으로는, 중국의 춘화에서 육체가 온전한 누드로서 갖추어야 할 것들을 제대로 갖추지 않은 채 그냥 발가

벗은 것으로 묘사되고 있는 것을 고려한다면, 우리는 누드가 존재하기 위해서는 자기 일관성을 증명하는 어떤 형식이 필요하다는 것을 추론할 수 있다. 그런데 그 원칙은 무엇일까? 달리 말하자면 인간의 몸은 조맹부의 「욕마도浴馬圖」에서처럼 대략적으로 옷을 훌렁 벗어도 누드가 되지 않을 수 있다. 역으로도 성립된다. 우리는 옷을 완전히 벗지 않고서도 누드를 만날 수 있다. 특히 성기를 가리느냐 아니냐는 아무런 차이가 없다.

좀 더 이야기한다면, 이 말 그림은 다시 한 번 우리에게 새로운 사실을 말해준다. 중국의 화가는 누드를 무시했지만 그

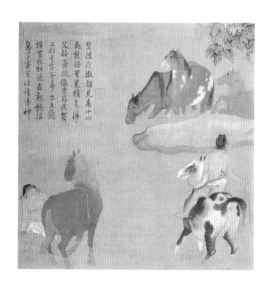

래도 경탄할 만큼 그림을 잘 그릴 줄 알았다. 왜냐하면 중국의 화가는 세밀하게 관찰할 줄 알았기 때문이다. 이 말들은 완벽하게 그려졌고, 그 비율은 제대로 지켜졌다. 중국 화가들은 말들을 그리기 좋아했고, 중국의 회화평론가들은 종종 말 그림을 논하는 데 별도의 장절을 할애하곤 했다. 또한 곤충 그림들을 보라.

우리의 질문을 좀 더 명확하게 던져야 한다. 왜 인간의 몸 그 자체는 그토록 관심을 받지 못했을까? 확실히 말들이나 곤충들은 누드가 아니다. 그렇다면 역시 문제가 되는 것은 누드 바로 그 자체다.

III.

 그런데 우리는 총체적으로 중국적 전통을 이야기할 수 있을까? 그리고 그 전통이란 다른 모든 것처럼 역사를 통해 형성된 것이 아닐까? 다시 말하자면 정체된 문명이라는 잘못된 틀로부터 끄집어내어 좀 더 가까이서 바라본다면 무엇을 알 수 있을까?

 사실대로 말하자면 그 진화의 방향은 우리에게 하나의 확신으로 다가온다. 왜냐하면 중국 미술의 혁신에 따라 무엇보다도 먼저 회화에서 인물의 중요성이 점점 사라지는 것을 볼 수 있기 때문이다.

 그러나 회화사 초기에 있어 가장 어렵다고 여겨진 것은 바로 인물화였으며, 고개지顧愷之 같은 초기의 대가들이 조명을 받은 것도 인물화 때문이었다. 게다가 미학적 측면보다는 도덕적 교훈의 가치를 부여했다. 그러나 그 후에 인물은 풍경에게 자리를 양보했다. 결정적인 전환점은 11세기에서 13세기 사이 송대에서 일어났다. 소동파蘇東坡가 수행했던 역할을 참고하라.

왜 인물에 대한 관심이 사라졌는가? 그것은 당연히도 문인 화가들이 회화에서 기대하는 바를 산수화가 더욱 잘 답해주 었기 때문이다. 벽화는 점차 사람들의 관심을 잃고 화공에게 내버려졌으므로 종이나 비단이 주된 재료가 되었는데, 문인 화가는 그 좁은 화면에서 우선적인 특별한 주제를 그리기보 다는 매번 하나의 세계를 그리려고 했다.

문인 화가는 거기서 비어 있음과 충만함의 위대한 작용, 가 시세계와 비가시세계의 상호침투를 재창조했다. 또한 자연을 모방하거나 좋은 자연을 선택해서 그것을 재현하기보다는 자 연의 끝없는 과정을 재창조하려 한다. 가장 작은 대나무의 줄기나 가벼운 물빛 속에서도 화가는 그 원초적 미분화 밖으 로 형상들이 끊임없이 흘러나오는 것을 그려낸다. 그는 우주 를 그리는 것이다.

석도石濤의 화론에 따르면 문인화의 장점은 사물의 변화 속 으로 침투하게 하는 것이고, 붓의 선을 통해 사물들의 실현 에 동참하게 해주는 것이라 한다. 그것은 볼록함과 오목함, 수직과 경사, 옅음과 짙음, 빽빽함과 성김의 교대를 통하여, 즉 세상의 흐름에 리듬을 주듯이 붓의 움직임에 리듬을 주 는 그 교대를 통하여 성취된다.

모든 풍경은 높고 낮음, 산과 물처럼 필연적 상호보완 속에

있거나 혹은 바위처럼 아직 결정되지 않은 형태로 있기 때문에 인체보다는 그리기에 더욱 적합해 보인다. 왜냐하면 배치하기가 더욱 편리하기 때문이다. 이에 비해 인체란 사지의 비율을 따져야 하고 취하고 있는 자세를 존중해야 한다.

이 경계선을 긋는 판단은 매우 권위 있다. "불교와 도교의 인물, 남자와 여자, 소와 말에 관련되어서는 최근의 그림이 과거보다 못 하다. 그러나 풍경과 나무와 바위, 꽃과 대나무, 새와 물고기 등에 관련되어서는 과거가 지금보다 못하다." 『중국화론유편中國畫論類編』의 61쪽에 나온 곽약허郭若虛의 말이다.*

그림의 주제를 배분하는 이러한 분류법으로부터 또 다른 것을 볼 수 있다. 인물이란 독립된 범주로 보이지 않는다. 종교적 인물은 존경의 대상으로 여겨지기 때문에 먼저 빠져나가 맨 위에 자리 잡고, 그다음이 집합적 용어로서 남자들과 여자들이고, 다음에는 소와 말들이 있기 때문이다. 그러므로 인물화와 나머지 그림들의 구분은 없고, 여기서 사람을 주제로 한 그림은 여러 항목으로 분산되어 나타나고 따라서 일반적인 지위를 가지지는 않는다.

『선화화보宣和畫譜』에서는 이와는 달리 '도교와 불교의 인물'

* 이 책에서는 『중국화론유편』(위젠화兪建華 편, 중화서국中華書局, 1973)에 따라 중국 쪽의 참고자료들을 정리했다.

'인물' '변방의 종족' 등으로 분류하고 있는데, 이는 위의 사실을 다시 확인시켜준다.(『중국화론유편』 466쪽 참고) 혹은 미불米芾 같은 사람은 불교화와 서사화敍事畵를 들고, 이어서 산수화, 다음에 대나무, 나무, 물, 바위 등을 열거하고, 맨 마지막으로 여성 인물화를 들고 있는데, 그의 말에 따르면 여성을 그리는 것은 사대부들의 여흥의 주제가 될 수는 있지만 순수한 즐거움 속에 포함될 수는 없었다.

집단으로서의 남자와 여자는 서로 격리되어 있거나 혹은 최소한 가치론적으로 달리 분류되어야 하며, 하나의 공통된 전체로 확립될 수는 없다. 인물화에 대한 고전적 표현의 하나인 「사녀화仕女畵」를 보면 알 수 있다.

중국 회화 이론에서는 인물화에서 그 사회적 지위와 연대를 조심스럽게 구분해야 한다. 특히 과거의 중국에서는 무엇보다도 복장이 그 중요한 역할을 하고 있으며 심지어는 공공연한 표식이 된다.

그런데 잘 헤아려보면 누드는 그와는 정반대의 역할을 한다. 연대와 조건들을 추출해버리기 때문에 누드는 인간을 추상화한다. 누드는 신분을 동일하고 평등하게 한다. 누드는 아담처럼 모든 시간을 벗어나 있고, 심지어 인간을 시간 속에 동결시킨다. 누드의 가장 중시되는 대상이라 할 수 있는 젊은

신체의 풍만함을 보라. 한편, 중국의 인물人物은 문자 그대로 사람人과 사물物로서 그 개념이 총체적이다. 반대로 누드는 고립되어 있다.

이 **누드**는 독특하다. **누드**가 쉬지 않고 물으려 하는 질문은 수천 년 전 스핑크스와 대면한 이래로 같은 질문이고, 또한 그와 같은 집요함이 있다. "그 일반성에서 볼 때 인간이란 무엇인가?" 중국에서는 이와 같은 질문은 전혀 던지지 않았고, 이것이 바로 중국에서는 지혜는 발달시켰지만 철학이 전혀 나오지 않았던 이유다.

다른 말로 하자면 누드는 철학과는 다른 방법으로 인간의 개념에 봉사하고 있는데, 본질 속에서 인간을 규정하고 있다. 인간을 하나의 동일한 유기적 구성체로 환원시키고, 살과 형태를 지닌 동일한 공동체 속에 포섭되게 한다. **누드**는 인간을 세계에서 따로 떼어내 홀로 세우는 동시에 인간이 공통으로 가지는 특징을 그린다. 누드의 효과는 인간이라는 종을 특징짓는다. 인간을 세상으로부터 분리시키고 고립시키고 동시에 공통의 특징을 그린다. 그 효과는 총체적이다.

사람들은 일반적으로 누드가 옷이라는 인위성을 벗어던지게 함으로써 사람을 자연과 뒤섞는다고 거꾸로 믿고 있다. 어떤 의미에서는 누드가 그러한 작용을 하기도 한다. 그러나 그

것은 **누드**가 인도해주는 암묵적인 변증법을 제대로 고려하지 않은 시각이다. 옷이라는 것이 혹은 옷을 입는 순간이 명백하게 인간을 동물계로부터 분리시키는 것이라면, 누드의 순간을 자연으로 되돌려 보내면서 자연과 인간 사이의 간격을 높여주고 촉진시킨다. 누드는 차원의 양분을 불러오고 순수 재현의 차원을 더욱 돋보이게 한다. 사람만이 누드이고, 누드일 수 있다.

인간의 고유한 본질은 누드를 통해 외려 더 잘 드러난다. 천지창조의 순간 인간의 절대 고독이 더욱 잘 드러나듯이 말이다. 누드가 암시하는 의식의 효과, 철학적으로 그 대자對自의 효과로 인해 자연과 문명의 분리를 좀 더 구체적으로 드러낼 수 있는 것은 옷이 아니라 **누드**다.

그렇기 때문에 자연주의의 유혹을 받은 것일지라도, 나아가 그 유혹에 완전히 넘어간 것이라고 할지라도, 원래부터 추상과 분리 작업의 대상이었던 누드는 그 강력한 추상과 분리의 기능을 은폐할 수 없을 것이다.

누드는 사람을 자연으로부터 끄집어내어 의식의 고독 속으로 가둔다. 누드가 풍경과 결코 일체가 되지 않는 서양의 정통 풍경화에서 그것을 보지 않는가? 풍경은 그저 하나의 장식일 뿐, 누드는 그 속에서 두드러져 있다. 푸생N. Poussin을 보면

잘 알 수 있다.

반대로 중국 회화 이론은 옷을 입은 인물이 풍경에 호응하고 풍경과 계합하는 방식을 강조한다. 풍경 또한 그에게 호응한다. "풍경과 인물은 마땅히 서로가 서로를 돌보아야 한다." "마치 사람이 산을 보는 것 같고, 산 또한 마찬가지로 사람을 보기 위해 아래로 고개를 숙이는 것 같다." "그리고 금琴을 연주하는 사람이 달을 듣는 것처럼 보이고, 달 또한 고요 속에서 금 연주에 귀를 기울이는 것 같다." 『개자원화전芥子園畵傳』의 「인물옥우편人物屋宇篇」에 나오는 이야기들이다. 말하자면 사람을 그릴 때는 반드시 세상과의 화합 속에서 사람을 그려야 하고, 사람을 세상 속에 푹 잠기게 해야 한다. 즉, 세상과 통합시켜야 한다.

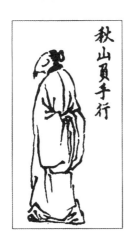

『개자원화전』은 그림 기교방면의 책인데, 이러한 도식을 통해 우리에게 인물을 그리는 방법을 가르쳐준다.(「추산부수행도秋山負手行圖」 참고) 그림의 오른쪽에 새겨진 글귀에는 "가을에 산에서 뒷짐을 지고 산책한다"고 명시되어 있다. 그림으로 표현은 되어 있지 않지

만 미리 제시되어 있는 장소와 계절이라는 자연의 상황은 본래적 의미에서의 인물 묘사와는 분리될 수 없는 것으로 여겨진다.

이에 부합되지 않는다면 곧바로 "산은 단순히 산이고, 사람은 단순히 사람이다"라는 비평을 받는다. 산은 다만 산에 그칠 뿐이고 사람은 다만 사람에 그칠 뿐이어서, 그들의 관계의 친밀성이 망가져 있다는 의미다. 그리고 화가들이 되찾으려고 시도하고 위대한 작품들이 목표로 삼는 인간과 자연의 본래적 동질성은 사라지게 된다.

반면에 누드는 '단순히 사람이라는 것'을 부각시킨다. 누드는 인간을 일체의 맥락에서 떼어내어 바로 그 '사람일 뿐'이라는 것의 충일성, 곧 인간의 본질을 그린다.

IV.

인간의 본질이라는 이 개념을 지지하는 역할을 하고, 누드가 그 자기 일관성을 끄집어낼 수 있도록 하는 것은 형태학으로, 누드를 특화한 것이 바로 형태학이다. 사람들은 해부학이 그리스에서 괄목할 만한 발전을 보였다는 것을 알고 있다. 클라우디오스 갈레노스가 대표 주자이다. 사실 해부학은 분석을 좋아하는 그리스인들의 기질에 부응한다. 그래서 이 해부학적 지식은 유럽의 전통 속에서 회화 기법의 기초로 원용되어왔다.

『회화론』이라는 책에서 레오나르도 다빈치는 이 영역에 대한 화가의 지식은 아무리 정밀해도 지나침이 없을 것이라고 거듭해서 강조하고 있다. "신경, 근육, 힘줄의 본질에 대한 지식을 가지고 있는 화가는 어떤 팔 다리의 움직임 속에서 얼마만큼의 힘줄이 이 동작을 만들어내고 있으며, 어떤 근육이 부풀려져서 힘줄 수축의 원인이 되고, 어떤 인대가 아주 가는 연골로 변형되어 문제의 근육을 둘러싸서 덮고 있는가를 잘 알고 있다."

레오나르도 다빈치는 이어서 "화가는 그래서 그 근육들을 다양하면서도 보편적인 방법으로 표현할 줄 안다"고 말한다. 다양성과 동시에 보편성, 사실 이것들이야말로 바로 거기서 문제시되는 중복적인 요구 사항이다. 왜냐하면 현상적 표현들의 다양성 아래에 단일한 법칙의 통일성이 비추어지고 있기 때문이다. 그 진행되는 방식은 과학적이다.

유럽의 다른 모든 정통적인 회화에서도 그러하듯이 레오나르도에게도 인간의 몸은 근육의 긴장, 균형 그리고 절제의 엄격한 규칙을 따르는 물리적 신체다. 인간의 몸은 동시에 힘들의 원인에 의해 내부로부터 규제를 받기도 하고, 시각의 법칙들에 따라 외부로부터 지각되어 지기도 한다.

또한 항상 그가 우선적으로 누드로서 받아들이는 이 신체를 표현하기 위해서는, 설계도의 이름 아래 그것을 전형적인 예로 이용하면서, 화가는 힘의 구성을 배워야 하고, 밀기와 당기기에 따라 그 동작들을 분석해야 하고, 효과의 포인트를 평가해야 하고, 강조의 포인트를 결정해야 한다. 그는 축들을 세우고, 중력과 평형 유지의 중심을 이끌어낸다. 화가는 기하학자인 동시에 물리학자다. 각도의 항에서 계산하고, 비율을 결정하고 그 방정식들을 확립한다.

다빈치의 『회화론』, 146쪽

➔ 344. 사람은 두 팔을 몸의 앞쪽에서 팔꿈치가 가슴의
중간 지점까지 오도록 하면서 교차시킬 수 있다.

그래서 팔꿈치는 팔과 어깨와 함께 이등변 삼각형을 만든다.

➔ 345. 사람은 어떻게 전력으로
큰 타격을 가할 것을 준비하는가?

사람이 힘쓰는 동작을 준비할 때, 그는 자신이 충격을 가하기를 원하는 방향의 그 반대편 동작으로 가능한 한 최대로 몸을 구부리고 뒤튼다. 거기서 그가 모을 수 있는 최대한의 힘을 얻고, 동작을 풀면서 그가 타격하려는 대상을 향해 던진다.

➔ 346.　인간의 복합적인 힘, 그리고 우선적으로 팔.

팔을 펼치거나 굽히기 위하여 팔의 가장 긴 뼈를 움직이는 근육들은 보조뼈라 불리는 뼈의 한 가운데 근처에서 생기는데, 하나는 앞에 있고 다른 하나는 그 뒤에 있다. 뒤에서 생긴 것은 팔을 펼치는 근육이고, 앞에서 생긴 것은 팔을 굽히는 근육이다.

　사람이 팔을 밀 때보다 당길 때 더 큰 힘을 가지는 것은 '무게로부터de ponderibus' 법칙에 의해 증명된다. 거기서 말하기를 "똑같은 힘의 무게 사이에서 더 큰 힘으로 발전하게 되는 것은 그 중심의 축으로부터 더 멀리 있는 쪽이다". 근육 nb와 nc는 같은 힘이지만, 앞에 있는 근육 nc가 뒤에 있는

근육 nb보다 더 큰 힘을 가진다. 왜냐하면 c 지점에서 팔에 붙어 있는 근육이 팔꿈치의 축인 a 근처에 있는 b보다는 축으로부터 더 멀리 있기 때문이다. 이상 증명 끝.

그러나 그것은 단순한 힘과 관련된 것이고, 예컨대 우리가 배우려고 하고 있으며 우선적으로 강조해야 하는 복합적인 힘에서는 적용되지 않는다. 복합적인 힘은 다음과 같은 것이다. 사람이 예컨대 당기기 위하여 혹은 밀기 위하여 양 팔로써 어떤 동작을 취할 때, 그 사람과 양다리의 무게 및 몸통의 힘과 양다리의 힘이 양 팔의 힘에 더해지는데, 그 힘은 팔다리를 뻗는 노력 속에서 더 잘 작동된다. 그것은 두 사람이 한 기둥에 힘을 부릴 때 한 사람은 밀고 한 사람은 당기는 경우와 같다.

다빈치의『회화론』, 122쪽

➔ 267. 인체의 치수와 사지의 구부리기

화가는 신체를 떠받치는 뼈, 뼈를 감싸고 있는 살의 층, 그리고 굴절에 따라 늘어나고 줄어드는 관절을 반드시 알아야 한다. 그래서 펼쳐진 팔의 길이는 c에서 보듯이 접혀진 팔의 길이와 일치하지 않는다. 팔은 그 최대로 펼친 상태와 최대로 굽힌 상태의 사이에는 그 길이의 8분의 1 정도가 늘어나거나 줄어든다.

팔이 펼쳐지고 굽혀지는 것은 팔꿈치 관절을 관장하는 뼈에서 나온다. 그것은 ab 선이 있는 그림에서 보는 바와

불가능한 누드

같이 팔꿈치의 각도가 직각보다 작을 때 어깨에서 팔꿈치까지의 길이를 늘려준다. 각도가 줄어드는 만큼 거리는 늘어나고, 반면 각도가 늘어나는 만큼 거리는 줄어든다. 즉, 어깨에서 팔꿈치 사이의 거리는 팔꿈치를 이루는 각도가 직각보다 작아질 때 늘어나고 직각보다 커질 때 줄어든다.

→ 268. 사지의 비례

어떤 동물이라도 신체의 각 부분은 모두 전체와 조화를 이룬다. 이는 키가 작고 통통한 동물은 짧고 통통한 사지를 지니고 있고, 키가 크고 늘씬한 동물은 길고 늘씬한 사지를 가지고 있으며, 그 중간은 마찬가지로 중간의 사지를 가지고 있음을 의미한다.

　나는 식물들도 사람이나 바람에 의해 망가지지 않을 경우에는 마찬가지라고 말하고 싶다. 늙은 줄기에 새로운 가지가 나는 경우는 예외적인데, 이 경우에 자연의 비례는 망가진다.

→ 269. 손목 관절

손목 관절은 사람이 주먹을 쥘 때 크기가 줄어들고, 손바닥을 펼칠 때는 크기가 늘어난다. 팔꿈치와 손 사이의 팔뚝은 그 반대다. 손바닥이 펼쳐져 있을 때 근육들은 풀리고 그래서 팔의 앞부분을 가느다랗게 만든다. 그리고 주먹을 쥘 때는 근육들과 인대들은 수축해서 굵어진다. 손의 구부림에 의해 늘어나게 되지는 않는 근육과 인대 들이 뼈로부터 멀어지기 때문이다.

인간의 신체는 중국에서는 완전히 다르게 받아들여진다. 이것이 바로 전혀 의심할 필요 없이 중국과 서양의 사상 사이의 가장 근본적인 차이점이다. 바로 이 차이의 효과 때문에 우리 서양 사상의 특징이 매우 효율적으로 잘 드러난다.

해부학은 중국인들의 관심을 전혀 끌지 못했고, 그래서 해부학은 중국에서는 매우 조잡하다. 왜냐하면 그들은 형태학의 구성요소, 즉 기관, 근육, 힘줄, 인대 등등의 정체 및 특성에 대해서는 별로 관심을 보이지 않고, 안과 밖의 사이에서 작용하며 인체 전체에게 생명력을 보장해주는 순환 체계의 질에 더 많은 관심을 가졌기 때문이다.

옷을 벗은 몸을 마치 포대자루마냥 대충 뭉뚱그려 표현해도 그들의 눈에는 문제가 되지 않는 것은 바로 이 때문이다. 인간의 몸은 여러 구멍으로 뚫린 집합소다. 그러나 그렇기 때문에 그것은 무한히 섬세한 에너지를 담는 그릇이며, 그 에너지의 분산을 놓치지 않고 잘 추적하는 것이 중요하다.

사실 의술의 관점을 바꾸어보기 전에 일단 신체에 대한 관점을 바꾸어보고, 우리에게 익숙한 사고를 버려보자. 서양인들은 인간의 신체를 기관의 구조라는 관점에서 바라보고, 그리고는 계산할 수 있는 힘들의 복합적인 작용에 따라 동작속에서 인체를 사유한다. 이에 비해 중국인들은 인체를 다양

한 맥박 속에서 나타나는 생리학적 에너지의 순환에 봉사하는 에너지 관의 교차점으로 인식한다. 인체는 인과 관계에 의해 지배를 받지 않는다. 인과 관계란 동일한 지점에서 서로 다른 시점時點에서 측정되는 효과를 가리킨다.

그런데 서양의 중국학자들은 여기서 그 차이점을 좀 더 명확하게 설명하기 위해 다른 식으로 말한다. 동일한 시점에서 서로 다르지만 서로 호응하는 지점을 연결하면서, 만프레트 포르케르트Manfred Porkert는 '유도성誘導性의 관계'라고 말하고, 조지프 니덤Joseph Needham은 '동시 반응적이고 공명적인 관계'라고 말한다.

실제로 아주 일찍부터 중국인들은 어떤 증상들이 포착되기도 하고 어떤 병세들이 영향을 받기도 하는 신체의 표면상의 어떤 지점들을 알고 있었다. 신체의 표면에서 손으로 느낄 수 있는 오목한 지점들, 에너지의 통과를 위해 통로 역할을 하는 '혈穴'이라 불리는 이 민감한 지점들의 연결을 통해서 경맥經脈이라 불리는 이 에너지의 도관이 감지된다.

혈에는 자극점, 분산점, 원류점, 결합점 등등의 종류가 있다. 그리고 경맥은 어떤 자장 에너지의 선과 같은 것인데, 몸을 통해 흐르는 에너지의 벡터라고 할 수 있다. 그리고 이 에너지는 정해진 길을 따라서 몸을 돌아다닌다.

같은 방식으로 포르케르트는 이미지를 빌려 '땅바닥의 구멍을 통해서 솟아나는 샘들에 의해 드러나는 물의 흐름'이라고 말하고 있다. 생리적 문제들은 인체의 내부와 표면 사이에 있는 이 경락들을 따라서 퍼져나간다. 진단과 처방에 의해 병들이 고쳐지는 것도 마찬가지로 경락의 통로를 따른다. 침술의 경락도를 보면 잘 알 수가 있다.(다음의 도판을 참고하시오.)

이 순환은 내부적이기 때문에 누드는 그것을 드러나게 할 수 없다. 인체의 형태 속에서나 볼륨감 속에서나 살갗의 윤기 속에서나 어디에서도 나타나지 않는다. 그런데 인물화를 그릴 때 중국 화가가 표현하려고 하는 것은 바로 밖과 연결시켜주고 안으로 활력을 주는, 눈에 보이지 않는 이 기운의 소

통이다. 왜냐하면 생명을 붙잡게 해주는 것은 바로 그것이기 때문이다.

옷의 물결, 예컨대 늘어진 옷자락, 옷 주름, 소매, 허리띠 등의 물결을 표현하는 것은 어떤 쓸모가 있을까? 옷에 의해 만들어진 곡선들의 그물망만이 주요한 경락의 내부의 그물망을 밖에서도 느낄 수 있게 만들어주기 때문이다. 기운의 흐름에 의해 관통되고 있어서, 그것은 그물망의 진동을 통해 이 율동적인 맥박들을 지나가게 할 수 있다.(5장의 끝에 있는 양해梁楷의 「고사도高士圖」를 참고하시오.)

바로 이 때문에 중국에서 인물화의 화가를 평할 때 사람들은 무엇보다 먼저 유연하면서도 휘갈기는 끊이지 않는 선, 이른바 행필行筆로써 사람의 몸을 관통하면서 사람에게 활력을 주는 그 기운의 연속성을 표현할 줄 아는 능력을 칭찬한다. 당나라의 위대한 화가 오도자吳道子에 대한 전통적인 찬사를 보라.

누드화가 인체를 그 형태와 볼륨 속에 고립시키는 반면에, 중국의 그림이 주변 세계와의 친밀한 관계 속에서 인물을 묘사하는 데 애착을 갖는 것도 바로 이 때문이다. 왜냐하면 모든 풍경 속에도 인간의 몸과 마찬가지로 그것을 진동하도록 만드는 기운이 흘러 다니고 있기 때문이다.

앞에서 이미 말했듯이 인간과 산이 서로 고개를 돌려 서로 바라본다면, 그리고 화가가 표현하려고 하는 것이 바로 그들 공통의 본래적 특징이라면, 산에도 또한 우주의 기운이 순환하는 에너지의 통로들이 뻗어 있다고 할 수 있다. 마치 핏줄과 같은 것인데, 경맥經脈이라고 하며 인체에 쓰이는 용어와 같은 것이다.

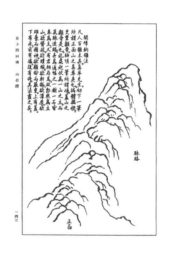

이것은 하나의 수사기교로서 서양인들에게 습관화돼버린 자연의 밋밋한 의인화와는 아무런 상관이 없다. 중국인에게 있어 사람이나 산은 모두 기운의 응결물이며, 그리고 지리학자들이 산의 표면 위에 표지를 남기려고 하는 곳도 침술인이 사람의 몸 위에 찌르는 점과 같은 이 민감한 지점들이다.

불가능한 누드

V.

그러므로 형태학이야말로 누드 가
능성의 기초가 된다. 그리고 형태학이란 바로 '형태morphē'를
가리키는 것이다. 그렇다면 중국인과 희랍인들은 그것을 다
르게 이해하는 것이 될까? 우리가 그 개념을 동일성 아래에
덮어버리면 딜레마의 상황을 숨기는 것이 될까? 여기에 답하
기 위해서는 철학적 배경으로 거슬러 올라가야 한다.

우리는 형상eidos이 희랍의 사유를 지배했다는 것을 너무나
잘 알고 있다. 바로 그것을 통해 우리는 철학사의 첫발을 내
딛었고, 또한 늘 다시 거슬러 올라간다. 마치 원형과 같이, 이
데아들로 만들어진 플라톤Platon적 세계의 기틀을 닦고 구조
를 세운 것이 바로 형상인데, 감성적 영역 안에 있는 모든 형
상은 실제의 지성적인 형상의 이미지일 뿐이다. 감각적 차원
에서 형상eidos은 하나의 그림자eidolon다.

아리스토텔레스Aristoteles에게서도 실체를 구성하는 것은 여
전히 형상인데, 다만 그는 형상에다 질료의 협력을 더했다.
『형이상학』 Z권(제7권)에 나오는 청동 원환을 예로 들어보자.

질료는 청동이고, 원환은 형상이다. 질료와 형상은 둘 다 타자에 의해 생기지 않는 것이다. 그러나 삼라만상이 결정된 꼴을 받아들이는 것은, 즉 그것의 속성을 만들어내는 것은 질료를 통해 존재하기를 바라는 형상에 의해서다. 바로 스콜라 철학자들이 말하는 본질이다. 모든 사물이 "본질"을 지니는 것은 바로 형상에 의해서다. 또한 플로티노스Plotinus도 "형상은 모든 사물에게 그 존재의 원인이 된다"고 말했고, 티로스의 포르피리오스Porphyrios도 "존재자는 형상과 함께 있는 어떤 존재다"라고 말했다. 라틴 학자들도 마찬가지로 "본질은 형상과 더불어Esse cum forma"라고 말했다.

우리는 이러한 공식들에 너무나 익숙해져 있어 더 이상 그 것을 읽어내지 못하고 그들의 기묘함을 생각할 수 없다는 것을 인정해보자. 그렇지만 그들 공식들 위에는 존재론의 놀라운 성공이 있다. 존재 '그리고' 형상. 존재는 형상'이다'라는 말이다. 우리가 "형상으로부터 질료로"라는 관계, 즉 **형상**을 질료보다 우위에 두는 관점에 따라 모든 실재를 위계적으로 받아들여왔던 것은 아리스토텔레스를 다시 플라톤에게로 되돌려 놓은 플로티노스 때문이다.

형상은 능동적이고 빛나고 영원하다. 그것은 표준이고 선善이다. 반면 질료는 수동적이고 다루기 힘들고 어둡다. 그리고

질료는 실재성의 층과 관련이 있는 형상과 겹쳐지게 되면 그 속에 너무나 잘 감추어져서 발견하기가 어렵게 된다. 왜냐하면 모든 실재의 단계에서 형상은 자신이 흘러나온 출처인 단일성에 의해 형상을 부여받고, 동시에 이성의 조작자(로고스 logos)로서 자신에게 종속되어 있는 질료에게 형상을 부여하기 때문이다.

형상의 승리다. 그런데 그것은 그리스에만 그치지 않는다. 아우구스티누스는 자신의 신학의 기초를 만들기 위해서 이 일반적인 존재론을 다시 회복한다. 감각적인 형상은 지적인 형상보다는 열등하고, 그리고 인간의 정신 속에서 움직일 수

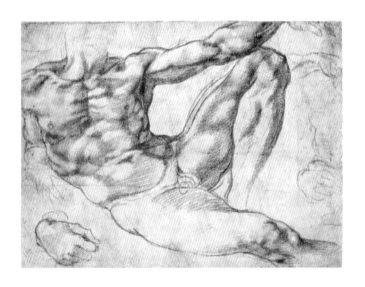

불가능한 누드

있는 이 형상은 반드시 부동의 단일한 형상에 의지한다. 그것은 바로 '포르마 데이Forma Dei', 즉 신의 형상이다. 그래서 모세는 신의 형상, 최초의 **형상**을 보고 싶어했는데, 그것은 다름 아닌 '**말씀**'이고 모든 피조물들의 형상들, 달리 말하면 **이데아**들이 담겨 있는 성스러운 지성이다.

플로티노스는 형상을 설명하기 위해 두 개의 용어를 연결하여 사용하고 있으며, 심지어 그 둘을 동의어라고 거침없이 제안하기도 한다. 우선 '에이도스eidos'가 있는데, 그것은 이데아 형상이며, 존재론적 지위에 있으며, 지성적 형상이다. 그리고 '모르페morphē'가 있는데, 이는 질료의 경계선을 만들어내는 윤곽선을 그려내는 것이다. 그 윤곽선은 개개의 형태를 그려내며 외부의 색깔을 채우는 것이다.『엔니아즈』1장 6절을 참고하라. 거기에는 에이도스eidos, 모르페morphē, 로고스logos가 모두 동등하다.

아우구스티누스Augustinus의 말에도 똑같은 불명확성을 발견할 수 있다. 포르마forma는 첫째로 성스러운 말씀이자 지성에 나온 모형의 형상, 둘째로 윤곽선에 해당하는 외적 형상, 셋째로 아름다움의 원천으로 지각되는 형상, 이 세 가지를 모두 가리킨다. 이것들은 마찬가지로 반대 방향으로도 읽어야 하는데, 가시적인 형상인 조형적 형상 아래에서 우리는 부단

히 모형적인 형상, 형태를 부여하는 형상, 존재론적인 형상을 찾으려 한다.

그런데 누드의 가능성이 수태되는 것은 바로 이 양면성 때문이다. 이 가시적인 형상 너머로 우리는 모형적이고 원형적인 최초의 형상으로 거슬러 올라가기를 원한다. **누드**는 그러한 것이다. 왜냐하면 누드는 그냥 다른 여러 형상들 중의 하나의 형상이 아니라 전형적인 형상이기 때문이다. 그것이 바로 **누드**다. 그것은 본질적인 형상이면서 직접 그대로 감각될 수 있게 드러난다. 마찬가지로 반대방향에서 보면 그것은 감각적인 형상이면서 이데아 형상으로 되돌아간다. 아무튼 우리는 **누드** 속에서 **형상**의 실체를 부단히 찾아왔다.

아르테미시온Artemision의 제우스(포세이돈)를 보라. 그리고 가장 감각적이기 때문에, 즉 감각기관에 바로 닿아 있고, 드러나 있으며, 발가벗겨져 있기 때문에 모형과 윤곽에 해당하는 조형적 형상과 이데아 형상 이 두 개의 축을 그 자체의 내부에서 가장 직접적으로 소통시키는 것은 바로 **누드**다.

조형적 형상은 이데아 형상을 찾아내고, 마침내 마지막 장막은 걷힌다. 이데아 형상이 조형적 형상을 끌어올려 마침내 우리는 이데아를, 모형과 원형을 마주하게 된다. 바로 거기에 누드의 상승적인 긴장감이 있다. 그것은 누드가 서양 형이상

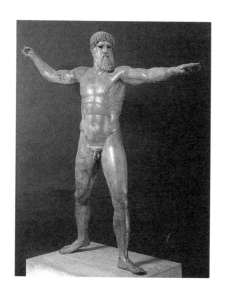

학의 이원성에 의해 팽팽하게 잡아당겨지기 때문인데, 그로 인해 누드가 불러오는 초월성, 누드에 의해 도달한 극단의 경지의 현기증이 생긴다. 바로 누드(황홀경) 앞에서 터져나오는 우리의 경악thambos이다. 동시에 그것은 지각의 유일한 직접적 가능성, 즉 발가벗음 속에서 이 이원성을 용해시켜 해결한다. 그래서 사람들은 누드를 바라볼 때 어떤 고유한 유형의 협력적이고 편안한 만족감을 느끼는 것이다.

『존재와 시간』의 희귀한 난외 주석 중의 하나에서 하이데거M. Heidegger는 이 점에 대해 적절한 질문을 하나 던지고 있는 것으로 보인다. 그는 말한다. 그리스인들은 사람들이 직면하는

일반적 관심사의 사물들에 대해 하나의 이론적 차원 위에서 "순수하고 단순한 사물들"이라고 단박에 규정지음으로써 사물들pragmata의 실용적 성격으로부터 고개를 돌렸다. 그것이 바로 그리스가, 그리고 그리스와 함께 하는 철학이 형이상학으로 나아가게 된 전환점이다.

우리는 한편으로는 형상eidos과 형태morphē를 혼용하고, 또 한편으로는 질료ulē와 혼용한다. 하이데거는 묻는다. 그리고 만약(혹은 그러나 만약), 형태morphē, 즉 윤곽의 형태가 형상eidos이 아니라면? 이데아 형상이 아니라면?

그렇다면 사상을 위해 또 하나의 가능성이 일어나고 하나의 새로운 길이 생긴다. 그것은 명확히 말하자면 중국이 우리에게 보여주려는 것으로서 전혀 다른 방향에 의거하여 '형상'의 현상을 관통하면서 나아가는 길이다. 그것은 우리로 하여금 누드로부터 등을 돌리게 한다.

사실 중국인은 감각적인 것 너머의 지성적 형상을 생각한 적이 없고, 또한 본질이라 할 수 있는 불변의 형상도 생각한 적이 없다. 한마디로 말해 불교가 수입되기 전의 고대 중국은 형이상학을 가지고 있지 않다. 그런데 적극적으로 볼 때 그것이 무슨 의미를 지니고 있을까? 그것을 생각하기 위해서는 우리의 습관을 근본적으로 뒤흔들어야 할 것이다.

중국인은 실재를 '존재'라는 용어가 아니라 '과정'이라는 용어의 관점에서 받아들인다. 그 과정의 항상성은 규율성이고, 그리고 총체적으로 하늘의 흐름, 혹은 도, 즉 길의 흐름을 구성한다. 그래서 우리가 형상을 중국어로 번역하면 '형形'이 되는데, 그것은 무언가가 만들어지는 중이라는 것을 의미한다. 바로 우주적 기 에너지의 실현이다. 그리고 우리는 중국에서 원형적 형상의 개념을 발견할 수 없듯이 질료라는 개념도 발견할 수 없다.

개별화되는 만물은 무형無形, 즉 무無의 상태의 미분화로부터 벗어나게 되면서 형상을 취하고, 그리고 다시 무의 상태로 되돌아가기로 정해져 있다. 형상이란 하나의 형성形成이고, 그래서 그 용어는 또한 동사로도 쓰인다.(왕필王弼의 『도덕경』 1장의 주를 보라.)

태어남이란 무형으로부터 유형으로 지나가는 것이고, 죽음이란 유형으로부터 무형으로 지나가는 것이다.(『장자』 22장을 참고하라.) 또한 『장자』 18장에서 말하기를, 변화를 통하여 기가 있게 되고, 기가 변하여 어떤 형체가 있게 되고, 그것이 다시 변하여 생명이 있게 된다고 한다. 따라서 모든 것은 '변화'에 사로잡혀 있는 것이고, 현자란 형체 있는 것 속에서 자리를 잡지 않는 사람이다.(『장자』 17장 참고)

그리스의 형상이 원칙적으로 생성변화로부터 벗어난 것임에 비해, 중국이 형상에서 관심을 기울이는 곳은 항상 사물의 위대한 과정 중의 하나의 단계일 뿐이다. 유동 철학에 의해 사로잡힌 적은 없지만 중국은 항상 일관되게 그러한 관점을 지녀왔다. 중국 의학에서도 인체를 자연의 경우와 마찬가지로 단계의 관점에서 파악한다.

이해하기가 어려워서가 아니라 통합하기가 어렵기 때문에 우리가 끊임없이 재론해야 하는 또 하나의 핵심적인 차이점이 있다. 바로 중국 사상은 그리스 사상과는 달리, 보이는 것과 보이지 않는 것을 그다지 엄밀하게 구분하지 않는다는 사실이다. 이 둘은 다른 말로는 감각적인 것과 지성적인 것에 해당하는데, 후자는 전자의 원천이자 이유, 즉 그리스 철학에서는 아르케archē이자 아이티아aitia다.

중국 사상은 그리스와는 반대로 이것에서 저것으로 변화해가는 그 단계에 관심을 집중한다. 그것은 정밀함精 혹은 미세함微의 단계로서, 구체화가 이제 겨우 나타나거나 작동하기 시작하는 단계거나, 혹은 그와는 반대로 구체적인 것이 정련의 힘을 통해 정신적 단계(정精−신神의 개념을 잘 생각하라)로 상승하는 단계다.

더 나아가 우세한 관심사가 되는 것은 '변화'다. 형상의 그

리스 세계, **형상**이 패권을 지닌 세계에서는 분리되고 고정되고 단호한 것이 중시되는데, 이에 비해 중국은 은밀하고 지속적인 것에 주의를 기울이고 있다.

또한 중국 예술은 변화의 무한한 영역에 그의 모든 가치를 부여하고 있다. 서양음악은 만들어진 소리들 속에서 또 다른 세계의 보이지 않는 조화를 파악하려고 한다. 플로티노스를 보라. 감각적인 조화를 만들어내는 것은 감각기관으로는 바로 지각되지 않는 음악적 조화라고 말했다.

이에 반해 중국 음악은 축소된 소리로부터 조화의 역량을 들으려고 한다. 위대한 소리일수록 소리는 더욱 축소된다. 그래서 『노자』 41장에서는 "위대한 음악은 소리가 없다大音希聲"고 말했다. 현악기 위에서 울려 퍼지는 몇 개의 음들은 소리들이 되돌아가려고 하는 그 침묵을 들을 수 있도록 만들기에 충분하다.

또한 우리들은 왜 중국 회화가 서양의 누드처럼 인체를 잘 재단하거나 명확하게 표현하는 것을 좋아하지 않는지를 이해할 수 있다. 그 인체 주위에서 펄럭이는 옷이 이미 움직임을 다시 주고 있다.(79쪽 그림 참고) 이 때문에 중국의 회화는 구름 사이에서 보이는 봉우리나 비어있음과 충만함을 가르는 대나무 줄기를 그리는 것을 좋아한다.

중국 회화는 정지된 형상이 아니라 형상으로 나아가거나 혹은 무차별의 심연으로 되돌아가는 세계를 그린다. 중국 회화는 또 다른 차원 위에서 또 다른 본성을 지닌 보이지 않는 세계를 파악하려 하는 대신, 보이지 않는 세계를 만나기 위해 보이는 세계의 뿌리로 거슬러 올라가게 만든다. 형태를 지니고 있는 단계와 형태를 지니고 있지 않은 단계의 가운데에서 중국 회화가 그리는 것은 바로 이 나타남, 혹은 사라짐이다. 근경의 바위는 형상이 불명확하고, 원경의 강은 흐릿하게 모호한 수평선으로 처리되어 있다.

불가능한 누드

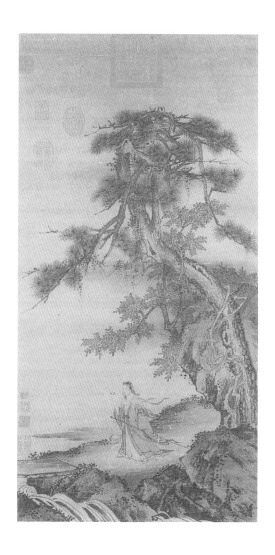

VI.

 중국과 그리스를 정면으로 대립시키는 작업을 하면서 진도가 너무 빠르지 않나 하는 걱정이 앞선다. 비교를 구축해야 할 필요성에 의해 서둘러 이쪽과 저쪽의 일반성으로 귀착하고 마는 것이 아닌가 하는 생각이 든다. 그것은 늘 어느 정도까지는 유효하지만, 너무 성급한 결론으로 이어지거나 이내 무의미해지기 십상이다.

그래도 누드에 대한 질문, 즉 누드가 가능한 조건에 대한 질문을 던지면서 내가 정말 기대하고 있었던 점은, 앞으로도 그 질문은 우리를 놓아주지 않을 것이니 이제 우리는 더 이상 유효하지 않는 도식화된 공식으로부터 벗어나야 하는 상황에 처해 있음을 절박하게 느끼자는 것이었다. 나는 이러한 무례함이 우리의 사유를 흐트려놓기를 기대했다. 확립된 정설에 의해 너무 빨리 원상복귀하지 말도록 하자.

그 질문의 낯설음을 유지하는 데 좀 더 많은 시간을 주도록 하자. 좀 더 가까이서 질문을 다시 잡기 위해 다음과 같이 바꾸어보자. 왜 중국의 문인화는 결국 인체의 형상보다는 대

畫石起手當分三面法

觀人者必曰氣骨。石乃天
地之骨而氣亦寓焉。故謂
之曰雲根無氣之石則為
頑石。猶無氣之骨則為朽
骨。豈有朽骨而可施於騷
人韻士筆下乎。是畫有氣
之石固不可。而畫有氣之
石即覺氣於無可提摹之
中尤難乎其難也。今以無
可從事而我今以為無難
也。蓋石有三面三面者即
石之凹深凸淺參合陰陽
步伍高下稱量厚薄以及
礬頭菱面。此一胎衆此雖
石之勢。面此熟此而氣亦隨
勢以生矣。秘法無多請以
一字金針相告。曰活。

나무 줄기나 혹은 바위의 형상을 더 좋아했는가?

　사람과 바위. 아주 기이한 대비다. 우리들은 정말 그들을 비교할 수 있는가? 중국의 평론가는 그렇게 생각하는 것 같다. 바위를 그릴 때에 인체를 그리는 것과 똑같은 요구 조건을 바란다는 원리에서 출발하기 때문이다. 그런데 이는 인체를 바위처럼 굳어 있는 것으로 생각하는 것이 아니라 바위를 인체처럼 살아 있는 것처럼 여기기 때문이다.

　『개자원화전』은 첫머리에서 말한다. "사람의 신체를 바라보면서 사람들은 기氣와 골骨에 관심을 가져야 한다. 그런데 바위들은 바로 하늘과 땅의 골격이기 때문에 기운 역시 거기에 거하고 있다. 사람들이 바위를 구름의 뿌리라고 말하는 것은 바로 이 때문이다. 기운이 없는 바위는 죽은 바위, 즉 딱딱해져버린 바위고, 마찬가지로 인간의 몸에서 기운이 없는 골격은 죽은 골격, 즉 경직화된 골격이다."

　따라서 기운을 부여받지 못한 바위를 그리는 것은 그와 같은 사람의 몸을 그리는 것과 마찬가지로 있을 수 없는 일이다. 그런데 기운을 부여받은 바위를 그린다는 것은 어떤 것인가? 화론의 답에 따르면, 파악할 수 없는 가운데서 기를 찾아야 한다는 것이다. 그 표현은 지각하거나 파악하기에는 너무 섬세하고 미묘하다는 것을 가리키는데, 화가에게는 바위

를 열어서 보이지 않는 차원까지 이르러야 한다는 것을 의미한다. 그 결과, 물질 내지는 질료가 맑아지고 벌어져서 그것을 존재하게 만드는 우주의 기가 통과할 수 있게 되는 지점까지 도달해야 한다.

그들은 바위를 구름의 뿌리라고 부른다. 이 표현은 언어의 유희에 쓰이는 것도 아니고 시적 수사기교를 위한 것도 아니다. 그것이 말하려는 진실은 다음과 같다. 바위는 구름과 다른 성질을 지니고 있는 것이 아니다. 그저 그 응결이 좀 더 밀도가 높고 단단할 뿐이다.

또한 바위를 그리려 하는 사람은 무엇보다도 먼저 생명력을 불어넣어 살아 있게 만드는 이 성질을 잘 간직해야 한다. 다른 나머지 자연과 마찬가지로 바위들 또한 그 성질을 통해 변화 과정 중의 실재로서 나타나게 된다. 게다가 우리는 이미 그것을 어떻게 포착해야 하는지를 보았다.

산을 그릴 때와 마찬가지로 바위 덩어리를 그릴 때는 바위의 질량 너머에서 그 힘의 선들, 즉 세勢의 개념에 속하는 이 선들을 잘 드러나게 하면 된다. 그 세의 선들은 바위의 윤곽선 밖으로 발산하는 것이며, 그리고 그 선들을 통해서 우주적 에너지가 순환하고 있다. 마치 인간의 몸에서 경락을 따라 기운이 순환하는 것과 같다.

그러나 우리는 애초의 질문으로 다시 돌아오게 된다. 그 질문은 선호도와 관련이 있었다. 즉, 왜 인간의 몸보다는 바위를 그리는 것일까 하는 문제였다. 송대의 위대한 문인이었던 소동파는 다음과 같은 대비를 통해 우리에게 답을 제시한다.

"사람, 동물, 궁전, 도구 등을 다룰 때는 일정한 형태를 지녀야 한다. 이와는 반대로 산, 바위, 대나무, 수목, 물결 혹은 안개 등을 다룰 때는 비록 일정한 형태는 없지만 그에 못지않게 그 속에 일정한 내적 정합성을 지녀야 한다."(『중국화론유편』 47쪽)

회화의 두 개의 항목 중에서 인체는 집, 그릇 등등의 구체적 사물의 항목에 배열되고, 반면 바위는 안개나 물결 등과 같은 항목에 속한다. 그런데 이 두 항목은 같은 효력을 지니고 있지는 않다.

"만약 일정한 형태를 제대로 그려내지 못하면 모든 사람들이 바로 그것을 알지만, 일정한 내적 정합성을 적합하게 표현하지 못하는 경우에는 아주 신중한 사람이라도 그것을 알아차리지 못할 수가 있다."

또한 "사람들을 속여서 명성을 훔치기를 원하는 사람은 그림의 주제를 고를 때에 항상 일정한 형태가 없는 것을 선택한다". 왜냐하면 바위 그 자체는 어떠한 정해진 형태도 부여

되어 있지 않기 때문에 어떤 형태라도 안으로부터 바위를 구성하는 그것을 표현할 수 있다고 생각할 것이기 때문이다. 그 어려움은 그다지 커 보이지는 않는다.

인체를 그릴 때는 누구나 그 부여된 형태를 알고 있기 때문에 자그만 실수라 할지라도 모든 사람들에게 다 드러나는데 비해, 내적 정합성은 다소 부적절하게 표현한다 해도 잘 드러나지가 않기 때문이다.

그러나 잘못되어 치러야 할 대가의 크기는 그와 반대다. 사람의 형태와 같은 정해진 형태에 관련된 실수는 그 부분에만 국한될 뿐 전체적인 그림을 망가뜨릴 수는 없다. 반면 하나의 바위나 물결들과 같이 내적 일관성과 관련된 부분에서 부적절하게 표현하면 그림 전체가 어긋나버린다.

우리는 사대부들의 취향이 어느 쪽으로 기우는지 별 어려움 없이 추론해낼 수 있다. 보통의 화공들도 일정한 형태를 곡진하게 그려낸다. 그러나 일정한 내적 정합성을 표현해내는 것은 최고로 탁월한 재능을 지닌 사람이라 할지라도 그르칠 수가 있다.

문인들은 우리에게 말한다. 사람의 몸인 경우에는 화공들은 맨날 똑같이 그들에게 보이는 형태, 즉 얼굴이나 몸통, 사지 등등을 이루는 요소만을 그려낼 뿐이다. 그러나 하나의

바위나 구름은 모든 가능한 형태를 지니고 있다. 바위나 구름에 부여된 어떤 내적 정합성이 그 구름이나 바위를 효율적으로 가능하도록 만들어주어야 한다.

변하지 않는 이 내적 정합성이 바로 바위를 바위가 되게 해주는 것이다. 보다 정확히 말하자면, 본질이라는 용어로 다시 추락하는 것을 삼가면서 하나의 바위로 하여금 바위 구실을 지니게 하고 바위의 가치를 지니게 해주고 회화적으로는 바위의 효과를 지니도록 만드는 것이 바로 이 내적 정합성이다.

사실 우리가 여기서 내적 정합성으로 번역하고 있는 것은 고전 중국 사상에서는 아주 기본적인 개념인 '이理'다. 그리고 우리가 알고 있듯이 그리스 철학에서 이데아 형상과 질료 eidos/ulè가 짝을 이루는 것과 같은 방식으로 중국 철학에서 이理는 미세한 에너지인 기氣와 짝을 이룬다. 그러면 그 차이점은 어디에 있는가? 둘 다 지성으로 비춰주지만 전자는 본질 즉 존재의 관점에서, 후자는 과정의 관점에서 관여한다.

그리스의 이데아 형상은 질료와는 전혀 다른 실재의 차원에 속하며, 질료에게 모델의 기능을 하면서 질료 그 너머에 있는 **외부**로부터 정보를 제공한다. 중국인들이 주장하는 내적 일관성의 원리(이理)는 그것이 구성의 대상으로 삼는 에너지(기氣)와 분리될 수가 없다. 조절하는 능력을 통해서 어느 것

에나 항상성을 지니고 있는 것은 바로 이것이고, 실현 가능한 방법으로 형태를 취하도록 허락해주는 것도 이것이다. 중국의 철학적 주제인 '도道'를 참고하라.

그러므로 바위를 그리는 것은 중국 화가들의 눈에는 그 형태를 모방하면서 재현하는 것이 아니라 바위를 바위로 전개시키는 에너지 넘치는 생동적인 원리로 거슬러 올라가는 것이다. 그가 재창조하고자 하는 것은 그 과정 속에 있는 내적 논리인데, 고전 중국어의 표현으로는 '어떤 것이 그렇게 되는 까닭之所以'이다.

형태를 취하도록 만들면서('만들다'는 너무 강제적이기 때문에 그 보다는 형태를 취하도록 '허락'하면서) 윤곽선이 이끌어내는 형태가 최종적으로 어떤 것이 되든지 간에 그것을 효율적으로 바위로 구성해내는 그 정합성의 원리를 따르는 것이다.

누드가 단지 단일 형태인 것은 아니다. 그러나 전반적으로는 동일한 형태이며 마치 고착된 것과 같아서 진정한 창안의 자유를 허락하지 않는다. 그것은 모두 경계가 지정되어 있는 하나의 형태고, 그 분명한 성격 때문에 확연히 결정된 방식으로 받아들여진다.

르누아르P. Renoir의 누드화처럼 살갗의 관능성이 그림을 무지개처럼 빛나게 할 때조차도 마찬가지다. 그 형상에 둘러싸여

누드는 뚜렷이 부각된다. 이 점에서 누드는 경계를 좋아하는 그리스인들의 구미에 잘 들어맞는데, 경계는 형상에게 정보를 제공하는 힘을 부여하기 때문이다. 그리스 철학에서 경계horos와 형상eidos의 관계를 참고하라.

형상은 둘러싸는 경계이고, 아름다움은 형상에 의해 경계가 만들어진 것, 즉 결정된 것이다. 형상forma은 어떤 사물의 아름다움을 드러내는 동시에 그 질료를 둘러싸는 윤곽선에 의해 그 사물을 다른 것들과 구분 짓게 만드는 경계를 드러낸다. "형상을 지닌 것formata 그리고 구분된 것distincta", 아름다움에 대해 아우구스티누스가 한 말이다.

어떤 질료의 유동적인 무한성이 그것을 하나의 사물로 만들면서 혼동으로부터 확실하게 벗어나게 할 때 아름다움이 나타난다. 또한 설령 더 이상 본질이나 원형 등을 알려주는 미덕, 존재론에 의해 형상에 밀착되어 있는 이러한 미덕이 거기에 남아 있지 않을지라도 순수한 미학적 관점에서 볼 때 경계 짓고 구분 짓는 그의 힘에 의해 형상은 여전히 우세할 것이다. 스토아 사상과 맞수를 이루는 전통 속에서 외적 형상으로서의 스키마 형상에 대한 사상을 참고하라.

그리고 누드는 바로 전형적인 형상이고 그 윤곽선은 세상으로부터 분리시켜 자기 속에 머물게 한다. 설령 신비스러

운 풍경의 그늘 아래에 윤곽선이 사라진다 해도 누드는 여전히 가장 형상적이고 가장 뚜렷이 드러난다. "형상을 지닌 것formata 그리고 구분되는 것distincta" 이것이야말로 우선적으로 누드로 귀속되는 아름다움이다.

그런데 중국의 화론은 그림에 대해 우리에게 무엇을 말해주는가? "비가 내릴 때의 산, 혹은 맑은 하늘 아래의 산들은 그리기가 쉽다. 그러나 좋은 날씨가 비 오는 날씨로 바뀌려 하거나 혹은 비가 오는 날씨가 다시 좋은 날씨로 되돌아가려고 하거나, 밤 안개와 새벽 안개가 이미 풀렸다가 다시 뭉쳐려 하여* 모든 풍경이 모호함 속에 빠질 때에는 유와 무의 사이에서 나타났다 사라지는 것이어서 표현하기가 어렵다."(전문시錢聞詩『중국화론유편』, 84쪽) 사물의 명확하고 재단된 상태가 아니라 어떤 상태에서 다른 상태로 변화되는 과정, 즉 미분화와 구체화로 서로 대비되는 두 상태의 사이, 이것에서 저것으로 넘어갈 때 중국 회화는 그 변화하는 형태trans-formation를 그린다. 중국 회화는 물결이나 흐름의 효과를 그리는데, 그것은 즉 변천과 어깨를 나란히 하는 흐릿함이요, 바로 『도덕경』

* 역주: 이 부분의 원문은 "宿霧曉煙, 已泮復合"으로, 저자는 "s'héberger un soir au sein de des brouillards"라 하여 "안개 긴 분위기 속에서 하룻밤을 자다"는 뜻으로 풀이했는데 이는 오역이다.

14장에 나오는 황홀恍惚이다. 그런데 모든 것은 항상 변천의 과정에 있다.

그리스 사상은 형태를 지닌 것과 뚜렷하게 구분되는 것에 더 많은 가치를 두고 있는데 바로 그로부터 명료한 형상에 대한 숭배가 있고 그것이 누드를 잘 설명해준다. 이에 반해 중국인은 미묘함, 정세함, 불명확함의 모드 아래에 변화하는 것과 암시적인 것을 생각한다. 즉, 그린다. 그리고 그들의 사상이 가치가 있는 이유는 바로 여기에 있다.

그리스 사상은 대립의 원리에 기초를 세우면서 늘 명확함에 모든 신뢰감을 부여하고 있고, 데카르트 또한 명료하고 뚜렷한 사유를 강조하고 있다. 그래서 놀랍게도 이 점에 대하여, 즉 변화의 불분명함을 생각하거나 그려보려는 관점에 대해서는 우리로부터 기회 자체를 박탈해버린다.

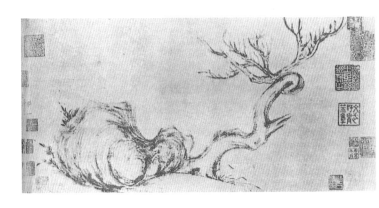

불가능한 누드

중국이 대나무나 바위, 물결이나 안개 등의 그림을 선호하지만 누드를 좋아하지 않는 이유도 바로 여기에 있다. 여기 일련의 바위들을 살펴보자. 첫째, 『개자원화전』에 있는 바위 그리는 기법에 대한 설명은 바위가 매번 바위의 일관성을 지니면서도 얼마나 다양한 형태를 가질 수 있는지를 우리에게 학구적인 방식으로 잘 말해준다.(81쪽의 바위그림 참고)

둘째, 소동파의 「고목기석도枯木奇石圖」에서는 내적 정합성에 대하여, 나무 몸통을 마주하여 바위 덩어리를 스스로 구르게 함으로써 역동감을 주고 또한 바위 덩어리가 사물의 생명력에 참여하도록 해주는 식으로 드러내고 있다.

마지막으로 예찬倪瓚의 「오죽수석도梧竹秀石圖」에서 우아한 바위는 대나무와 오동나무의 밑바닥에서 흐느적거리는 듯하고 모호하고 불분명한 상태에 있다. 바위에 뭉쳐 있는 에너지 덩어리는 형상에 둘러싸여 있지 않는데, 얼룩처럼 퍼져버린 먹물이 그런 느낌을 잘 살리는 역할을 하고 있다.

그리고 그 형상은 완전히 개별화되어 있지 않지만 그렇다고 해서 아무런 일관성이 없는 것처럼 보이지는 않는데, 모든 것을 품고 있다. 아니, 보다 정확히 말하자면 아무것도 배제하지 않는다. 이는 『도덕경』 41장의 경구를 상기시켜준다. 이는 바로 "큰 네모는 모서리가 없다大方無隅" "큰 형상은 형태가 없

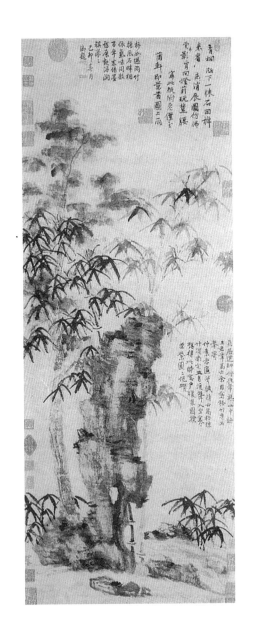

불가능한 누드

다大象無形"라는 말이다.

이 바위는 가상적이면서도 동시에 현실적이며, 그 현실성은 다른 가능성을 가로막지 않는다. 유와 무 사이에 계류된 채 있으며, 형태를 드러내기도 하고 형태가 사라지기도 하여 매우 생동적이다. 그러나 형상은 없다.

VII.

누드를 하나의 정지된 형상, 사실 하나의 결정적인 형상에 연결시키는 것에 대해 좀 더 깊이 탐구하기 위해서, 누드의 출발점에 무엇이 있는지에 대해 다시 언급해보자.

누드를 만드는 것은 포즈다. 포즈를 취하거나 혹은 포즈를 취하지 않는 것. 서 있는 누드의 경우에 모든 기술은 지탱하는 다리와 쉬고 있는 다리 사이에 차이를 만들어내는 것을 중심으로 발전했다는 것을 우리는 알고 있다. 이렇게 함으로써 불균형이 만들어지는데 이 불균형을 미묘하게 보정하는 작업이 그 인물상에 약동감을 부여하는 것이다.

그런데 행위와 동작 자체는 전통적으로 한 포즈에서 다음의 포즈로 넘어가는 과정에 의해 포착되었는데, 각 포즈는 가장 엄격한 부동 상태로 고수되었다. 사실상 누드의 장비들은 아주 묵직한 느낌을 주었다. 고전시대의 아카데미에서는 사람들이 막대기를 받침대로 사용했으며, 모델이 포즈를 유지할 수 있도록 도와주는 가죽 끈이나 밧줄이 천정에 매달

려 있곤 했다고 한다.

이렇게 엄청나게 힘든 포즈에서 사이사이에 바뀔 수 있는 포즈로 대체하는 것이 시작되기 위해서는 19세기 중엽까지 기다려야 했다. 로댕A. Rodin은 모델들로 하여금 그들 스스로 자신의 포즈를 선택할 수 있도록 허락한 첫 번째 작가로 간주된다.

사진촬영은 이를 더욱더 잘 보여준다. 누드가 존재하기 위해서는 부동의 상태가 있어야 한다. 영화가 입증하듯이 신체가 움직이는 한 신체는 누드로 구성될 수 없다. 부끄러워하거나 도발적이면 거기엔 단지 벌거벗은 육체가 있을 뿐이다.

이로써 앞에서 고찰한 대립에 또 하나의 새로운 면모를 발견할 수 있다. 사실 이 점에 관해서 두 전통간의 대립은 너무나 의심할 여지가 없기 때문에 이 대립이 한 번 확인되고 나면 사람들은 그것이 무엇으로 구성되어 있는지에 대해서는 더 이상 살피지 않는다.

중국의 문인화가들(소동파, 『중국화론유편』, 454쪽; 왕역王繹, 『중국화론유편』, 485쪽; 장기蔣驥, 『중국화론유편』, 499쪽)은 인물을 묘사하고자 할 때 무엇보다도 포즈 취하는 것을 경계해야 한다고 끊임없이 반복한다. 만약 어떤 인물에게 성대한 복장을 입고 하나의 사물에 시선을 고정한 채 태연함을 유지하면서

단정하게 앉아 있도록 한다면, 자연스러움은 잃게 된다.

이는 사전에 발목을 붙인 채로 기타나 루트를 연주하는 것과 같다. 고정된 것은 아무것도 통과하지 못하게 만든다. 일단 변화할 능력을 상실한다면, 단지 흙으로 혹은 나무로 된 조각상만이 있을 뿐, 더 이상 살아 있는 인물을 볼 수가 없다. 모사模寫 속에서 형상만이 남아 있을 뿐이다.

그 증거로 마테오 리치Matteo Ricci는 중국인들이 유럽의 회화를 처음 보았을 때, 설리반M. Sullivan의 입증에 따르면 그 그림은 '아이를 안은 성모 마리아' 장르 속의 한 작품이었는데, 깜짝 놀라 그것을 회화라기보다는 조각으로 간주할 정도였다고 전한다. 이 지점에서 두 전통의 대립은 전면적이다. 중국의 한 비평가(진조陳造, 『중국화론유편』, 471쪽)는 인물이 조각상처럼 되는 것을 피하고 싶다면, 그 인물을 "마치 거울 속에 비치는 것처럼" 그리지 않도록 주의해야 한다고 지적한다.

반대로 서양의 관점에서는 그림의 장인에게 이러한 거울이 손에 들려져 있었다는 것을 우리는 알고 있다. 레오나르도 다빈치는 거울의 사용을 하나의 규칙으로 삼기도 했다. "너의 그림이 네가 자연으로부터 재창조한 것과 완전히 일치하는지를 보고 싶을 때에는 거울을 들고 그것으로 살아 있는 대상의 이미지를 비추어 보아라."

중국인들은 우리들에게 말하기를 한 인물의 특징을 잘 잡
으려면 전혀 자기 통제를 하지 않으면서 어떤 반응을 하는 순
간에 그를 잘 포착해야 한다고 한다. 즉 갑자기 위치를 바꾸
거나, 앞으로 나아가려하거나 뒤로 물러서려고 하거나, 몸짓
을 하려거나, 소리를 지르거나, 노래를 부르거나, 숨 쉬거나,
웃거나, 대답하거나, 눈썹을 찌푸리거나, 하품하거나, 막 서두
르려고 하는 순간 등이다.

간단히 말해서 그를 생동감 있게 만들기 위해서는 생생한
동작의 순간을 포착하여야 한다. 그리고 그의 표정이 피할
수 없이 저절로 흘러나오는 것을 그가 모르는 사이에 간접적
으로 포착하기 위해서는 정면으로 바라봐서는 안 되고 옆에
서 몰래 관찰해야 한다.

왕역의 말을 빌리자면 그의 표정의 넉넉함에 마음껏 젖어
들면서 "눈을 감는다 해도 그가 마치 내 눈 앞에 있는 것 같
고" 그리고 "내 붓이 별안간 지나가도록 내버려둘 때, 그가 마
치 내 붓 아래에 있는 것과 같다."(『중국화론유편』, 485쪽) 그러
할 때 우리는 마치 영감에 사로잡힌 것처럼 그에게서 결정적
인 특징을 잡게 된다.

한 일화를 들면 그들은 모델을 직접 쳐다보기보다 오히려
벽 위에 투영된 그림자를 그리는 것을 더 좋아했다고 한다.

왜냐하면 모든 질료들을 걸러낸 윤곽선이 더 암시적이기 때문이다. 누드를 모사하는 것과는 너무나 동떨어져 있다.

앞에서 이미 말했듯이 이런 관점에서, 두 전통 사이에 나타나는 우선순위의 뒤바뀜은 너무나 분명해서 더 깊이 파고들 필요조차 없을 정도다. 서양의 화가는 포즈를 통해 그것을 모사하는 가운데 누드가 육화하고 있는 그대로의 완전한 형상 그 자체를 파악하려는 목적을 갖고 있다. 한편 중국 화가는 안티-포즈를 통해 마치 서양화가들이 크로키를 할 때 그렇게 하듯이 전형적인 특징, 그 인물을 잘 드러내주는 징표가 되는 특징을 포착하려고 한다. 그러나 우리는 그것에만 머물러 있지는 않을 것이다. 실제로 포즈는 우리가 재현의 핵심 문제라고 인식했던 것, 즉 주제-대상간의 관계를 드러내주기 때문이다.

모델을 마주하면서 예술가는 그에게는 완전히 외부적인 실체를 상대하고 있는데, '사물'의 이러한 외면은 그의 정신에 의해 정신을 위해 견고하게 확립되어 있다. 그의 정신 자체의 힘 또한 견고하게 확립되어 있다. 데카르트가 말한 '연장적 실체res extensa'와 '사유적 실체res cogitans'의 관계를 참고하라.

포즈를 취하게 하는 행위, 그것은 대상을 파악하는 주관성으로부터 모델을 잘라내어 선험적으로 효력이 이미 확립된

지각의 법칙만으로 그 대상을 관찰함으로써 포즈를 취하는 자에게 순수한 객체의 지위를 부여하는 것이다. 그래서 누드에는 지각적 모사模寫가 필수불가결하며 누드는 전형적으로 객관적인 신체다.

또한 누드가 르네상스 시기에 대대적으로 부활하여 포즈가 아카데믹했던 모든 고전 시기 동안에 지속될 수 있었던 것은 그 시대가 객관적인 자연 과학이 형성되는 시기와 동시대였기 때문이다. 그리고 그 자연과학은 물리학 광학 등등의 법칙들이 지니는 필연성과 보편성에 의해 세워진 것이다.

다시 레오나르도 다빈치를 인용하자면 그는 "먼저 과학을 배우고, 그 뒤에 이러한 과학에서 나온 실용성을 배워라"라고 말했다. 누드는 지각의 대상을 제대로 구축하고 그것을 입체감 있게 모사할 수 있게 해주는 지각 이론의 비약과 함께 발전했다. 조르조 바사리Giorgio Vasari 주도로 피렌체에 건립된 최초의 아카데미에서 사람들은 누드와 관련지어 해부학과 지각 이론 등을 가르쳤다. 누드에 대한 하나의 총체적 지식체계가 생긴 것이다.

파노프스키E. Panofsky는 중세 사상이 이와는 반대로 주체와 객체를 근본적으로 부정한다는 것을 어렵지 않게 알아차렸는데, 이는 왜 중세가 서양 문명에서 누드의 가장 큰 공백기

와 일치하고 있는지를 이해하도록 해준다. 마찬가지로 우리는 중국이 주체와 객체의 관계를 무시하고 있음도 말할 수 있을 것이다. 또는 오히려 중국의 모든 예술은 주객대립의 관계란 전혀 생산적이지 못한 것이라고 간주하면서 그것을 간과해버리려는 경향을 지니고 있다는 것도 말할 수 있다.

풍경은 감정과 분리되는 것이 아니라, 하나가 다른 하나 속에 있고 하나가 다른 하나를 드러나게 한다. 여러 중국의 사상가들이 말했듯이 눈에서 드러나는 것과 정신에서 드러나는 것의 구분은 순전히 명목상으로 그럴 뿐이다. 그중에서도 왕부지王夫之는 외부의 풍경과 내면의 감정이 서로 하나가 되어야 한다는 정경합일情景合一을 자신의 시학의 핵심으로 삼았다.

시나 그림에서 이미지는 지침 없이 정과 경이 동시에 발현되는 것이다. 여기서의 이러한 불명확함은 명료함이나 합리성의 부족이 아니라 도리어 하나의 풍부함을 드러내주는 것이며 하나의 미학적 효과이다. 중국 미학자들이 다투어 반복하듯이 예술은 자기 내면과 외부 세계의 만남과 융합에서 생기고, 다시 한 번 그 개념을 강조하자면, 그 과정은 둘 사이의 지속적인 상호작용에 의해 발생한다.

예찬倪瓚의 "우아한 바위"로 다시 돌아가보자. 그것은 지각

하는 정신 앞에 마주하는 외부의 어떤 사물처럼 놓인 것이 아니다. 오히려 유와 무의 경계선에 걸려 있고, 그리고 사물로 만들어주는 모든 형태로부터 자유롭기 때문에, 윤곽이 희미한 가운데서 모든 객관성의 관념을 부정하고 있다. 그것은 객관성의 관념을 부정하는 것이 아니라 오히려 무시하고 있다. 즉 그러한 가능성을 배제한 것이다. 다시 원래의 지점으로 되돌아가서 말하자면 이 바위는 '재현'된 것이 아니다.

당장은 앞서 간략하게 언급했던 이 첫 번째 대립에 우리의 관심을 국한시킬 것이다. 포즈를 통해 전달되고, 그 형상을 모사하는 가운데 파악되며, 객관적인 지각 혹은 적어도 객관성을 암시하는 지각에 호소하면서, 누드는 싸울 각오를 하고서라도 그 **존재**를 통해 스스로를 과시한다.

그리고 **존재**조차도 침입한 것이다. 공간 속에 치고 들어와서 공간을 접수하여 공간을 포화상태로 만들면서 주변을 텅 비게 만든다. 의자, 시트, 카펫 등의 다른 사물들은 단지 보조 내지는 액세서리 역할을 할 뿐이며, 이들은 물러나고 항복한다. 피에르 보나르Pierre Bonnard 작품 속에서는 그것이 희미한 구성 요소로 보이기도 한다.

반면에 중국예술이 표현하고자 하는 것은 **함축성**으로 특징지어진다. 머금고 있는 단계에서는 아직 결정적으로 뚜렷이

드러나는 것은 아무것도 없다. 현실은 아직까지 배제하지 않은 어떠한 가능성으로 가득 차 있다. 윤곽선에 머무르고 있는 모호함은 지각을 통해 확실하게 드러나는 대신에 은밀하게 스쳐 지나가도록 한다. 그 불명확함이 바로 하나의 원천이 되고, 윤곽선을 적시는 존재감 부재의 차원은 묘사된 붓질을 통해 그 내재성의 능력으로 거슬러 올라가게 해준다.

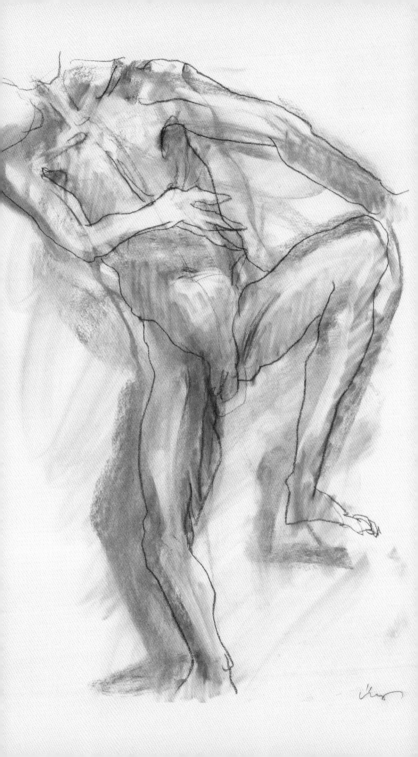

VIII.

과학이나 철학과는 달리 예술 본래의 속성은 원칙적으로 배타적이지 않다. 예술의 표현들은 가능한 한 다양하게 나타난다. 그들은 서로 어울리지 않는데도 서로 너그럽게 묵인하고, 하나의 미술관이 그들 모두를 수용할 수 있다. 20세기에 객관성이라는 개념이 너무나 사납게 학대를 당했다 해도, 그리고 마르셀 뒤샹Marcel Duchamp의 「계단을 내려가는 누드」의 모사가 너무나 분해되어 있다 하더라도 이 작품은 먼 과거의 다른 작품들과 여전히 공존할 수 있다.

그들이 이 객관성을 산산조각 내는 데 요란스럽게 기쁨을 느낀다 해도, 모사를 체계적으로 망가뜨린다 해도, 아직 완고한 그 무엇인가가 거기에 남아 있다. 악착스럽게 파괴하고 더 악착스럽게 한다 해도 거기에는 여전히 그 흔적이 남는다.

반대로 자문해본다. 예찬倪瓚의 그림과 서양의 회화이든 다른 것이든 모든 누드 작품 사이에는 근본적으로 양립할 수 없는 성격이 있는 것은 아닐까? 예찬의 섬세한 붓질은 실재를 해석하고 실재와 연관 짓는 완전히 다른 방법을 드러내는

것이 아닌가?

'정련된' '섬세한' 이러한 단어들은 중국예술을 논하는 데 아주 적합하다. 말라르메S. Mallarme는 다음과 같이 설명한다. "맑고 섬세한 마음을 지닌 중국인을 모방할 것. 중국인은 (도자기 위의) 미세한 균열을 그려낼 때 극치의 황홀경에 도달한다." 그러나 우리가 충분하게 그것을 파악할 수 없기 때문에 약한 표현이라고 이해하는, 즉 우리를 가장 적게 뒤흔들어놓는 이 단어들은 과연 무엇을 감추고 있을까? 만약 이런 은밀함 아래에서 아무런 예고 없이 모든 것이 뒤집어지는 일이 바로 거기에서 일어난다면?

사실 우리가 잘 알다시피 그것은 누드냐 바위냐 하는 그림의 대상을 선택하는 데서 나오는 단순한 차이와는 상관이 없다. 이것에서 저것으로 나아감에 가장 밑바닥에서 문제가 되는 것은 대상 바로 그 자신이다. 문제의 주변을 둘러보고 다양한 관점들을 검토한 뒤에, 그때부터 정면에서 그것을 공격해야 한다.

무엇으로 누드는 다른 어떤 사물보다도 재현에 대한 우리의 관념을 구체화했는가. 그리고 중국의 문인화는 어떻게 하여 이 지점에서 누드와 멀리 떨어져 나올 수 있었는가? 단 한마디로 물어보도록 하자. 그런데 이 말은 이미 수상쩍다. 중국인

들이 **무엇**을 그리는가?

이 문제 아래에 또 하나의 다른 문제가 있는데, 그것은 중국학자들에게는 가장 대처하기 힘든 문제다. 모든 영역에서, 그리고 모든 관점에서 매우 잘 이해는 하고 있지만, 그러나 조금도 수면에 나타나지 않고 분석할 만한 것을 전혀 주지 않는 그것을 실로 어떻게 설명할 것인가? 아주 기본적이면서 그래서 어려운 것인데, 그것은 바로 중국인들은 미메시스 자체에 관심이 없었다는 사실이다.

모방−재현과 같은 고유한 의미의 미메시스에 대하여 중국인들은 미메시스가 세계에 대하여 암시하고 있는 파열의 몸짓도 무시해왔고, 또한 자연에 대해 영원히 벌려져 있는 상처와 같은 그 파열을 감추기 위해서 미메시스가 요청하는 세계의 이중화도 무시해왔다. 그런데 리쾨르P. Ricœur가 지적했듯이 미메시스의 '은유적' 작동은 전이 작용으로서 대상을 촉진한다. 사실 대상을 만들어내는 것은 바로 미메시스다.

잡고 있는 실마리가 다르기 때문에 중국인들은 예술의 존재를 정당화하기 위해 인간의 타고난 쾌락인 모방으로부터 출발하지 않는다. 모방론은 아리스토텔레스가 그의 시학 도입부에서 거론한 것이고, 회화의 기원이자 또한 극시에게도 유효하다.

게다가 중국인들은, 그들의 가극이 최근에 나온 것이기 때문에 무대에 대해서 알지 못했으며, 따라서 모든 시선이 한군데로 모이고 인물과 함께 동작이 표출되는 장면도 알지 못했다는 점을 기억하자. "표출의 장면에서Ad ostentationem scaenae" 이러한 표출은 대상을 뚜렷하게 만든다. 그런데 누드는 다른 어떤 것보다도 강력하게 표출된 대상이다.

나는 방금 예술이 수행하는 '전이'를 너무 간략하게 언급하고 지나갔다. 그러면 그리스의 관점에서는 이것은 무엇인가? 아리스토텔레스 이후 모든 사물은 기체基體, hupokeimenon(그 질료)와 그 고유의 형태morphé로 이루어져 있다고 간주되어 왔으므로, 예술은 논리적으로 하나의 질료 속에서 하나의 형태를 끄집어내는 것으로 이해된다.

아리스토텔레스는 말하기를 인간 개개인은 "살과 뼈의 혼합물 속에서 이런저런 방식으로 실현된 이러한 형태"다. 따라서 그것을 조각하거나 그리는 것은 살과 뼈라는 혼합물 속에서 구성된 어떤 형상을 돌이나 종이라는 또 다른 질료로 전이轉移하는 것이라 할 수 있다.

플로티노스는 이 질료가 자신의 속성 때문에 저항을 하겠지만 마땅히 형상이 승리해야 하며 예술은 오직 형상 속에 머문다고 말한다. "돌덩어리 두 개를 예로 들어보자. 하나는

거의 원석인 채로 남아 있고, 다른 하나는 아름답다고 생각하는 모든 것을 결합하여 기예로써 창조해낸 인간 모양의 석상으로 바뀌어 있다. 기예로써 형상의 아름다움을 집어넣은 돌덩이가 아름다운 것은 명백하다. 그것이 돌멩이이기 때문에 아름다운 것이 아니라 기예로써 거기에 집어넣은 형상 때문에 아름다운 것이다."(『엔네아데스』 5장 8절)

플로티노스는 더 일반적인 방법으로 다시 언급한다. 그리고 이 언급은 결정적이다, 왜냐하면 그는 **형상**이라는 플라톤적인 초월성 개념, 즉 이데아−형상의 개념 아래에 질료라는 아리스토텔레스적인 개념을 도입하여 서양에서 첫 번째로 진정한 예술 이론가가 된 사람이기 때문이다.

그는 말한다. "회화나 조각 같은 모든 모방 예술은 이 세계의 소산물이다. 왜냐하면 이런 예술들은 감지할 수 있는 모델을 지니고 있어 그로부터 자신들이 보는 형상들과 동작들과 대칭들을 옮기면서metatithesai 모방하기 때문이다."(『엔네아데스』 5장 9절)

모델로부터 복사품으로 형상들의 **전이**라는 이 개념은 고전 시대 전체를 지배하게 되며, 그리고 누드에 본질적으로 적용되는 것도 바로 그 개념이다. 그러면 이제 주어질 단 하나의 문제는 파노프스키가 요약한 것처럼 다음의 사항을 결정하

는 일이다.

과연 이 형상은 있는 그대로 자연에게 주어진 것이며 뒤이어 모방을 통해 예술작품으로 옮겨지는 것인가? 르네상스 시기 대부분은 이런 생각으로 되돌아간다. 아니면 그것은 오히려 하나의 내적 이미지로서 작가의 정신 속에 거주하고 있다가 아무런 매개체 없이 바로 물질로 전이되는 것인가? 이것은 중세에 우세했던 개념이다.

그런데 이미 요구했듯이 이번에는 미학을 언급하기 전에 물리학으로 가보자.* 자연 속에 있는 그대로 주어졌든지 혹은 정신에 나타나는 것이든지 누드가 모방함으로써 재현하는 그 형상, 그것을 형상 안에 감싸져 있는 질료와는 독립되

* 방법의 문제다. 최소한의 개념이라도 전하기 위해 그것을 단번에 포괄적으로 요약하는 것으로부터 시작하지 않는다면, 그리고 짓눌러 납작하게 할 위험성을 무릅쓰고라도 양자를 성공적으로 붙들어서 서로 마주보게 하는 기회를 제공해주는 개념으로 요약하는 것으로부터 시작하지 않는다면, 이런 글에서 달리 어떤 식으로 차이를 거론할 수 있겠는가? 근사치 지시의 속성으로 인해 어설프고, 동화 작용의 속성으로 인해 까다롭기 때문에 민감하다 언어란 원래 어느 정도 자의적일 수밖에 없지 않은가? 그렇다. 하지만 그런 상황에서 내가 할 수 있는 것은 무엇이겠는가? 해야 할 작업은 민감하다.
비교할 수 있는 가능성을 구축하기 위해, 충분한 신중함 속에 감추어진 전체적인 큰 변화의 여지를 만들기 위해, 조금 무리가 있더라도 중국어로는 의미적 내용이나 언어적 효과를 결코 표현한 적이 없는 서양의 언어로 바꾸어야 한다. 그렇지 않으면 중국적인 감수성의 순수하게 이질적인 세계에 머물러 있거나 혹은 단지 '미묘함'에 대한 논쟁만으로 내몰릴 위험성이 있다. 또한 차이에 대한 이론적 틀이 부족하여, 물론 그 틀이 결정적인 것은 아니고 항상 새롭게 손질될 것이지만, 그로 인해 두 언어 사이의 간극을 위한 여지를 만들지 못하고 통합하지 못하는 위험성도 있다. 그런 뒤에 나는 좀 더 세부적인 사항에 대해서는 그 적절한 표현에 더 가까이 더 평탄하게 접근하기 위해 중국의 직관으로 다시 돌아올 것이다. 그 솟아오름에 더욱 귀를 기울이자.

어 그 자체의 원리에 의해 결정된 것이라고 간주하지 말자. 그보다는 보이지 않는 기능 아래 무차별의 심연으로부터 사물을 개별화, 즉 구체화하는 가운데 드러나는 숨 에너지(기氣)의 실현으로 간주해보자. 그 보이지 않는 기능이란 더욱 섬세하고 맑고 정신적인(신神) 에너지로서 사물들을 변화시키면서 사물들의 과정을 촉진하는 것이다.

감각적 방식으로 형상을 취하고 있고, 그리고 다소간 불투명해지기는 하지만 그렇다고 해서 그러한 실체가 형상 너머로 보이지 않는 차원, 혹은 정신의 차원을 지니지 않는 것은 아니다. 그 정신의 차원으로부터 실체는 내재성에 의해 나아간다. 이 경우 형상을 재생산한다는 것, 그것은 형상 너머의 그 지각할 수 없는 심연 속에서 이 기능의 차원을 손에 넣는 것이 된다. 그 심연은 형상을 존재하게 만드는데, 그것은 미세할수록 더욱 기능적이다.

그러므로 중국의 예술가들이 해야 할 일은 질료의 저항에도 불구하고 하나의 형상을 다른 질료 속으로 전이시키는 데 성공하는 것이 아니라, 가장 일반적인 중국 표현에 따르면 형상으로부터 한 걸음 더 나아가 그 속에 담겨 있는 정신을 전달하여(전신傳神) 그것을 흘러가도록 만드는 능력을 갖추는 것이다.

불분명하면서 가운데가 비어 있는 바위 덩어리를 그려서

예찬은 바위를 생기게 하는 이러한 '정신적 차원'을 전하여 흘러가도록 한다. 송나라 사상가들이 회화에 대해 반복하여 말하듯이 정신은 인간만의 특성이 아니다.(등춘鄧椿, 『중국화론유편』, 75쪽). 세상의 다른 실체들도 또한 이러한 정신적 차원을 지니고 있다. 여기서 나는 정신이란 용어가 우리들에게 주는 이분법적 단절을 피하기 위해 '정신적 차원'이라 번역했다.

서양의 연대로 4세기 무렵에 활약했던 고개지는 이름이 남겨진 중국 최초의 화가인데, 특히 인물화의 대가로 평가되고 있다. 고개지는 정신을 전달하는 '전신傳神'의 기술을 최초로 언급한 사람으로 알려져 있다. 그리고 그에 관련된 다양한 일화들은 당시 인기를 끌었던 미적 효과와 작품의 흐름을 이해하는 데 도움을 준다.(『세설신어世說新語』 21장) 우선 가장 널리 알려진 것부터 다시 살펴보자.

고개지는 인물화를 그릴 때 눈동자 한 점을 그리지 않고 몇 년을 보낼 수 있었다고 한다. 그 이유를 묻는 사람에게 그는 다음과 같이 대답했다. "사지가 우아하게 생겼느냐 못생겼느냐는 최고의 오묘함이 머무는 부분과는 아무런 상관없다. 초상화를 그릴 때 정신을 전하는 것은 바로 정확히 이곳에 있다."

'이곳'은 눈동자를 일컫는데, 눈동자가 바로 그 미묘한 지점

이며 특징을 말해주는 곳이다. 실제 사람이든 초상화이든지 바로 거기를 통해 그 사람의 정신이 가장 우세하게 전해진다. 있는 그대로의 육신의 형상과 그 아름다움은 전혀 중요하지 않다. 반면 그냥 점 두 개를 찍는 것이어서 그다지 눈동자를 가리키거나 암시하지 않는 것처럼 보이는 이 기술이 초상화의 전체적인 활력을 결정하고 그렇게 하여 인물을 생동감 있고 진실하게 만든다.

눈동자가 그 사람의 정신이 전해지는 유일한 지시적 징표는 아니다. 동일 화가는 어느 날 과거에 위대했던 남자를 그리면서 뺨에 세 가닥 털을 더했다. 그 이유를 물어보는 사람에게 그는 대답했다. "그는 뛰어나고 명석한 사람이었고 그 능력으로 널리 알려진 사람이었다. 세 개의 털을 그린 것은 그의 능력을 정확하게 인정한다는 것이다."

그림을 본 사람들은 그것에 대해 물었으며, 그들은 세 가닥 털을 첨가함으로써 그의 정신이 아주 뛰어난 것 같다고 정확히 이해했고, 그것이 세 가닥 털이 그려져 있지 않을 때보다 정신을 훨씬 멀리 전달한다고 생각했다.

이러한 일화들은 시대의 기호에 따라 오직 마음에서 마음으로 감상될 수 있는 하나의 탁월한 재능에 대한 우리의 감탄을 자아내기 위해 인용된다. 그러나 이런 일화들은 생각거

리를 준다. 이 일화들은 그 자체가 지시적이다. 오묘한 하나의 붓질로부터 이 일화들은 우리로 하여금 우리에게 아주 밀착되어 있는 재현의 기술과 같은 개념과는 전혀 다른 것을 상상하게 만든다.

모방의 대상을 결정하는 능력 속에서 형상을 중시하는 것이 아니라 '있음'과 '없음'사이에서 모든 것이 펼쳐지는 하나의 자그마한 점을 중시한다. 그 물질성과 형태를 통해 자신을 강하게 부각시키는 몸 전체가 아니라 몸의 구성요소 중의 하나를 중시한다. 그것은 잘 지각되지도 않을 정도로 너무나 미묘하여 물질적이며 명백한 가시세계, 육체에 담겨 있는 정신세계, 그 둘 사이에서 전이점을 만들고 있다. 그리고 정신세계는 이 특징을 통해 온전히 드러난다.

고개지가 궁정의 어느 고관의 초상화를 그리고 싶다고 하자 그는 고개지에게 다음과 같이 대답한다. "내 인물은 너무 못생겼기 때문에 당신이 그렇게 고생해서 그릴 가치가 없습니다." 사실 그 사람은 눈의 병 때문에 잘 보이지가 않아 괴로워했다고 한다.

그러자 고개지는 답한다. "그렇지만 내가 그림을 그리려는 것은 바로 당신의 눈 때문입니다. 저는 밝은 점 하나로 눈동자를 표현할 것입니다. 그리고 비백飛白의 기법을 써서 윗부

분을 가볍게 스쳐 지나가도록 할 것입니다. 그러면 이는 마치 해를 가리는 가벼운 구름과 같이 될 것입니다."

이 '비백'이란 서예기법인데 붓의 날아오르는 듯한 움직임으로 인해 글자를 쓴 필획에 흰 여백이 남아 있는 것이다. 형태 사이에 드러난 이 흰 공간은 물질이 비워지고 맑아지고 모호해지는 곳이다. 그러나 그곳을 통해 만질 수 없는 무궁무진한 정신의 차원을 암시하는데, 그것은 공간을 관통하여 진동시킨다.

이 화가에 대해 말할 때 사람들은 그의 그림은 봄에 실타래를 토하는 누에와 흡사하다고 한다春蠶吐絲. 그 선은 아주 가볍게 나타나며 그 연속성 속에서 옷의 움직임 속의 선과 같은 것을 만들어내고, 생명력의 부단한 역동성을 보여준다. '처음에 볼 때는' 이 그림은 '밋밋하고 쉬워' 보여, 심지어 형상의 유사함이 결핍된 것으로 보이기도 한다. 그러나 "자세히 관찰해보면 그 기법은 완벽하고, 말로는 형용할 수 없는 바가 있다".(『중국화론유편』, 476쪽)

일반적으로 말하면 '형상의 유사함'(형사形似)은 중국 예술에서는 우선적인 관심사가 아니다. 그 분야에서 최고 원리가 된 사혁謝赫의 '회화의 6가지 원칙' 중에서, 첫 번째 원칙은 다른 모든 원칙과는 따로 떨어져 있는데 그것은 기로부터 나온 공

명으로서 형상화에 생명과 움직임을 주는 것氣韻生動이다.

여기서 공명이란 엄밀하게 말하자면 소리가 아니다. 그것은 만질 수도 언어로 표현할 수도 없는 '정신적인' 특징을 가리키고 있고, 음향적 또는 물리적 정보에 갇혀 있지만 그것을 담고 있는 물질성으로부터 많이 희석되어 있기 때문에 결과적으로는 물질 그 너머로 자유롭게 펼쳐지는 경향이 있다. 그것은 그 현상적 실현의 친밀성을 통해서 우주적 진동을 흘러가게 하고 퍼지게 한다. 그다음으로는 형상화에 골격을 부여하는 것이자 붓의 사용 속에서 표현되는 기법骨法用筆이 나온다.

그리고 세 번째에서야 비로소 형상의 구체화應物象形가 나온다. 여전히 그것은 모방함으로써 형상을 재현해야 한다고 말한 것은 아니다. 이 경우에 그것은 형상을 옮기는 것과는 무관하며, 그려낸 형태가 존재하는 실물에 바로 대답하고 상응하도록, 즉 그림과 실물이 서로 호응하는 것과 관련이 있다. 이 세상의 모든 실물들이 지속적인 과정을 촉진하려고 서로 자극하고 유추적으로 서로 반응하는 것(감응感應)을 본받아야 한다. 형상을 옮긴다는 것은 정확히는 여섯 번째인 마지막 원칙과 관련이 있는데, 그것은 표본을 옮기려고 위대한 작가의 작품을 그대로 복사하는 것轉移模寫이다.

이렇듯 형상의 유사함을 무시하는 태도는 중국에서 그 발

전이 천천히 진행되는 결과를 낳았다고 사람들은 주장할 것이다. 특히 지난 천년의 전환점인 송대로부터 보면 더욱 그러하다. 소동파를 보라. 형상의 유사함은 단지 어린아이 수준에 불과하다. 닮게 그리는 것에 대하여 점점 더 멀어지는 방향으로 가는 것은 인물을 그리는 것에 대한 공공연한 무관심과 짝을 이룬다. 반면 풍경화에 대한 관심은 점점 증대했다.

형形과 신神은 대조적인 기준이 된다.(『중국화론유편』 466쪽 참고) '형상을 그리는 것은 쉬운' 반면에 '정신을 그리는 것은 어렵다'. 고개지는 혜강嵇康의 시구를 인용하면서 이미 말했다. "다섯 개의 줄을 스쳐가는 손은 그리기 쉽다. 기러기를 배웅하는 눈은 그리기 어렵다."

왜냐하면 하늘을 향해 있는 그 시선에는 그 속에 담긴 향수와 무한에 대한 갈망이 흘러가도록 해야 하기 때문이다. 손의 움직임은 형상을 갖지만 시선은 그렇지 않다. 손은 만져서 알 수 있지만 눈은 정신이다. 꽃을 그릴 때, '형상을 묘사하는' 자들과 '정신을 전달하는' 자들이 있다는 말도 나왔다. 뒤이어서 "사람을 그리는 데는 더욱 강력하게 적용된다"고 말한다. (『중국화론유편』, 70쪽) 이것은 심지어 진부한 말이 된다.

그런데 닮게 그리는 것을 다루는 회화 미학의 초기 텍스트 속에서조차 정신의 차원과 형상의 구성(형形과 신神) 사이의 관

불가능한 누드

계가 초보적으로 다루어지는 것을 볼 수 있는데, 이는 화가의 형상화 작업을 재현의 전개에 의지하는 우리들과는 전혀 다른 방향으로 나아가게 한다. 여기서 나는 『중국의 문인화 The Chinese Literati on painting』의 수전 부시Susan Bush와 아주 다르다. 문구는 간단하지만 결정적이다 : "정신의 차원은 근본적으로 끝머리가 없고 형상들 속에 머무르면서도 그 닮은 것을 움직이게 한다."(종병宗炳, 『중국화론유편』, 583쪽)

이 '머무르다'는 중요하다. 이것은 정신이 현실에서 나타난 형상 속에 일시적으로 머무르면서 형상을 통해 반응을 불러일으킨다는 것을 의미한다. 형상은 단지 정신을 위한 매개체에 불과하며, 정신은 형상 그 너머로 퍼져나간다. 닮게 그린 것이 적절한가는 정신이 만들어내는 표출, 즉 정신이 만들어내는 작동에 의해 영향을 받는다.

결국 텍스트는 결론 내리기를 그림을 그리는 것이란 엄밀하게는 형상의 구체화를 넘어 정신을 비약하도록暢神, 즉 정신이 형상을 '초월'하도록 만드는 것이다. 따라서 그림을 그리는 과정은 우주의 과정에 응답하는 것이다. 후세의 미학이 발전시켰듯이, "닮게 그리는 것에 도달함은 형상으로부터 벗어나는 것이다." 유일하게 닮게 그리려는 것은 바로 내면적 공명의 질서다.

문인화는 점점 이러한 초월의 행위와 하나가 된다. 따라서 문인화는 우리 서양에서 누드가 찬양하는 결정적이고 완벽한 형상, 그 자체로 가치가 있고 그 조화에 자족하는 그런 형상에 대해 만족할 수가 없었다.

IX.

　　그렇다고 해서 우리는 그 정도에 머물러 있을 수는 없다. 왜냐하면 **누드**에서도 형상이 초월되는 것은 자명하기 때문이다. 형상은 이상적 형상을 향해 자기 자신을 넘어서는 것을 지향하고 있다.

　다시 플로티노스로 돌아가자. 우리가 앞에서 언급했듯이 회화와 조각 같은 '모든 모방 예술들'은 이 현실 세계의 산물들이다. 우리가 읽었듯이, 그들은 모방을 할 수 있는 감각의 모델을 지니고 있고, 또한 그들이 바라보는 형상과 움직임과 대칭을 옮기기 때문이다. 그러나 그들은 또한 "저 너머의 세계"도 지니고 있다.

　그것은 지성과 그 **이데아**들이 있는 저 너머의 세계다. 왜냐하면 감각적인 이 세상 속에서 형상 지어진 모든 것은 저 세상으로부터 오기 때문이다.(『엔네아데스』 5장 9절) 그와 같이, 이 모습들 속에서 나타나는 대칭으로부터 사람들은 저 영혼의 유일한 세계 속에서 숙고된 대칭인 그 완전한 대칭으로 거슬러 올라갈 것이다. 그리고 감지될 수 있는 형상은 물질 속

으로 침투해 들어와 우리를 '두려움'에 사로잡히게 하는 방법으로 물질을 장식하기 위해 자신의 세계로부터 '탈출한' 이러한 이상적 형상의 하나의 '이미지' '그림자' 혹은 '흔적'에 불과할 뿐이다.

반대 방향으로 말하자면, 즉 경험의 관점에서 말하자면 이 두려움은 가장 엄격하게 제한적이면서 유한하게 보이는 것 속에서, 게다가 발가벗은 몸의 형상 자체는 전혀 흐릿해지지 않는 가운데, 무한으로부터 솟아오르는 것을 직면해야 하는 아찔함에 의해 생긴다. 우리가 두려움에 사로잡히는 것은 직접적으로 감지할 수 있는 세계 속에서, 특히 이러한 발가벗은 형상의 윤곽과 살 때문에 더욱 감각적인 분위기 속에서 갑자기 이러한 이질적 요소가 침입해서이다. 그 경험은 형이상학적이다.

누드를 그리거나 조각하는 것은 바로 이러한 아나바스anabase, 즉 이러한 영혼의 상승으로 나아가는 것이고, 그것은 바로 우연히 만난 그 형상, 일상 속에서 다소간 지엽적으로 보이는 그 형상을 넘어 절대적이면서 원형적인 보다 상위의 어떤 형상, 즉 이상적인 형상을 찾는 것이다.

"그러므로 존재자 전부는 다른 어디엔가 존재하는 것임은 변함없다." '그곳'은 바로 세상의 밖ektos kosmou이고, 이 세상의

것들은 그곳의 복제품들이다. 이 영원의 '그곳'에서는 모든 것이 '섞이지 않은 채' 존재하기 때문에 모든 것이 '가장 아름답다.' 그곳에는 모든 것이 하늘이다. "땅도 하늘이고, 마찬가지로 바다, 동물, 식물, 사람 등도 모두 하늘이다." "그곳의 하늘에는 모든 것이 천상적이다."

그래서 플로티노스는 다음의 두 가지 명제로부터 '이상'의 개념을 확립한다. 첫째, 이상은 세계 밖의 그곳에서 나오고 그곳으로부터 절대적인 완벽함을 얻는다. 둘째로 이상적인 것은 물질에 대해 승리를 거두고 물질 속에서 형성되는 **형상**이다. 개별적 정신 그 자체가 **순수 지성**에 비추어보면 물질이다.

그런데 중국과의 간격이 가장 크게 드러나는 것은 바로 이것이다. 이 간격의 지질학 속에서 무언가 초기의 균열로 거슬러 올라가야 할 필요성이 있다면 아마도 다음과 같은 것이 제안될 것이라 생각한다. 중국에선 이러한 이상의 개념도 알지 못했고, 결과적으로 이상적 형상도 알지 못했다. 왜냐하면 중국은 과정의 세계 밖의 또 다른 외부 세계를 받아들이지 않았기 때문이다.

혹은 받아들였다 해도 단지 이백이나 이하와 같은 시인들이 단지 주변적인 방법으로 인식했을 뿐이다. 왜냐하면 그들 시인들의 상상력은 너무나도 강력해서 중국적 사상의 틀로부

터 벗어나서 또 다른 세계를 꿈꾸었기 때문이다.

일반적으로는 중국사상은 흐름 혹은 '길道'의 세계, 다른 말로 하면 과정의 지속성 외의 다른 세계를 알지 못한다. 중국인들에게 있어 '**하늘**'은 분화되지 않은 **심연**에서 발산되는 과정의 총체성 그 이외에 아무것도 아니며, 그리고 그것의 고유한 능력은 지속적인 갱신을 보장해준다. 하늘은 그의 흐름에서 결코 벗어나지 않으면서 **조절**Régulation을 구현한다. **하늘**이 결국 우리가 자연을 통해 이해하는 그것과 다시 만나게 되는 것은 바로 이 때문이다.

그들의 언어를 서양적 개념에 개방해야 했을 때 중국인들은 'idéal'을 '이理의 사상理想'으로 밖에 번역할 수 없었던 것이 바로 그 증거라 생각한다.* 다시 말하자면 그것은 기 에너지와 분리될 수 없는 '내적 질서'고, 그것은 기 에너지를 조직하여 대나무를 대나무로, 바위를 바위로 펼쳐지게 한다. 이 바위는 형상이 어떻든지 간에 그에게 적절하고 그에게 바위의 일관성을 부여하는 하나의 구성 방식을 지니고 있다.

이렇게 되기 때문에 중국의 이理 개념은 역동적이자 동시에 구조적인 하나의 내적 원리의 개념이 되고, 그리고 바로 거기

* 역주: 엄밀히 말하자면 서양어 ideal을 이상理想으로 번역한 것은 중국이 아니라 메이지시대의 일본인들이었다.

에서 사물들의 과정이 흘러나온다. 그것은 이 현실 세계와 짝을 이루는 저 너머의 세계, 지성적이거나 신성한 세계, 본질과 원형의 외부세계, 우리로 하여금 이상에 귀를 기울이게 하고 우리의 영혼이 목표로 하는 그러한 **외부 세계**를 전혀 지니고 있지 않다.

하지만 유럽문화가 또 하나의 **다른 세계**에 의해 사로잡혀 있고 이러한 열망에 의해 지울 수 없을 정도로 낙인되어 있다고 간주한다면 그것은 너무 위험하지 않을까? 나는 문화적 일반화보다 더 나쁜 것은 없다고 생각한다. 그럼에도 나에게는 이 끈은 한 번 잡아당기면 계속 잡아둘 만하게 보인다. 그리고 거기에는 정신의 계보학이 함께 풀려나온다.

이상을 향한 열망은 내가 감히 여기서 이 단어를 쓰건대 '서양' 문화 속의 환상을 풍요롭게 하고 다른 한편으론 동기 부여를 한다. 보들레르 속에서 우리는 또 다시 플로티노스를 들을 수 있다. "나는 아름답다, 오 언젠가는 사라질 존재여, 마치 바위의 꿈처럼…" 그리고 이상의 구실 아래 우리는 늘 끝없이 '신'을 세속화시킨다. 아름다움이라는 이상, 자유라는 이상 등등 이러한 이상의 조각상들을 보라.

누드가 지향해온 것도 바로 **형상**으로서의 이러한 **이상**이다. 마찬가지로 **이상**을 향한 이러한 추구, 비유적 의미라기보

다 본래의 의미에서 그 추구를 구체화 시킬 수 있는 것은 오직 누드뿐이다. 실로 플로티노스가 주장하건대, 형상이 질료 속에 있는 것처럼 만약 아름다움이 육체에 있는 것이라면, 육체의 형상의 이 아름다움은 육체 그 자체의 세계와는 전혀 다른 차원의 세계에서 나온 것이다.

달리 말하자면, 육체의 아름다움을 만드는 것은 육체 속에서 '이데아와는 반대이고 형상이 일정하지 않은 자연'을 연결하고 지배하는 어떤 형상^{eidos}을 지각하는 것이다. 이렇게 육체의 아름다움은 "신들에게서 온 이성에 참여함으로써 파생된다".(『엔네아데스』 1장 6절) 혹은 뒤집어 말하면, "자연에 이성^{logos}이 있고, 이는 육체 속에 있는 아름다움의 지성적 모델이다".(『엔네아데스』 5장 8절)

이상적 형상에 관한 이러한 논거는 미학적 규범 속에서 이루어지는 것이다. 영혼이 육체가 아름답다고 판단하는 것은 영혼이 그 속에 있는 이데아에 스스로 적응하기 때문이고, 또한 마치 사람들이 곧은지 판단하기 위해 줄자^{Kanon}를 사용하듯이 영혼이 아름다움을 판단하기 위해 이데아를 사용하기 때문이다.

미술이 열망하고 누드가 구체화하고자 하는 형상의 이러한 이상적 특징은 플라톤이 내던져 버려 평가절하된 미술을

구해내는 것이다. 내가 이미 제시한 것처럼 서양에서 미술 이론의 창시자가 바로 플로티노스가 되는 것은 바로 이 때문이다. 그때부터 미술은 "자연적 사물들의 하나의 모방이 아니라 자연의 대상이 흘러나온 이성들로 거슬러 올라갈 수 있게 되었기 때문이다." 그리고 그것을 통해 미술은 자연 위에 무언가를 '더하고' 감각적 형태를 앞지르게 된다.

「아르테미스 신정의 제우스」 같은 작품에 대해 플로티노스는 결론내리길 "페이디아스는 어떠한 감각적인 모델도 참고하지 않고 제우스가 우리의 시선에 보여주기를 동의하는 그런 모습을 잡아서 제우스 상을 만들었다"라고 말했다.(『엔네아데스』5장 8절) 이는 그가 본질을 잡고 있기 때문이다. **누드**는 경험적인 것이 아니다.

브레이어E. Brehier는 "그는 그것이 그러해야 할 모습 그대로 상상했다"고 번역했다. 그러나 '상상했다'라는 표현은 이미 너무 과하다. '그것을 잡는다labon'가 그리스인이 더 널리 사용하는 표현이다. 여기서 플로티노스는 문필가 장로 필로스트라투스Philostratus the Elder가 상대방 화자 이집트인 앞에서 티아나의 아폴로니우스에 대해 사용했던 언어를 정확하게 말하지 않는다. 아폴로니우스는 "신들을 만들어 낸 것은 모방이 아니라 상상력이다"라고 말했다.

그 뉘앙스는 중요하다. 왜냐하면 감각적 모방에 의존하지 않는 정신의 개념에 대한 생각을 잘 전달하고 있다 해도, 브레이어가 사용한 '상상했다' 라는 단어는 그 심리학적 의미로 인해 두 차원의 만남이 간직하고 있는 급작스럽고 예측불가능한 그것, **누드**의 출현이라는 사건을 만들어내는 그것을 다시 덮어버리고 융합하기 시작한다. '상상했다'는 누드를 구성하고 그 숭고함을 만들어 내는 극도의 긴장감을 깎아내린다.

플로티노스가 정확히 말했듯이 페이디아스는 그 형상을 효율적으로 찾아서 그것을 '잡아내어' 조각상을 만들었다. 그러나 그 조각상은, 비현실적인 가정이지만 제우스가 우리 눈앞에 나타났을 때 그러했을 것이라고 생각되는 그 모습이다. 다른 세계에서 유래한 형상으로서 **누드**가 출현하기 위해서는 감각계 내부에 누드의 그러한 침범의 힘과 도취의 힘을 견지해야만 한다. 모든 위대한 누드가 매순간 지니고 있는 그 신비로운 힘을 보존해야 한다.

이 **누드**는 형태 너머의 이상을 드러내는 것이고, 그것은 **로고스**의 강림이다. 모든 그리스 미술은 그 **형상**에 매달려 있다. 파노프스키가 인용했듯이 우리가 대개는 미술의 적이라고 간주하는 플라톤 자신도 괄목할 만한 구절(『국가론』 472d)에서 사람들이 현실에서는 그것과 정확하게 대응하는 것을

찾을 수 없는 완벽한 국가의 모델과, 규범적으로 가장 아름
다운 사람의 가장 아름다운 표본을 그렸지만 그러한 사람이
존재할 수 있음을 증명하지 못한 어느 화가의 작품을 비교하
고 있다.

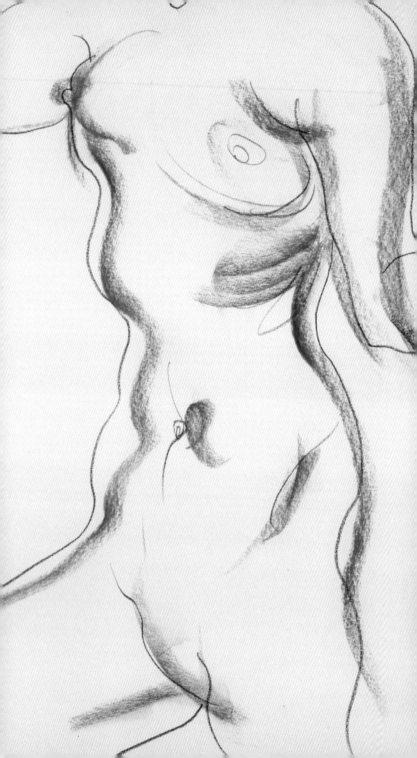

X.

 누드의 규범은 우선 그 비례 속에서 드러나는 수에 의해 확립되는 것이다. 그 전통은 플라톤 그 자신을 넘어서 피타고라스 철학으로 넘어가는데, 거기서는 누드의 아름다움을 음악적 조화에서 영감을 받아 만들어진 인체의 수리적 구조 속에 머물게 하고 있다. 적어도 적용된 전통은 그러하다.

 숫자들은 신체의 모든 부분이 연결되고 상호간에 서로 조화를 이루는 측량치를 세운다. 그리고 형상과 숫자가 서로 일치하기 때문에 숫자는 형상과 마찬가지로 초월성의 부름을 받은 것으로 보인다. 공간과 시간 속에서 지각되어 감지할 수 있는 숫자들로부터 이성이 그 자신 속에서 발견하는 지성적인 숫자로 거슬러 올라가고. 그리고는 내재적 숫자들로부터 초월적 숫자로 나아가는 것이 바람직하다. 그것은 바로 아우구스티누스가 말한 "우리의 정신까지도 초월하여 진리 속에 불변으로 존재하는 숫자들"이다.

 이렇기 때문에 **누드**를 구체화시키는 것은 숫자들 중의 **숫**

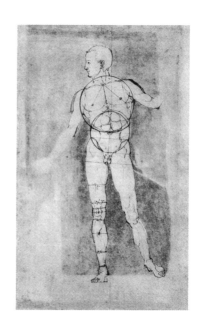

자고, 자신의 통일성을 표현하기 위해 다양한 숫자들로부터 부상하는 것이다. 그 유명한 규율을 만드는 데 공헌이 있는 폴리클레이토스Polcleitos는 미술가의 작업에 대하여 "아름다움은 그 숫자들을 통해 점진적으로 나타난다"고 말했다. 르네상스시대에 미술 이론가들이 그 요구사항을 이 지점까지 끌고 갔던 것은 아시다시피 그것이 그들에게 하나의 형이상학적 진리를 드러내주기 때문이다. 피치노M.Ficino를 참고하라.

비트루비우스 도판에서 원과 정방형 안에 인체를 그려 넣은 것은 소우주와 대우주 사이의 수학적 일치를 상상하기 위

　　　　　　　　　　　　　　불가능한 누드

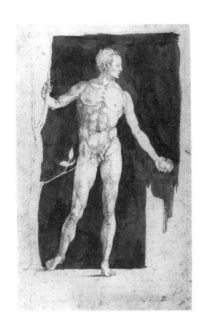

해서다. 또한 우리는 레온 바티스타 알베르티Leon Battista Alberti 와 다빈치가 분도기와 컴퍼스를 이용해 누드에 접근하려고 했다는 것을 본다. 그리고 알브레히트 뒤러Albrecht Dürer도 육체 의 비율에 대한 계산을 밀리미터 이하의 단위Trümlein까지 밀 어 붙였다는 것을 볼 수 있다. 그 단위가 그 자체로 끝이 된 다.(두 도판을 참고하라.)

　거기서 옷을 입은 채로는 신체에 대한 기하학적 분석을 할 수는 없다. 왜냐하면 기하학적 분석은 해부학에 의지하고 있 기 때문이고, 그래서 누드를 구성하는 근육과 살을 모사하

는 데도 그대로 적용된다.

앞에서 중국인의 신체관념에 대해 언급했던 것들로부터 볼 때 신체를 둘러싸는 덮개는 오직 외부로부터의 흐름이 잘 침투되도록 고안된 것이며, 기 에너지의 도관인 경락을 통하여 몸의 내부를 잘 흘러가도록 만드는 것이다. 때문에 중국인들은 그들의 몸의 표피나 몸의 부피를 기하학적으로 분석하는 것에 대해서는 전혀 준비가 되어 있지 않는 것으로 짐작된다. 이데아에 대해서는 애당초 생각조차 하지 않았다.

또한, 중국사상은 유일한 예외인 후기 묵가사상을 제외하고는 전체와 부분의 관계에 대해서도 거의 관심을 갖지 않았다. 그런데 플로티노스 사상과 대립적인 입장을 지닌 스토아학파의 전통에서는 바로 이 부분과 전체의 관계가 여러 요소들 사이의 비율적 관계와 그 대칭 위에서 누드의 아름다움의 기초를 세우고 있다.

대나무 줄기와 바위 덩어리를 형상화하려 할 때 중국 회화가 구성요소로 간주하여 표현하려고 하는 것은 차라리 '비어있음'과 '충만함'의 교체와 상호작용이고, 그것은 바로 가시적인 세계와 비가시적인 세계, '있음'과 '없음'의 상호침투를 말한다.

그러면 '부분meros'이란 무엇일까? 이는 그리스 사상이 누드

불가능한 누드

앞에서 열정을 지니고 던지는 질문이다. 사실을 말하자면 **존재**'가 누드에서는 하나의 역설적인 방법으로 잡히기 때문이다. 누드에서는 신체의 일부분이 온전한 하나다. 왜냐하면 그것은 신체의 전체처럼 적절한 경계선을 지니면서 자신을 드러내기 때문이다. 이에 대해서는 클라우디우스 갈레노스Claudius Galenus의 「인체의 부분들의 유용성에 대하여」라는 논문의 앞머리를 참고하라.

동시에 부분은 인접하는 다른 부분의 어떤 면에 붙어 있다. 그렇지 않으면 더 이상 부분이 될 수 없다. 그러나 그렇다고 해서 모든 면들이 다른 부분에 붙어 있지는 않는다. 그렇게 되면 그것은 더 이상 '하나의' 부분이 될 수가 없기 때문이다.

누드의 재현이 쉽지 않고 대담하는 것은 존재의 양상 속의 바로 이러한 중의성이다. 부분은 그대로 온전한 하나지만 그러나 동시에 전체의 구성 성분이고, 그 자체로 완전하지만 그러나 의존적이다. 게다가 이 점에서 대해서는 누드가 가장 교훈적이다. 왜냐하면 신체 구성 성분들이 개별적으로 아름답다 해도 이러한 각각의 구성요소membra singula들은 그 전체 구성에서 떼어놓으면 그들의 아름다움을 잃게 되기 때문이다.

"단독으로 관찰되더라도 인체 속에서 찬양받을 수 있는 아름다운 하나의 손은 만약 그것이 인체와 분리되어버리면 그

모든 우아함을 다 잃어버린다. 마찬가지로 그 손 하나가 없으면 다른 모든 부분들도 추하다"고 아우구스티누스는 말했다.

한편으로는 누드는 아름다움을 구성하는 다중적인 통일성을 구체화한다. 하나는 다수고 그것은 다양하다. 그 아름다움은 부분의 조화concordia partium에서 나온 아름다움이다. 또 다른 한편으로 그것은 형상의 온전함을 돋보이게 한다. 즉 이 하나가 전체가 되어야 한다.

플로티노스는 말한다. "왜 눈들이어야 하는가? '모든 것'이 있기 위하여. 그리고 왜 눈썹들이어야 하는가? '모든 것'이 있기 위하여."(『엔네아데스』 6장 7절) 또한 아우구스티누스는 『신국론』 11장 22절에서 다음과 같이 말했다. "만약 눈썹 한 쪽을 면도한다면, 우리가 신체에서는 거의 아무것도 뺀 것이 없지만, 아름다움에선 얼마나 많이 뺀 것인가? 왜냐하면 아름다움은 덩어리에 있는 것이 아니라 여러 구성 요소들의 대칭과 비율에 있는 것이기 때문이다."

교육자로서 누드의 특징은 부분의 조화를 전체의 조화로 종속시키는 것을 가르치는 데 있다. 달리 말해서 해부학이 어떻게 신체기관으로 인도하는가를 가르치는 데 있다.

폴리클레이토스의 이름과 관련이 있는 그 규율에서는 다음과 같이 알려준다. "크리시포스Chrysippos는 아름다움이란 요

소들 하나하나의 적절한 비율에 있는 것이 아니라 그들을 조합하는 비율 속에 있다고 평가한다. 다시 말해서 하나의 손가락은 다른 손가락과의 비례를 통하여, 손가락 전체는 손목 관절과 손바닥뼈와의 비례를 통하여…" 그런 뒤에 손 전체와 아래팔의 비례, 그리고 아래팔과 전체 팔 사이의 비례 등으로 나아간다.

좀 더 자세히 보면, 관계는 상호적이다. 누드를 제대로 그려내기 어려운 점은 바로 여기에 있다. 서로 조화를 이루면서 다양한 요소들이 전체의 통일성에 협력해야 한다. 또한 그 요소들이 하나가 다른 하나와 서로 효율적으로 조화를 이루기 위해서는 그것들이 이러한 공통의 통일성에 협력하는 것도 필요하다.

이 점에 관해서는 먼저도 나중도 없다. 그 조건은 또한 결과이고, 근원archē은 또한 목적telos이다. 윤곽선의 한 끝에서 다른 끝까지, 누드의 형상은 이렇게 뒤집기가 가능한 상태로 머물러 있어야 하며, 또한 그것으로부터 자양분을 받는다.

고전적 전통에서 확연히 구분되는 아름다움의 두 모드는 누드라는 도가니 속에서 서로 분리될 수 없는 방식으로 하나로 뒤엉킨다. 그 두 모드의 하나는 전체의 조화pulchrum로서 하나의 대상을 '존재해야 하는 것eidos'에 일치시키는 것이고,

또 하나는 부분의 조화aptum로서 하나의 대상을 그와 연결된 다른 대상에 조화시키는 것이다.

전자가 형상을 그 규범에 맞추어 조화시키는 것이라면, 후자는 형상을 합쳐져야 하는 대상에 맞추어 조화시키는 것이다. 이 둘은 서로 어우러져 인체를 조화의 상징으로 승격시킨다. 아우구스티누스는 신체의 아름다움을 다음과 같이 정의 내렸다. "피부색의 어떤 우아함이 동반되어 나타나는 부분들의 조화."

알베르티는 그 아름다움을 재현하는 **누드**에 관해서 다음과 같이 답하고 있다. "아름다움은 조화 속에 있으며 부분들을 전체와 조화시키는 것 속에 있다. 조화, 다시 말하자면 자연의 절대적이며 최고 권한을 지닌 법칙이 요구하는 만큼의 수, 비율, 순서의 결정에 맞추어 이루어진다."

"조화, 자연의 법칙?" 그런데 중국 또한 그것을 생각했다. 중국은 조화를 최상의 가치로 세우기도 했다. 태화太和가 바로 그것이다. 또한 중국은 '자연스러움'으로부터 그들의 사유의 주된 논점을 만들어냈다.

두 가지 유형의 조화는 충분히 구분될 만하고, 그리고 거기에는 깊게 갈라진 틈이 있다. 하나는 **형상**eidos의 존재라는 관점에서 보는 조화인데, 그것은 구성적인 동시에 변별적이

며 또한 전체-부분 관계에 기초하고 있다. 그것은 바로 누드가 예로서 제시하고, 게다가 누드가 드러내는 조화다. 반면 다른 하나는 과정 내지는 길道의 관점에서 본 조화로서 대체에 의해 변화하는 과정의 조화다. 또한 그것은 조율의 사상이 찬양하는 조화다.

중국인들에 따르면 화가의 두루마리 위의 모든 윤곽선은 서양처럼 하나의 통합된 요소로 '존재하는' 대신에 '닫혀 있는' 동시에 '열려 있다'고 한다. 즉 모든 선은 변화의 과정에 있다. 그 선은 대립적이면서도 상호보완적인 양극성의 관계 위에서 펼쳐진다. 그 선의 보완적인 전개는 그 형태의 변화에 대해서 항상성, 즉 '내적 일관성의 매개자'의 역할을 한다. 그것은 바로 우리가 볼 때 '비어 있음'과 '충만함'의 변화를 통해 전개되는 조화인데, 바위의 불확실한 형태가 그러한 예다.

전자는 분석적 요구에 대답하면서 통합을 통해 진행되는 종합적 조화로서, 누드가 바로 그것이다. 후자는 조율적인 조화로서 거기에서 지속적인 변화를 수용하는 능력이 흘러나온다. 예를 들면 태극권도 '중국적인 운동'으로서 그 조화를 활용한다. 그런데 이 '으로서'라는 말이 차이를 웅변한다.

대조를 통해, 그리고 대조에 이은 과정이라는 관점에서 이렇게 누드가 상징하는 것이 무엇인지 우리는 논점을 더 멀리

로 옮겨 살펴볼 수도 있을 것이다. 사실상 그것을 유럽의 조각품들뿐만 아니라 유럽 사상의 핵심에 장착시킨 것은, 우리가 역사를 더 거슬러 올라가서 이집트나 키클라데스의 조각상까지 소급할 수는 있겠지만, 실제적으로는 그리스 정신의 산물이다. 누드가 부분을 전체에 연결시키는 그 특별한 방법이 헬레니즘 사상의 작업도 재생산한 것이다.

헬레니즘 사상은 라틴 학자들이 되풀이했듯이 하나처럼 보이는 것과 하나가 아니거나 최소한 하나가 아닌 것처럼 보이는 것을 '구분한다 discernere'. 동시에 가능한 한 그것을 하나로 되돌리기 위해 그것을 연결하면서 '결합한다 conectere'. 누드는 이러한 이중 작동에 대해 이상적인 지각 대상이다. 그리고 '구분하다'와 '구성하다'의 그 상보성을 모범적으로 잘 실험할 수 있는 것이 바로 누드이다.

감각적 다양성에서 하나의 통일된 **형상**으로 상승했다가 다시 그 통일된 **형상**으로부터 그것이 둘러싸고 있는 다양한 형상들로 하강하고, 그리하여 '보이지 않는 형상'에 이를 때까지 누드는 하나의 '오고 가는' 플라톤적인 변증법을 세우고 있는데, 그리스에서 철학이 탄생된 곳도 바로 이 변증법이다.

불가능한 누드

XI.

　　이렇듯 누드를 솟아나게 한 대조의 힘, 그리스 사유의 기본 내용들과 작업과정 모두를 상징하는 존재가 된 이 대조의 힘은 오늘날까지 의심의 여지가 없는 것으로 여겨져온 부문, 단일 활동의 형태로 펼쳐지며 순전히 사실만을 다루기 때문에 가장 중립적이라고 여겨져온 부문까지 뒤흔들어 버리는 지경에 이른다.

　유럽의 '그림'이라는 것이 있듯 중국의 '그림'이라는 것이 있다, 라는 식으로 우리는 확증된 사실처럼 말한다. '그리는 사람'이 '그린다'. 이 말이 자명한 것은 비단 동어반복이라서만은 아니다. 이러한 행위 자체가 일반적이기 때문이다. 그렇지만 '그리다'라는 말이 이 지점에서 항상 같은 의미를 지닐 것인가?

　이렇게 공표된 정체성 아래 '그리다'라는 말은 그 개념이 다른 것들과 너무 광범위하게 교류하여 더 이상 명료하게 윤곽선을 그려내지 못하게 되어 용어 그 자체가 해체되어 버리는 것은 아닐까? 현대 회화가 내몰고 있는 것처럼 자체적으로

폭발해버려서 그런 것이 아니라, 보다 단순하게 볼 때 중국의 문인들에게는 그림을 그리는 것이 그저 하나의 탐구활동이나 아주 일반적인 관심사에 참여하는 것이고, 그 속에서 단지 약간 다른 취향을 가지는 것일 뿐 더 이상 그렇게 특별한 일이 아니기 때문에 그렇다.

중국에서는 문인화가들이 그림을 그리는 것에 대해 종종 '쓰다寫'라는 용어를 사용해왔다. 그리고 이 '쓰다'라는 말은 붓의 정밀한 작업과는 대비되는 말로 쓰인다. 뜻을 펼친다는 의미를 지닌 '사의寫意'와 붓에 기교를 다한다는 의미를 지닌 '공필工筆'의 차이점을 보라.

우리는 묻는다. 재현의 기능을 제거해버리면 '그리다'는 더 이상 그 고유성을 유지하지 못하는 것이 아닐까? 꼼꼼한 붓작업과 거리를 두게 되면 그 용어는 그 경계를 뛰어넘고 장르를 바꾸어 원래의 의미를 잃어버리지 않을까? 나는 앞에서 중국의 화가에게 '무엇'을 그리느냐고 묻는 것은 너무 객관화시키는 것이라고 걱정했다. 그런데 이제는 이런 의심이 동사 자체에게 돌아가고 또한 동사의 의미를 약화시키는 것으로 보인다.

이 의문에 대해 좀 더 생각할 여지를 만들어보자. 어느 화가가 누드를 그릴 때, 그는 그것을 하나의 대상으로 '설정한

다'. 그리고 누드의 작업 속에서 내가 가장 놀라움을 느끼는 것도 바로 거기에서다. 그리고 '아카데미의' 관례 아래 누드 작업의 낯설음을 살펴보는 것이 바람직하다.

내 앞에 있는 이 모델, 나만큼이나 충분히 주체성을 지니고 있는 사람으로서, 예컨대 그의 인생, 그의 감정들, 희망들과 고통들, 그 외 여러 많은 것들을 지닌 채 내 앞에 있는 이 누드모델이라는 존재에 대해 나는 그저 아무런 움직임이 없는 그의 형태만을 바라볼 뿐이고, 예술이라는 관례 아래 갑자기 그를 하나의 순수한 대상으로 만들어버린다.

내가 누드의 살갗에 대해 전혀 육욕의 유혹을 느끼지 못하고 단지 그를 수치스럽게 벌거벗게 만든 폭력에 대해 연민의 정을 느끼는 것은 바로 이 때문이다. 그러한 것이 바로 누드에 의해 고양된 미학적 기능의 건방지면서도 고립된 힘이며, 그것이 누드를 평범한 모든 일상으로부터 단번에 고립시킨다.

하나의 누드모델이 포즈를 취하는 것은 포즈를 취하는 그 순간부터 예술을 위해 하나의 희생이 이루어졌다는 것을 의미하며, 그리고 그 **예술**은 스스로를 비추어보고, 스스로에게 바쳐지고, 스스로 정당화된 '**예술**'이다. 단 위에서, 또한 시트 위에서 그 누드가 단숨에 그의 내면을 비운 채 동떨어져 앉아 있다. 그리고 이 '단숨에'는 매우 단호하다.

배우가 무대에 등장할 때 자신이 맡은 역할을 제대로 연기하기 위해 내면의 사생활을 다 잘라내고 일상의 현실과는 동떨어지게 되는 것처럼 누드 또한 그러하다. 배우가 감정이나 생각을 표현하기 위해 자신의 목소리와 숨과 동작을 다듬듯이, 누드 모델은 조형적인 표현을 위해 자신의 형상을 다듬는다. 누드는 본질적으로 공연과 같은 성격을 지니고 있다.

나의 주의 깊은 관찰로는 누드는 노출되어 있기 때문에 하나의 사람으로서는 전혀 나의 관심을 끌지는 못한다. 나는 그가 느끼고 있거나 생각하고 있는 것에 대해서, 혹은 그의 과거에 대해서는 아무런 관심이 없다. 무대에서 내려간 뒤에는 그의 권리를 다시 되찾을지도 몰라도 그가 포즈를 취하는 순간에는 모든 상호주관성은 중지돼버린다. 피카소는 화가와 누드모델의 관계의 모호성을 재미있게 다루었다.

관계의 기묘함, 그것에 대해 충분히 생각해본 적이 있는가? 누드는 정말 현재적이고 물질적으로 바로 지금 여기에 있다. 그러나 사람들은 그와 소통하지 않는다. 설령 그가 무언가를 바라보고 있어도, 그의 시선은 존재하지 않는다. 사실 그는 자신이 무언가를 바라볼 수 있는 모든 권리를 단번에 박탈당했다는 것을 알고 있다. 그는 단지 바라봄의 대상이 되기 위해 수동적으로 거기에 있을 뿐이다.

앞의 양보절 구문을 인과관계 구문으로 바꾸면 우리는 다음과 같이 말하는 것도 가능할 것이다. 그가 가장 완벽하게 현재에 있고 물질적으로 현재에 있기 때문에, 그가 자리 잡고 서 있는 그 공간이 충만하기 때문에, 그 집중이 독점적으로 보이기 때문에, 거기에서 우리가 대화를 나눌 수 있는 틈은 더 이상 없고, 그와의 어떠한 교류도 불가능하게 된다. 그리고 이렇게 우리의 눈 아래 펼쳐진 것은 동시에 사적인 접촉이 불가능한 것이 되어버린다.

모델은 단지 **형상**으로 인도하고, 크기와 비율의 탐구에 시지각적 소재로 쓰이기 위해 거기에 있을 뿐이다. 그에게서 구체성과 추상성은 아무런 매개 없이 만나고, 각각은 그 극단을 잘 드러내고 있는 것으로 보인다. 한 쪽으로는 현전하고 있음의 구체성이다. 이 육체는 더 이상 아무것도 감추지 않고 바로 내 앞에서 현전하고 있으며, 그리고 '지금 여기'에서 지각할 수 있는, 즉 눈으로 온전히 감각할 수 있는 윤곽과 그 살갗을 드러내고 있다.

그 반대편에는 상황의 추상성이 맞서고 있다. 나는 이 '타자他者'의 개인적 삶에 대해서 전혀 생각하지 않고, 그가 지금 어떻게 살고 있는지 혹은 지금 무슨 생각을 하고 있는 중인지에 대해서도 전혀 고려하지 않는다. 항상 어느 정도는 지엽

적이 될 수밖에 없는 모든 감정이나 호감으로부터 그를 분리시켜 순수하게 만든다. 그는 단지 조화의 가능성을 위해서만 거기에 있으며, 나는 그로부터 그 조화의 가능성을 추출해내어 돌덩이나 종이 위로 옮긴다.

결론적으로 말해 누드의 힘은 바로 이 역설과 관계가 있다. 그의 살 속에서 그리고 생명으로부터 요동치는 육체는 우리에게 그렇게 가까이 있고, 그리고 그 생명은 우리 속에도 감추어져 있지만, 거리를 두고 파악될 뿐이다. 그 육체는 우리로부터 단절되어 사물의 한 측면으로 물러나고, 그를 가로질러 하나의 이상으로 거슬러 올라가는 것을 허락하기 위해서만 존재한다.

그러면 이와 비교하여, 그리고 누드의 이러한 무례함을 드러내기 위해 물어보자. 중국에서는 문인화가에 대해 보통 그들이 '쓰고 있다'고 말하는데, 이것은 무슨 의미인가? '그리다'와 '쓰다'를 보자. 중국에서는 전자가 후자와 구분되는 대신에 후자를 향해 의미가 확장돼버린다. 후자에서 전자의 참 뜻이 발견된다.

'그리다畵'는 '윤곽선 따라가기'를 잘 하는 것이다. 글자 모양에 따라 어원학적으로 볼 때 '화畵'자는 밭과 그 경계를 구분 지으며 약간 올라와 있는 좁은 길을 가리킨다. 이에 비해 '쓰

다[畵]'는 이러한 관점을 비틀어버린다. 물론 이러한 비틀기에 대해 명백한 이유를 내세울 수 있다.

쓰는 것과 그리는 것은 중국에서는 붓이라는 동일한 필기 도구를 요구한다. 먹 또한 공통적으로 사용하는 것이다. 서양의 알파벳과 달리 중국문자는 표의문자기 때문에 비록 충분히 고정된 것은 아니지만 그들 방식대로 형태가 정해진 회화적 선들을 지니고 있다. 서예는 그 선들에게 생명을 불어넣는 것을 목표로 한다. 그 선들은 사물의 물질성을 건드리는 것이기 때문에 확실한 근거, 감지될 수 있는 근거들이 있다. 그렇다고 해서 그 근거들이 쓰다와 그리다의 개념을 공유하고 양자의 대체를 가능하게 해주는 공동의 토대를 완벽히 구현하지는 못할 것이다.

문인화가에 대해 쓰고 있다고 표현하기를 좋아하는 것은 문인화가가 그려내는 대나무, 바위, 혹은 인물이 그가 말하고자 하는 의도로부터 단절되지 않음을 의미한다. 또한 그가 그려내는 형상이 비록 세상으로부터 빌려온 것이라 할지라도 거기에는 화가의 주체성이 부여되어 있음을 의미한다. 중국 화론에서는 이 점을 강조하고, 나아가 그것을 그들의 첫 번째 계율로 삼는다.

대나무 혹은 바위, 무엇을 그리더라도 중국의 화가는 대상

과 '정신적으로 교통하는' 것, 즉 신회神會라는 개념으로부터 출발한다. 그는 그 대상에게 마음을 열어놓는다. 그 형상을 '받아들이고', 거기서 느낌들이 '흘러나오게' 한다. 이것은 주체와 객체 양극성 사이의 상호적인 하나의 서곡이다. 그리고 그림을 그리는 과정 속에 나타나는 상호작용은 마치 시의 그것과 같다. 중국 문인화가의 이러한 활발한 '쓰기'는 서양화가들이 누드를 구체화시킬 때 활용되는 객관적 관점, 즉 주객을 격리시켜야 한다는 관점과는 아주 거리가 멀다.

중국에서 화가가 묘사하려는 것을 가리키는 용어는 시인의 경우와 마찬가지로 아주 강한 주관적 의도성을 지니고 있으며, 동시에 화가가 그리거나 쓰는 것이 전혀 객관적이지 않음을 알려준다. '의意'는 관념, 생기, 의도, 생각, 정감, 적절한 전망 등을 가리킨다. 문인화가가 그림을 그리는 것을 '뜻을 쓰다寫意'라고 하는데, 중국인들은 '옛 뜻古意', 혹은 '생생한 뜻生意'을 말하는 것과 같은 방식으로 '붓의 뜻筆意'을 말한다. 좀 더 일반적으로 이해하자면 그 개념은 '무엇인가를 향해 내면의 움직임이 있는 것'을 가리킨다.

그리고 서양의 언어로는 어떤 단어로도 이것을 정확하게 번역할 수가 없는데, 이는 의미론적인 범위가 넓어서가 아니라, 사실은 우리들이 분리시키는 차원들을 그들은 연결시키

고 있기 때문이다. 예를 들어 생각과 생기, 욕구와 관념 등이 바로 그것이다. 그것의 현상학적 의미에 구애받지 않되 그것이 겨냥하는 개념 및 그것이 의미하는 바에 대한 의식의 긴장을 유지하면서, 나는 그것을 조심스럽게 '지향성'이라고 번역한다.

중국의 문인화가들은 인물을 그릴 때 신체의 형상을 재현하는 것이 아니라 그 인물의 가장 전형적인 지향성을 전달하려고 한다. '의意'라는 용어를 선호하게 만드는 데 큰 공헌을 한 송대의 위대한 문인 소동파는 우리에게 말한다. "모든 사람에게는 특별히 이 지향성이 잘 드러나는 곳이 있다. 혹은 눈에, 혹은 눈썹에, 혹은 뺨에, 혹은 턱수염과 광대뼈 사이에 있다."(『중국화론유편』 454쪽) 고개지가 그의 초상화에 수염 세 가닥을 더한 것은 너무 빼어나서 그 인물의 '정신이 빛나는 것과 같고', 거기에는 그의 재능의 감각이 잘 표현되고 있다.

그들이 인물화를 그릴 때의 요체는 '어둠 속에서' 그 사람의 '여러 특징들' 중에서 그를 가장 잘 드러내는 특징을 찾는 것이다. 사람들은 말하기를 초상화의 기예는 관상학의 도와 같은 도의 지배를 받는다고 한다. 또한 훌륭한 화가는 몸 전체에 다 신경 쓸 필요 없이 그 지향성이 드러나는 특이한 부

위를 찾아내는 것만으로도 그 인물을 생생하게 표현할 수 있다.

그 화론은 같은 페이지에서 우리에게 다음의 일화를 말해 준다. 궁정의 인물을 그리는 어느 화가는 그를 닮게 그릴 수가 없었는데, 어느 날 궁전에서 돌아와 매우 기뻐하면서 소리를 질렀다. "아, 이제야 잡았구나." 그는 눈초리의 끝에 아주 가늘어서 거의 눈에 보이지 않는 세 개의 주름살을 더했다. 그리고 머리를 약간 숙이고 위를 바라보게 하여 양 눈썹이 올라가고 양 눈썹의 사이가 찌푸려지게 했다. 이렇게 그리자 비평가는 정말 크게 닮게 그렸다고 평했다. 이것이 바로 정신을 전달하는 전신傳神이다.

서구인들은 지향성이나 내면적 성향들을 잘 표현하는 것이 초상화의 기예와 매우 중요한 관련이 있다는 사실에 대해 반대할 수도 있다. 그러나 중국의 이론가들의 눈에는 그 반대로 보는 것이 더 일반적이다. "쓰기 혹은 그리기의 기예와 관련되어서는 정신을 통해 그 사물과 하나가 되어 이해하는 것이 바람직하다. 반면 가시적인 형상을 통해서 탐색하려고 하면 어렵다."(『중국화론유편』 43쪽, 심괄沈括)

다음의 문구는 격언의 가치를 지닌다. 무엇을 그리든지 간에 "지향성이 나타나면 그것은 성공한 것이다". 그것은 완전

極寫意人物式

數式尤寫意中之
寫意也。下筆最要
飛舞活潑。如書家
之張顛狂草然。以
草書較真書為難。

故古人曰匆匆不
暇草書。以草畫較
楷畫為尤難。故曰
寫而次絮曰意以
見無意便不可落
筆。必須無目而若
視無耳而若聽旁
見側出於一筆兩

對立式

山澗清且淺遇以濯我足

寂坐正吟詩

坐閱桑落酒來把菊花枝

하여, "내적 일관성에 도달하거나 정신의 차원을 관통한다". 또한 "멀리 자연스러운 지향성의 모드에 도달한다". 아무런 수고 없이 저절로 알 수 있고, 통제되거나 구축되거나 대상화되지 않고서도 저절로 빛나기 때문에 자연스럽다.

그런데 왜 멀리인가? 문인화가들은 마치 시인처럼 그 형상화를 꽉 잡는 것을 거부한다. 그들이 이 점에 대해 무관심하다는 것은 전혀 아니다. 형상에 대해 이처럼 거리를 두는 것은 자신의 감정을 표현하는 데 필요한 확장의 공간을 유지하려는 것이다. 울타리를 치면서 사물을 대상으로 구성하여 직접 대면하는 것은 확장의 여지를 망가뜨린다.

그리고 형상의 함축성이 풍겨 나오고 맑아지는 가운데 저절로 전개되도록 내버려둠과 동시에, 예술가는 형상에 접근하는 길을 개척하면서 그것을 발견하기 위해 자신에게도 돌아다닐 수 있는 길을 열어준다. 이 '멀리'라는 거리감은 서로 직면하는 가운데 속박 당하게 되는 대신에 과정을 통해 쌍방 모두가 만남을 열망하도록 해준다.

고대의 그림들은 그 좋은 예가 되는데, 그것들은 '지향성을 그렸고' 정신의 상태를 그렸을 뿐 '형상'을 그리지는 않는다. 전자는 후자의 조건이 되기도 한다. 바로 지각될 수 있고 현존해 있으며 객관화된 형상을 잊어버리는 가운데 그들은 지

향성이나 정신의 상태에 도달한다. 이것들은 붓과 먹을 넘어서야만 얻을 수 있는 것인데, 의미의 풍부함이 언어를 넘어선 가운데 얻어지는 것과 같다.

다시 한 번 『개자원화전』은 우리에게 기술적인 설명을 제공한다. 먼저 그림이 지향성 '써내기'를 목표로 한다면 서예의 초서 기법와 가까워져야 함을 주장한다. 물론 속도가 전부는 아니지만 초서체는 빠르기 때문에 각각의 획을 정확하게 그리는 해서체에 비해 훨씬 어려운 것으로 드러난다.

바로 이 때문에 사람들은 그림에 대해 다음과 같이 말한다. "써내는 것은 반드시 지향성과 관련되어야 한다. 그래서 만약 표현되어야 할 지향성이 없다면 종이에 붓을 댈 수가 없다." 반대로 지향성이 갖추어지게 되면 그려진 인물은 "눈이 없어도 바라보는 것 같고, 귀가 없어도 듣고 있는 것 같다"라는 결과에 반드시 도달하게 된다.

기법의 이론서로서 이 매뉴얼은 다양한 실례들의 도식화를 목적으로 하고 있다. 한쪽에서는 사람들이 뽕나무 아래에서 술을 마시려 하고 있고, 계절은 국화를 따는 시절이다. 다른 쪽에서는 어떤 사람이 홀로 앉아 시를 음송하고 있다.

특수한 상황과 거기에 따르는 지향성이 한꺼번에 표현되어 있는데, 모두 생략의 방식이다. 한두 획의 붓 칠에서 "그것은

옆에서 저절로 드러나고 밑에서 솟아난다." 중국인은 윤곽선의 확장성을 위해 그 공간을 남겨놓는 것에 대해 좀 더 정확히는 "한두 획의 붓 칠 사이"라고 말한다.

기술적으로는 극소화까지 나아가는 수단의 경제성을 권장하는 것이다. "많은 붓질로도 제대로 된 표현에 이르지 못하는 것을 한두 획의 붓질만으로도 갑자기 성공적으로 그려낼 수 있게 된다." 바로 그때 그들은 '미묘한 경지에 도달한다'. 그리고 이 '미묘함'은 끝없이 흘러나온다. 그림과 시는 은유성이 풍부해진다.

XII.

중국 화가는 몇몇 가는 선으로 '우회적으로' 그린다. 그 선들은 잘 보이지는 않지만 함축적이고 그 인물을 온전하게 전달하는 데 충분하다. 뺨 모퉁이의 세 개의 수염, 눈꺼풀 높이 근처의 특징적인 찡그림. 문인화에서 지향성의 표현은 전체 형상과는 전혀 무관하게 아주 작은 것을 통해 일어나는데, 그것은 표지적標識的이다.

누드를 우리에게 다가오게 만드는 그 선명함을 다시 강조할 필요성이 있다. 왜냐하면 서양의 미술에서 인간 형상의 재현은 적절한 구조 속에서 그 온전한 형상이 내포되어 있는 본질적으로 상징적인 모드 위에서 내면적 감정과 생각을 표현하는 것이기 때문이다.

셸링F. Schelling은 유럽에서 미학의 탄생에 공헌한 빙켈만J. Winckelmann, 레싱G. Lessing, 헤르더J. Herder의 가르침을 따라 다음과 같이 되풀이하여 말하고 있다.(『예술철학』 4장 123쪽)

예술가들이 누드에 대해 가치를 두는 것은 바로 인간 형상의 '상징적 의미' 때문이다. 물론 잘 알려져 있듯이 이 상징체

계에서 우선 서 있는 자세는 사람들이 늘 찬미하듯이 '땅으로부터 떼어놓기'를 의미하는 상징이다. 그러나 그뿐만 아니라 좀 더 엄밀하게 들어가서 분해해보면 두 개의 특별한 '시스템'이 있다. 한 쪽은 양육과 재생산이고 반대쪽은 자유로운 움직임인데, 이들은 '머리가 자리 잡고 있는 좀 더 우월한 시스템'에 종속된다.

우리는 통합적 조화의 개념으로 되돌아가는데, 바로 이것이 상징을 지지하는 역할을 하고 있다. "이 다양한 시스템들은 그 자신 속에 하나의 상징적 의미를 지니고 있지만, 그것들은 인간 형상 같이 보다 큰 대상에 종속되어 있을 때에만 비로소 완벽하게 상징적 의미에 도달할 수 있다."

셸링은 계속해서 말하고 있다. 이것은 '동물 형상들의 원형'이다. 왜냐하면 다른 종족들은 '대기의 바닥 위auf dem Grund des Luftmeers에서만 살아갈 수 있는' 데 반해 '인간은 가장 자유로운 방식으로 풀려나와 있다'. 동시에 그 형상은 하늘과 땅의 '연결'을, 그리고 땅에서 하늘로 나아가는 통로를 표현한다.

이 '동시에'라는 말을 잘 이해하자. 그 위에 누드가 자리 잡고 있기 때문이다. 그 형상을 통해서 인간은 세상의 바닥에서 분리되고 또한 자신 속에 우주의 활동과는 상반되는 요소를 연결시키고 있는데, 이는 다른 유사한 것에는 전혀 없고

오직 누드에 부여되어 있는 그 상징적 기능을 두드러지게 하고 있다.

달리 말하자면, 모든 피조물 중에서 오직 인간만이 과정의 질서에 온전하게 통합되어 있지 않다는 사실이 조화로운 통합의 힘을 더욱 잘 느끼게 만든다. 그리고 그것은 결국 카오스로부터 코스모스를 끌어내는 대립적인 힘들 사이에 팽팽하게 걸려있는 그 형상으로 되돌아온다.

셸링과 초기 독일의 미학자들이 발명해낸 인간 신체의 다양한 부분들과 연관된 유추적인 의미의 발명품들을 따라가서는 새롭게 배울 수 있는 것이 전혀 없다. 그것들은 늘 상상이라는 오랜 작업대에 고착되어 있기 때문이다.

풍경화 속에 제시된 신체는 전 우주를 재구성한다. 머리는 '하늘을 의미bedeutet'하고, 좀 더 나은 방식으로는 태양을 의미한다. 가슴과 거기에 속한 기관들은 하늘로부터 땅으로 이어지는 통로의 특징을 드러내고 있으며, 그래서 '대기권을 의미한다'. 반면 복강은 하늘이 땅 위에 형성해놓은 궁륭을 상징하고, 배는 그 내부에서 작동하는 생식 능력을 의미할 것이다. 등등.

개개의 요소들은 상호대응에 맞추어 짜인 고유의 사명을 공상하게 하는데, 각각의 요소가 그 형상 자체에게 매우 중

요한 것은 바로 이 때문이다. 동시에 인간의 몸을 구성하는 부분들과 전체와의 관계에 있어서는 모든 부분들이 향해서 달려가는 그 전체의 의미가 더욱 중요하다. 휴식의 상태에서조차 인간의 형상은 '하나의 닫혀 있고 완벽하게 안정된 동작의 시스템'을 연상시키는데, 그 전반적인 균형감은 '스스로 우주의 이미지라는 것을 증명한다'.

우주로부터 인간은 숨겨진 것과 드러난 것, 감추어진 것에서 발견된 것까지의 내용을 동등하게 재생산해낸다. 사실 우주에서든 인체에서든 외부로부터는 다만 완벽한 조화, 형태의 균형감과 동작의 율동만을 식별해낼 수 있다. 반면 '생명의 비밀스러운 원동력'은 감추어져 있고 '그것을 생산하기 위한 준비과정과 작업장'은 내면화되어 있다.

인간의 신체와 관련된 것이든 혹은 땅과 우주에 관련된 것이든 '내적인 힘의 산물로서의 생명력'은 '순수한 아름다움' 속에서 확장되기 위해서는 그 표면에 집중되어 나타난다. 인간의 신체 표면에 있는 근육의 형태는 매순간 내적 긴장의 효과에 의해서 끊임없이 새롭게 재구성되면서 움직이는데, 그것은 아마도 '이 세계의 보편적인 구조의 살아 있는 상징'이라 할 수 있다. 화가와 조각가들이 쉼 없이 재현하려고 시도하는 것도 바로 그것이다.

이미 빙켈만이 말했듯이 근육의 움직임은 사람들이 그 이유를 전혀 알지 못하는 가운데 드러나는 바다의 움직임에 비유될 수 있다. "바다가 하나의 움직임을 그려내고 아직은 고요한 그 표면이 한 순간에 부풀어 올라 일련의 파도들로 끓어오르고, 그 속에서 하나의 파도가 잠겼다가 다른 파도의 휘말림 아래서 대거 솟아오른다. 마찬가지로 고요하게 부풀어 오른, 어떤 의미에서는 부유하는 하나의 근육은 그것을 끌어당기는 다른 근육 속에서 여기를 지나간다. 한편 그 두 근육 사이에서 일어난 세 번째 근육이 그 두 근육 사이에서 사라지면서 그 움직임을 강조하는 것처럼 보이고, 그래서 우리의 시선을 집어삼키는 것처럼 보인다."

셸링은 결론을 내린다. 인간의 형상에는 '동물들이 갖추고 있는 기이한 옷'이 결핍되어 있는데, 그것은 인체의 표면인 피부 또한 인간의 영혼과 내적 생명을 현시하여 펼칠 수 있는 완벽한 도구로 사용되는 기관이기 때문이다. 이원성의 공리를 위해 헌신해야 할 의무가 있기 때문에 예술가의 사명은 '물질세계 너머의 고결한' 이상을 표현하는 것이고, 그래서 '일반적으로 조형 예술에 합당한 것'으로는 인간의 형상만한 것이 없다. 왜냐하면 그것이 바로 '영혼과 이성의 직접적인 표현'이기 때문이다.

이러한 찬가는 또한 그 시대에 다시 한 번 재발견된 그리스의 고전에 대한 찬미이고, 그러한 분위기 속에서 사람들은 많은 고고학적 유적들을 발굴했던 것이다. 이 중에서 독일의 미학자들이 인간의 형상을 찬미할 때 염두에 두었던 걸작들은 그 유명한 「라오쿤」 혹은 「헤라클레스 토루소」다.

그런데 예를 좀 바꾸어보면 우리는 보티첼리Botticelli가 그린 「모략에 빠진 아펠레스」도 잘 기억하고 있으며, 그것은 그의 비너스와 너무나 강력한 대조를 보이고 있다. 그녀는 주변에 있는 무겁게 주름 잡힌 여러 신체들과의 대비를 통해 무집착의 힘과 누드의 상징의 힘을 더욱 명료하게 드러내고 있다. 이 경우 누드는 그를 관통하는 의미의 초월성 때문에 명백하게 우의적이 된다.

오로지 진실만이 거기에 호리호리하면서도 자존심 강하게 우뚝 서 있다. 덮고 감추는 모든 것으로부터 벗어나 정면에서 절대적으로 누드를 드러내고 있는데 그것은 바로 '발가벗은 진실'이다. 이 그림에서 구성하고 있는 장면은 알렉산드로스 대왕 당시 모략에 빠진 아펠레스라는 화가의 이야기와 관련되어 있는데, 그 오래된 텍스트에서는 이런 구체적인 장면은 없다. '정숙하면서도 겸손한 진실' 정도가 이 이야기를 다시 소개한 알베르티의 언급에 어울린다.(「회화에 대하여」, 제3장).

그런데 보티첼리의 그림에서는 고전적인 엉덩이 들어올리기의 결과로 인해 인체 선들은 비대칭이 되어 있다. 한쪽으로 더욱 기울어져 더욱 우아함이 깃들어 있고, 더욱 선형이고 다른 그림보다 더욱 기하학적이고 더욱 길쭉하게 늘어나 있다. 그 비대칭은 그 형상의 다른 모든 부분들을 하나의 몸짓, 하늘을 가리키는 손가락에 모이도록 만든다. 노골적으로 상징적인 그 몸짓은 보이지 않는 **정의**를 가리키고 있는데, 그 정의는 증인에 달려 있으며 그의 힘에 의해 언젠가는 승리로 끝낼 것이다. 그림에서는 내면적 확신을 보여주는 듯하다.

그러므로 누드에게 가능성의 여지를 주기도 하고 또한 불가능하게 만들기도 하는 것에는 상징과 표지標識가 있는데, 이 둘은 이처럼 서로 간극이 크다. 그런데 내가 중국과 서양의 미학적 전통을 분리시키는 관점에서 양자의 대비를 선택한 것은 그들이 또한 보이는 것과 보이지 않는 것의 관계를 명확하게 서로 구분해주기 때문이다.

상징이라는 개념이 적용되고 있는 현재의 대립 항목들, 예컨대 상징과 은유, 상징과 우의 등등을 재사용하기보다는 세워놓은 기호체계가 나중에 가서 축에서 벗어나는 것을 보는 한이 있더라도 차라리 가장 널리 알려진 것으로부터 출발하자.

상징은 차원을 둘로 나누는 것 위에 기초를 두고 있는데,

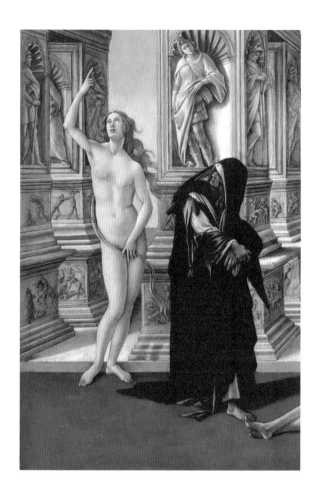

상징체는 지성적이어서 보이지 않는 피상징체를 가리킨다. 전자는 구체적 현실의 차원이고 후자는 관념의 차원이다. 예를 들어 자유의 상징인 새를 생각해보라.

그에 반해 표지의 경우에는 그 관계가 세부와 전체다. 세부는 부분과는 개념이 조금 다르다. 그것은 전체를 드러나게 하는 아주 작은 점이며, 그 기능은 들추어내는 것이다. 하나의 머리카락, 하나의 자그마한 자국이 작가의 보이지 않는 실수를 드러내기에 충분하다.

'가늘고' '미세하고' '섬세하여' 잘 보이지 않지만 그것은 현상의 드러난 부분과 감추어진 부분 사이에서 전환을 일으키는데, 그것은 잘 쫓아가면 현상의 보이지 않는 부분으로 거슬러 올라가도록 허락해준다. 좀 더 정확히 말해 그것은 가시의 영역과 비가시의 영역이 분리되거나 두 개의 차원으로 고착되는 대신에 양자가 '상호 침투'하는 지점이다. 앞서 든 예들이 이를 잘 보여준다.

우리의 눈 아래에 펼쳐진 인체의 종합적인 조화는 아마도 음악이나 수학처럼 우주의 체계적 구조, 지성적 구조의 상징일지도 모르고, 혹은 근육의 수축이나 확장은 **진리**에 대한 그 사람의 열망을 상징할지도 모른다. 이에 반해 뺨 위에 그려진 세 개의 수염이나 표정의 약간의 찌푸림 등은 잘 받아

들여지면 어떤 부분이 그의 개성을 전체적으로 드러내고 화가의 능력을 마음껏 발휘하게 하는지를 엿보는 데에 충분한 표지가 된다.

표지는 이미지의 배치가 아니라 기색의 배치이다. 따라서 상징은 하나의 재현의 논리에 귀속되고 이데아의 차원 위에 의미를 재구성하기 위한 하나의 해석을 요구하는 데 비해, 표지는 하나의 제시 내지는 암시의 논리에 귀속되고 충분한 효과를 얻기 위해 연장되고 펼쳐지는 것을 요구한다.

고대 중국에서 성현들의 이야기는 일반적으로 표지적 모드 위에서 표현된다. 그리고 그것은 표지를 모르는 사람들에게는 그들을 크게 실망시키는 것이 된다. 그것은 개념적이지도 않고 은유도 결핍되어 있다.

공자의 경우를 보자. "나는 한 모퉁이를 들고 난 뒤 상대방이 나머지 세 모퉁이를 알지 못하는 한 더 나아가지 않는다."(『논어』 7장 8절) 공자는 좀처럼 말하지 않는다. 그는 논리적 강의도 하지 않고, 비유도 사용하지 않는다. 그러나 그는 쉼 없이 기미를 알아차리도록 유도한다.

맹자 또한 마찬가지다. 그는 도덕성을 설법하거나, 항상 이론의 여지가 있을 수밖에 없는 담화를 통해 도덕성으로 전환할 것을 주장하지 않는다. 그보다는 도덕성이 보통 사람의 행

동 속에서 표지로서 싹터 오르는 '끄트머리들', 즉 사단四端에 의해 이미 명백하게 드러나고 있음을 제시하는 데 만족했다.

예를 들어 우물에 떨어지려는 어린아이 앞에서 갑자기 느껴지는 '측은한 마음'이라는 감정을 들 수 있는데, 그것은 우리 속에 있는 인간의 본성을 드러내기에 충분하다. 일상생활 속에서 야기된 이기심 때문에 우리는 양심을 잃어버리는 것이다. 그러므로 그 도덕성으로 나아가는 길은 간혹 '싹터 오를'뿐인 이러한 반응들을 우리의 모든 행위로 확충해나가는 것에 불과하다.

마찬가지로 '변화의 경전'이라 할 수 있는 『역경』을 활용하는 법은 여섯 개의 효의 모습들을 통하여 다가올 변화, 즉 기미機微를 드러내는 표지적 추세를 읽어내는 것이다. 좀 더 일반적으로 보자면 중국의 모든 병법은 이 표지들을 감지하고 그것들을 이용하는 기술이다.*

따라서 이상의 충분한 예들은 아래 질문을 좀 더 일반적인 차원으로 옮기는 것을 허락해준다. 표지는 중국이라는 '세계'

* 나는 여기서 그들을 서로 어울리도록 하기 위해 이전에 했던 분석들을 다시 들고 있다. 논어에서 공자의 표지적 표현에 관련해서는 『우회와 접근』 9장을, 맹자에 의한 도덕적 양심에 대한 표지적 개념에 관련해서는 『맹자와 계몽철학자의 대화』 4장을, 육효에서 드러나는 표지적 경향에 관련해서는 『내재성의 문양들』 3장 2절을, 마지막으로 전략적인 감지에 관련해서는 『효율성 통론』 5장 2, 3 문단을 참고하라.

에서 특권을 누리는 조작 모드로서 최고로 다양한 영역에서, '가는' '미세한' '섬세한' 등의 모드로 활용되는 것은 아닐까? 이 세 용어에 대해서는 세부적인 설명을 할 겨를이 없는데, 표지는 이런 관점에서 실로 충분히 하나의 '세계'를 지니는 양식이라 할 수 있다.

사실, 자칫하면 총체화의 효과를 낳으면서 그렇게 개념화돼버릴 위험을 야기할 수도 있다는 우려를 모르는 것은 아니지만 나로서는 중국의 그 '섬세함'이 지닌 점잖고 이국적이고 도식적인 이미지에 만족할 수가 없다. 또한 나는 우리들이 보기에 중국 사람들이 공동으로 잘 알고 있는 기능이며 또한 중국 문화를 상징하는 존재인 문인들이 공통적으로 그렇게 다루고 있는 그 기능에 대해 논리적으로 규명하려는 탐구심을 포기할 수가 없다.

나는 마지막 예로서 시를 들겠다. 중국의 시는 몇몇 유명한 예외인 이하李賀나 이상은李商隱 등을 제외하고는 대체로 상징성이 부족하다. 이 상징들은 '백운白雲' '명월明月'과 같이 틀에 박혀 있으며, 매번 정형화의 무게에 짓눌리는 상투적인 역할을 하고 있다. 이와는 반대로 중국시의 고전적인 주제의 하나인 '버림받아 고독함'의 감정을 표현할 때는 지표들이 흘러나온다.

예를 들어 "허리띠가 느슨해졌다" "길이 새로운 잡초들에 의해 잠식당했다" 등등. 전자는 더 이상 먹을 힘이 없기 때문이고, 후자는 방문하는 사람이 그만큼 없기 때문인데, 슬픔을 드러내는 단어는 전혀 없지만 모두 슬픔을 은유한다. 그것은 어떤 단어로도 명확하게 그려낼 수 없고 누구도 완전히 묘사해낼 수 없는 '마음의 상태'와 관련이 있다. 그러나 아주 작은 세부적 묘사만으로도 충분히 그것을 드러낼 수 있고, 그 감정은 간접적으로 그 속을 관통하기 때문에, 이 자그마한 표현은 무한한 표현이 된다.

XIII.

　　　　　　　태양이 지배하고, 둥근 하늘이 덮고 있고, 밑바닥의 대지가 기른다. 우주의 시스템은 하나의 누드의 형상 속에 모두 기록되어 있음을 발견할 수 있다. 누드의 형상은 형상 자체다. 물결들의 되풀이되는 파동, 우주는 거기서 호흡한다.

　그러나 일단 상상이 끊임없이 새롭게 옷을 입혀주는 연상작용의 옷을 벗기고 나면, 그로부터 사람들은 그 옷 주름 속에서 연상들을 감추어주는 상징의 비탈길 뒤로 지나가 버리고, 누드의 형상은 그 명백함으로부터 벗어난다. 비가시적 세계를 덮고 있는 그의 모든 팽팽한 몸이 그 자신에게만은, 그 자신 전체에게는 또 다른 세계의 가시적 얼굴인 것처럼, 누드의 형상은 또 다른 경계선에 대한 표시 역할을 한다.

　하나의 문명권 전체에 의해 상으로 건립되었지만 그 형상은 자신의 기반에서 또 다른 균열을 드러나게 한다. 그것은 그리스와 그에 영향 받은 유럽 문화권에서 모형화에 대해 보여주었던 관심을 특히 잘 지적하고 있다. 이 모형화가 모방에

서 나온 것이든 혹은 이상화에서 나온 것이든, 그리고 그것이 해부학적 해체에서 나온 것이든 수학적 계산에서 나온 것이든지 간에, 누드는 그 긴 역사 속에서 모방과 이상화의 양축 사이에서 쉼 없이 요동쳐왔다.

추상적 형상에 대해 부여된 힘이란 이와 같은 것이다. 여기서 '추상적'이란 용어상으로 두 가지 의미를 지니고 있다. 하나는 포즈를 취하고 있는 모델의 추상성이고 또 하나는 본질로서의 추상성인데, 양자는 서로를 도와주고 있으며 원형 속에서 재결합된다. 우리의 '이론 체계'는 모든 면에서 확인할 수 있듯이 끊임없이 모형화를 추구하고 있으며, 서양의 과학이 승리를 거둘 수 있었던 것은 바로 이 때문이다.

심지어 정치사상도 정통적 누드를 그리는 예술가처럼 이상적 도시의 설계도를 그리고 있는데, 이미 우리가 읽었듯이 플라톤은 양자를 비교하고 있다. 실제를 가능한 한 수학적으로 계산하려는 동일한 배경을 지니고 있기 때문이다. 클레이스테네스Cleisthenes도 누드의 분할 계산과 마찬가지로 수학적 분배에 의거하여 그리스 도시의 기초를 닦았다.

누드는 상호보완적인 두 개의 논리를 가리키는 두 가지 욕구의 교차로에 서 있다. 계시자의 이미지를 지닌 폭로의 욕구는 이상적 이미지에 도달하기 위한 모형화의 욕구와 서로 연결되

어 있다. 누드의 굴기는 바로 이 양자에 빚을 지고 있다.

그런데 중국 문명권에서는 이미지는 일반적으로 비유적 접근으로만 제한되어 사용되고 있으며, 종교적 계시에 대해서 전혀 무관심한 것과 마찬가지로 이미지가 지닌 계시적 힘에 대해서도 경계하고 있다. 대신 중국 문명권에서는 거북의 등이나 소뼈에 불길을 가했을 때 생기는 균열 등의 표지를 꼼꼼하게 탐색하는 것을 좋아하는데, 그 균열이 그려낸 도면은 다가올 미래의 형세를 드러내는 역할을 한다.

또한 그 논리는 나에게는 모형적이라기보다는 도식적인 것에 더 가까워 보인다. 의미 있는 윤곽선에 대해서는 주의 깊게 집중하지만, **형상**이나 본질 등의 추상적 세계의 구축을 거부하고 있기 때문이다.

이러한 도식화에 대해서는『주역』의 도상이 그 원형이라 할 수 있다.* 중국 문자는 주역의 여섯 효의 모양으로부터 유산

* 이 도식은 연결되거나 끊어진 두 형식의 필획으로부터 작동한다. ▬▬과 ▬는 음과 양이라는 서로 상반되면서도 보완적인 두 개의 요소를 표시하는 것이다. 하나의 괘는 음효陰爻와 양효陽爻를 세 개 혹은 여섯 개를 조합하는 데서 나온다. 어떤 괘들은 전체의 뼈대 역할을 하는데, 제1괘와 2괘는 하늘과 땅이고, 11괘와 12괘는 번영과 쇠퇴를 의미한다. 그리고 어떤 괘들은 좀 더 지엽적인 것들인데, 예컨대 제9괘는 소소한 것을 비축하는 힘이고, 제21괘는 두 입술의 접합부다. 이들은 가장 단순한 것으로부터 가장 특별한 것까지, 심지어 구체적 현실의 수수께끼에 이르기까지 과정으로서의 현실의 양극 구조를 도식화하기에 충분하다. 그 속의 계속되는 상호 작용은 추첨식으로 뽑아낸 필획의 도표를 통해서 부딪친 상황에 적합한 경향성을 지닌 변화를 보여준다.

을 물려받은 것으로 추정되는데, 중국문자는 이들 육효를 넘어서 그 표의적인 윤곽선 속에서 전형적인 도식화의 지배를 받는다. 그 도식화는 바로 필사공이 결정하고 사용하는 가운데 표준화된 것이다.

예를 들어 달이 아직까지 하늘에 있는데 태양이 이미 초목들을 향해 떠오르는 모양의 朝 자(옛날 글자 ♁)는 '여명'을 의미한다. 태양이 지평선 위, 혹은 좀 더 정확하게는 호수 위에 떠올라 반사되는 것을 형상하는 旦 자(옛날 글자 ♁)는 '아침'을 의미한다. 태양이 기울어져서 다시 나무 가지 사이에 나타나는 형상의 莫 자(옛날 글자 ♁)는 '저녁'이 될 것이다.

해와 달이 결합하여서는 明이 되는데, '밝다' '빛나다'를 의미한다. 또 예를 들자면, 나무를 두 개 겹친 林은 '작은 숲'이 되고, 세 개 겹친 森은 '큰 숲'이 된다. 인간人이라는 관문으로 나아가자. 나무에 기대고 있는 사람이라는 글자 休(옛날 글자 ♁)는 '휴식하다'는 뜻이다. 혹은 나무 위에 손을 올려놓은 글자 采(옛날 글자 ♁)는 과일을 잡은 모습을 가리키는데, 그것은 '따다'는 뜻이다.

중국어에 관련되어 또 하나 놀라운 점은 단순히 표의문자적인 속성에 있는 것이 아니다. 어차피 언어는 표의문자와 표음문자 둘 중의 하나일 뿐이다. 진정 놀라운 것은 현대화의

요구와 마오쩌둥 시기의 권력의 압력에도 불구하고 아직도 유일하게 표의문자로 남아 있다는 사실이다.

그러면 마지막으로 『개자원화전』에 나오는 사람의 형상을 가르치는 삽화 기술에 대해 다시 거론하자. 우리는 그것이 똑같은 원리에 속하는 것을 쉽사리 볼 수 있다. 왜냐하면 거기에는 이를테면 여러 가지 근육에 의해 만들어진 응력의 작용에 대해, 그리고 면전의 힘의 분해를 분석하도록 허락해주기 위해, 몸의 형상이 어떻게 되어야 하는가에 대한 계산이 없으며, 가장 정확하게 시야를 확보하도록 허락해주는 각도에 대한 계산이 없다. 이러한 계산들은 다빈치가 그의 화론에서 가르쳐주듯이 누드의 모형화의 기본이 된다.

다빈치의 『회화론』, 174쪽

날개의 가운데, 다시 말하자면 만약 무게 중심이 날개의 가운데부터 멀리 떨어져 있으면 새의 낙하는 상당히 경사지게 된다. 반면 무게 중심이 날개의 중심에 접근해 있으면 새의 낙하는 그렇게 경사지지 않는다.

➜ 431. 어떻게 하면 20브라치아의 공간 속에서 40브라치아의 높이를 지닌 것처럼 보이고 사지가 균형이 잡혀 있고 똑 바로 서 있는 것처럼 보이는 인물을 만들어낼 수가 있을까?

불가능한 누드

다른 모든 경우에서와 마찬가지로 이 경우 화가는 자신이 그림을 그리는 곳의 벽이나 칸막이벽 때문에 방해를 받아서는 안 된다. 특히 만약 이 그림을 바라보는 눈이 창문이나 곡률이 있는 다른 무엇을 통해 볼 때는 더욱 그러하다. 눈은 사실 칸막이벽의 평평함이나 곡률을 헤아려야 할 필요가 없고, 그려진 풍경화의 다양한 지점에 따라 이 칸막이벽 위에 재현되어야 할 것들에만 신경 쓰면 된다. 그럼에도 불구하고 그 인물은 rfg의 각도 안에서 묘사되는 것이 좋다. 왜냐하면 여기에는 전혀 각도가 없기 때문이다.

→ 432. 어떻게 하면 12 브라치아의 벽면에서 24 브라치아의 높이를 지닌 것처럼 보이는 인물을 만들어낼 수 있을까?

만약 당신이 어떤 인물이나 다른 사물을 24브라치아의 높이를 지닌 것처럼 보이게 만들기를 원한다면 다음과 같이 진행하면 된다.

먼저 mn 높이의 면 위에 당신이 그리고 싶은 사람의 절반을 그려라. 이어서 mr의 호각 속에서 나머지 절반을 그릴 것이다. 그러나 호각 위에서 인물을 그리기 전에 다른 방의 도면에다 당신이 인물을 표현할 그 호각과 함께 면을 그린다. 그리고 이 면 뒤에 당신이 원하는 크기대로 그 인물의 윤곽선을 만들고, 그 모든 선들을 하나의 점 t로 연결시킨다. 선들이 면의 rn을 자르는 방식을 따라가면서 당신은 그 칸막이 벽과 비슷한 벽 위에 당신의 표현을 실행한다. 그러면 당신이 그릴 인물과 같은 높이와 입체감을 얻게

될 것이다. mn 위에 나타나는 넓이와 두께에 대해서는 당
신이 적절한 형상을 부여하면 된다. 왜냐하면 벽으로부터
벗어나면 그 인물은 저절로 줄어들기 때문이다.

　호각 속으로 들어가는 인물 부분은 마치 수직으로 선 것
처럼 축소시킬 필요가 있다. 그리고 이 축소를 ⟨…⟩ 속에다
진행하면 될 것이다.

　표의문자에서와 마찬가지로 중국의 도판에서도 태도와 의
향성이 동시에 도식화된다. 그 인물이 혼자이면서 스스로 돌
아앉아 있거나 사색적이든지, 한 사람이 상대방을 향해 있든
지 혹은 상대방을 향해 있으면서 갑자기 다른 사람을 바라보
든지 모두 도식화되어 있다.

　그러나 그 인물이 어떤 방향을 취하고 있는지 그 시선이
누구를 향해 있는지를 표현하기 위해 눈들을 그릴 필요가 전
혀 없다. 머리의 자세와 소매의 동작만으로도 그것을 제시하
기에 충분하다.

　문인화가가 모든 것이 흘러가는 두 눈을 표지로 삼기 위해
신중하게 점을 찍는 것을 선택할 수도 있고, 자그마한 세밀함
조차도 거부하여 그 형상화가 일반적이고 도식적일 수도 있
다. 왜냐하면 거기서 취해진 동작들은 치밀하게 분석된 물리
적 힘의 동작들이 아니라 내면적인 장력에서 나온 동작들이

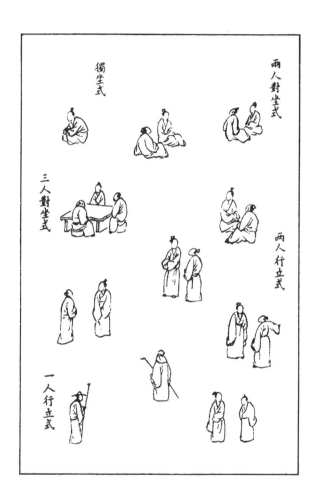

고, 그 인물 속에서 일어나는 것이든 그 인물들 사이에서 일어나는 것이든지 '초서'와 같은 선들로 표현되기 때문이다.

그들의 의향성은 '멀리서' 포착되고, 그 비약의 역량은 비축되어 있다. 그것은 실루엣으로 거기에 있으면서 아무런 설계도도 없고 한계도 지을 수 없는 다양성 속에서 그 생명력의 강렬함을 말해준다.

XIV.

　　　　　　오랜 중국의 전통 속에서 끈질기게 잇달아 이어져서 나타나는 중국 화론의 주석들을 읽고 있노라면, 또한 인물화의 기법에 관련된 그들의 충고가 이 문화권의 이론적 입장들과 어떻게 더할 나위없는 조화를 이루고 있는지 살펴보노라면, 그중에서도 특히 조율하는 내적 정합성인 이理와 그에 수반되어 응축되면서 구체적 사물을 형성하는 에너지인 기氣의 불가분성을 주목하거나, 아니면 방향을 바꾸어서 직접 만질 수 있는 물질성에서 출발하여 '세밀함' '섬세함' '미묘함'의 단계를 거쳐 마침내 정신의 영역에까지 이르는 지속적인 전이를 살펴보다 보면, 우리는 놀라는 것조차 잊어버리는 지경에 이를 것이다.

　다행히도 누드가 있어 거기에 동화되는 경향으로부터 정신을 차릴 수 있다. 누드는 그러한 부지불식간 동의로 인해 이끌려가는 동화의 과정, 즉 '중국화의 과정'을 번개처럼 끊어버린다. 왜냐하면 이러한 비평 문헌들 속에서 인물의 형상화 기법을 다루는 것들을 보면, 그것은 말하자면 전혀 아름다움

에 대한 질문이 아니기 때문이다. 즉, 누드가 이상으로 삼는 그 **아름다움**에 대한 질문이 아니다.

이러한 점에서 볼 때 양자의 평행선은 쉽게 세워질 수 있고, 그 대조는 명확하다. 전통 중국의 범용한 화가들은 '형상을 유사하게 그리는' 형사形似에 치중하느라 '정신을 전달하는' 전신傳神을 제대로 살리지 못했다고 비난을 받았다. 형상은 단지 정신의 흔적, 혹은 표지나 통로 역할을 하기 위해 견실함을 지니고 있을 뿐이다. 한편 그리스에서 알로페체의 데메트리우스Demetrius of Alopece의 작품은 자연 속에서 선별을 하지 못하고 그저 자연을 충실하게 닮게 그리는 것에 치중하느라 '아름다움'을 소홀히 했다고 혹평을 받았다.

실제로 중국의 비평가들은 풍경화 앞에서 자신의 찬탄을 표현하기 위해 무슨 말을 하는가? "구름 속의 봉우리와 바위의 기색, 어떤 수완의 흔적도 남기지 않고 틀은 자연스럽다. 붓의 의도는 모든 방향으로 저절로 펼쳐지고, 계속되는 창조 변화에 참여하고 있구나." 『중국화론유편』 457쪽에 따르면 미불米芾이 장언원張彦遠을 언급하면서 한 말이다.

그들은 자유로운 실행의 열매이자 붓의 작업을 뛰어넘는 비상의 질을 이야기하고, 대자연의 창조의 과정과 어깨를 나란히 하는 역량을 찬미한다. 그러나 그들은 그 가치를 요약

하려 하는 것을 삼가고, 그것을 아름다움이라는 표제 아래 포섭하려는 것을 삼간다. 깎아내리는 것이라 생각해서인가? 표제는 원칙적으로 독특한 것이다. 이제 나는 다음과 같은 의심조차 일어난다. 그 '아름다움'이 우리로 하여금 무언가를 잃어버리게 하는가?

고정하며 구축하는, 집결시켜서 동일하다고 규정하는 사실 하나만으로 경계를 짓는, 어떠한 개념적 중심 잡기에 의해서도 구속당하지 않고 저절로 깊어지는 하나의 기쁨을 상상해 보자. 그 기쁨이란 다시 말하면 비평의 지그재그 속에서 표지판에 따라 진보할 수 있는 가능성을 스스로 지키는 것이다.

또한 더욱 중요한 것은 다음과 같다. 여기서 비평적 시각은 작품이 탄생되는 창조적 과정 속에 푹 잠기고, 미학 건립의 기초인 순수하게 지각적인 취미 판단에 매달리지 않고 전개된다. '미학'이라는 용어는 19세기 말에 서양에서 수입된 것으로 추측되었는데, 그것은 중국어와 일본어에서는 '아름다움의 학문美學, びがく'으로 번역되었다. 이러한 용어의 선택이 이것이 수입되었다는 사실을 잘 말해준다.

마찬가지로 이들 중국의 비평가들은 인물의 형상화에 대해 무엇을 말하고 있는가? 그들은 육체적 형상을 넘어서 정신의 차원을 드러내게 만들어주는 정세한 광채와 광휘를 칭

송한다. 이것이 바로 신채神采라는 개념이다. 그 생동적인 특징을 통해 그 인물에게서 그의 생명력을 느끼게 하고 그 인물화에 대해 '감동할 수 있는' 힘을 부여하는 것은 바로 여기에 있기 때문이다. 점진적으로 이에 대해 가장 완벽한 개념 중의 하나를 지니게 된 미불을 참고하라.(『중국화론유편』 456쪽 이하 참조)

아래의 평론가가 증언하듯이 여성인물화의 기법 또한 이 원칙에서 벗어날 수 없다. "고대의 유명한 화백들이 황금 같은 동자와 옥 같은 소녀, 신선과 별자리 등을 그린 것 가운데서 부인을 그린 것을 관찰해보면 단정하고 엄숙한 풍채를 지니고 있지만 전달되는 정신은 결국은 맑고 고풍스럽다.""그 부인들은 저절로 당당하면서도 위엄 있는 모습을 지니고 있으며, 그것을 바라보면 존경의 마음과 공손한 마음을 지니게 된다."(곽약허郭若虛, 『중국화론유편』 451쪽))

영국이나 프랑스의 번역자들, 예컨대 소퍼A. Soper나 에스캉드Y. Escande 등은 다음과 같이 번역하려는 경향이 있다. "그것들은 저절로 장엄하고 위엄 있는 아름다움을 지니고 있다." 그보다 먼저 이미 수전 부쉬는 "필연적으로 고풍스러운 아름다움의 정신을 지니고 있다"고 번역했다.

그들은 무엇 때문에 거기에다 '아름다움'이라는 용어를 보

충하여 이 문구를 서구식으로 만들었을까? 중국 텍스트에는 그것에 대해 단지 '정신' 혹은 정세한 '모습'이라고 말했을 뿐이다. 한자어 '색色'은 아주 광범위한 스펙트럼을 지닌 용어로서 색깔, 얼굴빛, 풍채, 매력, 성적 욕망, 모습 등등의 뜻을 지니고 있다.

우리는 늘 거기에다 '아름다움'이라는 개념을 보완한다. 그 개념을 마치 예술에 관련된 모든 판단들이 숙명적으로 쏠려야 할 축이거나, 혹은 한결같이 고정시켜야 할 조준점이라고 여기기 때문이다. 설령 그것이 겉으로 표현되어 있지 않다 해도 반드시 그 속에 함축되어 있다고 여긴다.

그러나 여기서 중요한 것은 '정신적 기색'이지 아름다움이 아니다. 그것은 곽약허가 뒤이어 동시대의 그림에 대해 평론한 부분을 보면 알 수 있다. "보통 사람들의 시선을 끌기 위해 아름다운 용모에만 맞추는 이들이 있는데, 그들은 그림의 원리와 의미에 이르지 못한다."

우리는 이 비평적 판단 속에서 어떤 도덕적 판단의 흔적을 볼 수가 있다. 그리고 중국에서는 인물화를 그리는 기예가 태생적으로 교훈의 가치를 지키려고 했던 것도 사실이다. 무엇보다도 명나라 시대부터는, 더욱 대중적인 장르인 소설과 희곡의 발달과 보조를 맞추기 위해서인지는 모르겠지만, 중

국 사람들 또한 화가의 그림에서 여인의 아름다움에 대해 관심을 지니고 있음을 볼 수 있다.(『중국화론유편』 492쪽을 참고)

이미 당나라 때 주방周昉이라는 화가는 여인들에게 아름다움을 가져다 주는 것은 '풍만함'이라고 말했는데, 이러한 판단은 그 당시의 기준에 부합하는 것이다.(『중국화론유편』, 463쪽) 그럼에도 불구하고 심지어 이러한 화가들에서도 그들이 가장 성공적으로 멋지게 표현한 부분은 '화장'이나 '장신구'에 있지 않다는 것을 쉽게 볼 수 있다.(『중국화론유편』, 479쪽)

그런데 어떤 사람은 주문구周文矩의 그림에 대해 다음과 같이 말한다. "옥으로 만든 피리는 허리띠에 넘어와 있고, 시선은 손톱 위로 옮겨져 있구나, 기다림을 드러내는 듯한 맺혀 있는 의향의 분위기 속에서. 그녀가 무엇인가를 생각하는 바가 있음을 알 수 있다."

XV.

중국학을 전공하지 않은 친구가『주역』의 제22괘인 비괘賁卦를 읽고 크게 실망했다고 말했다.『주역』은 문양들의 배열 속에서 사물의 변화 발전의 모든 짜임새를 보여주는 책이고, 그중 비괘는 미의 개념과 가장 가까운 괘다. 문제는 거기서 아름다움의 본질에 관련된 것을 전혀 배울 수가 없었기 때문이다.

그런데 비괘가 정말 아름다움과 관련이 있을까? 빌헬름R. Wilhelm의 번역에서는 다시 한 번 그것을 서양의 개념으로 풀이하는 오류를 범하고 있지만, 엄밀하게 말하자면 형상과는 아무런 관련이 없다. 그것은 차라리 선들의 교차를 통해 도표화하고 장식하는 능력, 즉 문文의 개념과 관련이 있다.

그리고 균형을 이루기 위해 하나의 요소가 다른 요소와 교차하는 이런 방식이 아니라면 어디에서 이와 같은 능력이 나오겠는가? 비괘(☲)에서 두 번째 효의 부드러움陰은 괘의 맨 아래에 있는 딱딱함陽을 장식하러 오고, 그리고 여섯째 효에 있는 딱딱함(양)은 그 바로 아래에 있는 부드러움(음)을 장식

하러 온다.

이는 조율적 조화의 개념을 괘 문양의 원리로 되돌려주고 있는데, 그 원리는 하늘의 배치나 문명의 배치와도 관련이 있다. 그것의 관점은 하나의 종합적 지각을 세우는 대신에 과정적 전개에 머무는 것이다. 변화하고 있으며 상호작용에 포획되어 있는 이러한 괘들 속에는 형상이 고정될 수 있는 불변의 본질적인 미학적 설계도가 나타날 수가 없다.

우리는 정원 예술에서도 그것을 증명할 수 있다. 프랑스의 정원은 그 앞에 멈춰 서있으면 사람들이 파노라마의 방식으로 정원을 그림처럼 보기 때문에 아름답다고 여겨진다. 그러나 중국의 정원은 아름답다고 말하기 어렵다. 혹여 정원에서 나온 뒤에 마음속에서 재구성하는 경우라면 몰라도, 어떠한 종합적인 지각도 가능하지가 않기 때문이다. 정원은 대조적이고 보완적인 풍경들이 번갈아 이어지는 오솔길을 따라서 산책하는 가운데서만 자신의 모습을 보여준다.

그것은 하나의 전망을 주는 것이 아니라 정신의 분위기를 새롭게 하고 피로를 풀어주면서 하나의 변화를 일으킨다. 『논어』의 모범적인 문구, "기예 속에서 노닐다游於藝"를 보라.

종합적인 미학이 생기기 위해서는 어떤 고정이 필요하다. 아름다움은 영원의 심연 위에서 시간에 매달린 채 정지 되어

있는 가운데 발견된다. 보들레르는 "바위의 꿈과 같이…"라고 말했다. 대상을 이루는 그 사물에 고정되어야 하고, 깊은 응시 속으로 빨려 들어가는 시선에 고정되어야 한다.

그때 우리는 아름다움 앞에서 멈추게 된다. 아름다움이 존재의 지위를 얻는 곳은 바로 거기다. 그런데 그것은 중국의 변화의 개념과는 조화를 이루지 못한다. 일정한 비례의 서양의 그림판과는 달리 두루마리를 쭉 연결해놓은 중국 그림 또한 변화의 개념의 한 실례가 될 수 있다.

음악적 감성과 시의 교훈적 역량을 대해 그렇게 민감했던 공자도 아름다움에 대해서는 전혀 알아보려 하지 않았다. 중국 사상사의 다른 위대한 문헌*들을 검토해보아도 우리는 그 주제로는 거의 나아가지 못할 것이다.

그들의 침묵 때문에 우리는 늘 더욱 집요하게 우리가 처음에 찾아서 던졌던 그 질문으로 되돌아가게 된다. 그 질문은

* 『맹자』에 등장하는 아름다움은 두 가지가 있다. 하나는 시각적 감각에 국한되어 있는데, 맹자는 어떠한 판단의 대상도 들지 않고 그저 맛이 미각과 관련 있듯이 아름다움은 시각에 관련되어 있다고 말하고 있다.(「고자상告子上」 7장). 또 하나는 '할 만하다'에서 출발하여 '위대하다'에 이르기까지 성스러움의 경지로 나아가는 상승과정의 중간 단계의 하나로 제시되고 있을 뿐인데, 이 경우 밖으로 표현되는 것이라기보다는 내면적인 충만함을 의미하는 것이다.(「진심하盡心下」 25장) 사람들은 도가사상이 중국인들의 예술에 대한 감성을 얼마나 풍부하게 길러주었는지를 잘 알고 있다. 그러나 도가사상 역시 아름다움에 대해서는 거의 흥미를 갖지 않고 있다. 왜냐하면 아름다움이란 장식의 측면에 힘을 쏟아 붓는 것이어서 도가의 현자들이 권장하는 단순함과 '소박함'으로 되돌아가는 데 방해가 되는 것이라 우려하기 때문이다.

너무 낯설기 때문에 그 효과가 좀처럼 빨리 줄어들지 않는다. "왜 우리는 아름다움의 정체성에 대해 생각했어야 했던가?" 파생적으로 다음의 질문이 나온다. "누드는 아름다움을 탐구하는 데 탁월하게 봉사해왔기 때문에, 누드의 합법성은 아름다움에 근거를 두고 있는 것은 아닌가?"

다음과 같은 반대 주장이 나올지도 모르겠다. 그리스 사상에서 아름다움은 선함에 종속되어 있고 플로티노스에게도 여전히 그러하다. 사람들은 아름다움을 단독으로 생각하지 않고 형이상학이나 도덕의 토대 위에 쌓아올렸으며 그것들에 의존하여 쌓아올렸다.

그럼에도 불구하고 철학이 먼저 아름다움을 하나의 질문 가능한 대상으로 만들면서 그 개념을 재단했다. 여기서 가능하다는 의미는 그 대답이 그렇다는 것이 아니라 그 질문이 그렇다는 것이다. "아름다움은 그 본질 속에서 그 자체로 무엇인가? auto to kalon"

플라톤은 『대히피아스』에서 말하고 있다. "그는 당신에게 아름다운 사물이 무엇인가를 묻는 것이 아니라 아름다움이 무엇이냐를 묻고 있다." 이는 다시 말하자면, 아름다운 사물들을 아름답게 만드는 것은 무엇인가이며, 바로 이러한 표제 아래 추상화될 수 있다.

첫 번째로 나온 답변은 "아름다운 것이란, 아름다운 처녀다"지만, 사실 답변은 전혀 문제가 되지 않는다. "그런데 또한 아름다운 암말도 있고, 아름다운 리라도 있고, 아름다운 솥도 있다. (…) 그러나 가장 아름다운 소녀도 여신에 비교하면 추하다."

우리는 결국 아름다움이 계속 정의를 피해가고 있음을 발견하게 될 텐데, 답변의 부재는 전혀 중요하지 않다. 요는 아름다움의 개념을 추출하도록 요구하거나, 혹은 더욱 간단하게는 사람들이 '아름다움'이라고 그렇게 말할 수 있도록 암시하는 주요한 질문을 만들어놓았다는 것이다.

대답이 불가능하다는 사실이 그 질문을 취소하도록 되돌려놓지는 않았다. 그와는 반대로 그 불가능성은 아름다움을 신성화시켰고, 영원한 질문으로 확립해놓았다. 그것은 아름다움을 하나의 이상으로 세우고, 아름다움을 모든 예술에서뿐만 아니라 사상에서도 계류시켜 잡고 있으며, 아름다움을 수수께끼로 확립해놓았다. 우리들은 그리스인들의 후예로서 플로티노스가 말한 것처럼 "아름다움에 고정된 시선"에 머무르고 있다.

누드를 탄생시킨 것도 바로 아직은 크게 열린 채로 남아있는 이 질문이다. 우리가 아름다움을 좌대 위에 높이 올려놓

고 거기에 매달려 있음을 멈추지 않았다는 것은 우리가 아름다움에 대해 끊임없이 찾으면서 끝없이 그 다양성을 공부하고 쉼 없이 그 가능성을 발굴해왔다는 것이다. 한 번 주어진 질문에 대답을 찾는 일은 우리를 놓아주지 않았다. 누드는 아름다움에 대한 이 추상적인 탐구에 집중해왔고 그것을 구체화시켜왔다.

그런데 철학은 무엇을 요청했는가? "어떤 방법으로도, 이 세상의 어느 누구에게도 결코 추한 것으로 보이지 않는 어떤 아름다움", 히피아스의 용어에 따르면 "모두에게 언제나 아름다운 것", 그것을 생각해내는 것이다.

모든 예술가들이 오래전부터 누드에게서 기대해왔듯이 만약 누드가 아름다움의 정수를 그대로 구체화시키는 최선의 방법이라면, 그것은 누드만이 규범에 귀착되는 정화와 절대화의 작업에 적합하기 때문이다. 누드보다 규범적인 것은 없다. 그리고 누드의 실행에 필요한 포즈를 취할 때는 아름다움에 대한 분석, 종합적인 지각이 요구하는 고정된 동작을 원칙적으로 당연한 것으로 여기고 심지어 모범으로 여기기 때문이다.

제욱시스Zeuxis는 포도송이를 하도 잘 그려서 새들이 속아서 그것을 쪼아 먹으려고 그림 위로 날라 왔다고 알려져 있

는 그런 화가만은 아니다. 특히 르네상스 이후로 끝없이 되풀이 되고 있는 또 다른 일화를 보면, 그 예술적인 작업의 과정이 소크라테스의 대화에서 이끌어낸 것으로 보이는 이론적심문의 과정과 정확히 짝을 이루고 있다. 이런 점에서 교훈적이다.

장로 플리니Pliny The Elder 에 따르면 제욱시스는 헬레네의 모습을 표현해야 했는데 크로톤 마을의 가장 아름다운 다섯 처녀를 소집하여 각각의 처녀들로부터 가장 아름다운 모습을 끄집어내기 위해 누드 포즈를 취하도록 시켰다고 한다.

루브르 박물관에 진열된 신고전주의 작품 중의 한 저급한작품에서는 누드 크로키를 작업하고 있는 제욱시스 앞에서한 소녀가 투명한 옷을 입고 포즈를 잡고 있고 그녀 바로 전의 모델은 수치심 때문에 눈을 깔고 있는 장면이 있다.

오직 누드만이 선별을 통하여 추상화하고 모델화하는 이러한 작업에 적합하기 때문에 누드는 아름다움의 개념에 대한특권적인 실험의 영역에 봉사할 운명을 타고 났다. 이 때문에누드는 미술 학교나 아카데미에서 그 필수적인 기능을 지니고 있다.

XVI.

인체 형상의 아름다움보다 더한 아름다움의 이상理想은 없다는 주장은 칸트E. Kant가 『판단력 비판』의 핵심적인 부분에서 확립한 것으로서, 우리는 그의 공헌에 빚을 지고 있다. 이 주장을 펼치기 위해서 그는 일정한 형상을 지니고 있는 것과 그렇지 않은 것을 대립시키고 있는 중국식 비평과 유사한 방식의 대비로부터 출발한다.

하나는 자유로운 아름다움으로서 '떠다니는' 아름다움이다. 그 속에는 어떠한 개념도 마땅히 이래야 한다는 것을 결정하지 않는다. 꽃의 아름다움이나 혹은 방직물 속의 문양들의 아름다움 같은 것들이 여기에 속한다. 다른 하나는 사람이나 건물 등의 아름다움인데, 이것은 마땅히 되어야 할 모습을 결정하는, 다시 말하자면 어떤 것이 그들의 완벽한 모습인지를 결정하는 목적의 개념을 전제로 하고 있다. 따라서 이 아름다움은 '순수한' 것이 아니고 단지 '부수적인' 성격을 지니고 있다.

그것으로부터 우리는 하나씩 계속적으로 배제를 하면서

나아갈 것이다. 우선 '떠다니는' 아름다움은 이상이 있을 수가 없다. 왜냐하면 이성에 의해 품어지고 또한 상상력으로 하여금 이상을 그려내는 것을 허락하는 '최고의 아름다움'의 이념은 불명확하여 주관적 취미 판단을 지성의 영역으로 끌어오는 객관적인 합목적성의 개념에 의해 고정되는 것이 필요하기 때문이다.

우리는 아름다운 꽃이나, 아름다운 나무, 또한 아름다운 정원의 이상을 상상할 수 없다. 왜냐하면 그것들이 어떠한 목적에 답해야 하는지를 결정하는 아무런 개념도 없기 때문이다. 그래서 '부수적인' 아름다움만이, 그에게 규범적 특징을 부여해주는 개념을 통해 조건화된 아름다움만이 이상을 지니는 것이다.

그런데 이 두 번째 범주에서는 오직 인간만이 아름다움의 이상의 대상이 될 수 있다. 왜냐하면 오직 인간만이 '그 자체속에 자신의 존재의 목적을 지니고 있기' 때문이고, 또한 인간만이 '이성을 통해 자신의 목적을 결정할 수 있기' 때문이다.

거기서 얻을 수 있는 가장 배울 만한 점은 칸트가 이상을 이루는 데 필요한 이념의 두 가지 모드에 대해 설명하는 방식이다. 그는 그들의 규범성을 연결하고 있는데, 하나는 이성에 관련된 것이고 다른 하나는 상상에 관련된 것이다.

한편으로는 규범적 이념이 있다. 이는 알랭 르노^{Alain Renaut}의 번역에 따른 것인데, 정상적 이념보다는 잘 번역된 것이라 생각한다. 이 규범적 이념은 상상이 이미지의 누적 덕분에 역동적인 방식으로 구성하는 정통적 규범이다. 그 이미지는 관련된 종의 원형으로서의 이미지이기 때문에, 그 종에 속한 어떤 특수한 개별자도 온전하게 구현하지 못하는 것이다. 이 규범적 이념, 혹은 이 전형적인 이미지는 아름다움 그 자체가 아니라 그 아름다움이 부족하거나 초과하는 것을 피하기 위해 따라야 하는 일종의 조건이다.

다른 한편으로는 이성의 이념이 있는데, 이는 인간성의 목적을 결정한다. 여기서 이성은 목적을 정하는 능력으로 받아들여진다. 이성의 이념은 또한 이미지의 재현에 감각 너머의 차원을 부여해주는데, 그것은 바로 윤리적 차원이다. 이성은 감각의 저 너머로 갈 수 있는 이러한 능력이다.

규범적 이념과 이성적 이념의 결합을 통해서, 그리고 그와 관련된 능력들의 협동 덕분에 인간은 실제 속에서는 온전한 실현에 이를 수 없는 이념들, 예컨대 자비, 순수, 정신의 힘이나 평정 등을 자신의 고유한 형상 속에서 표현해낼 수 있게 된다. 이에 미美는 선善과 결합된다.

이상 대충 정리한 칸트의 이러한 분석들은 잘 간직되어야

할 필요성이 있다. 그렇지만 한편으로 아름다움의 단 하나의 가능한 이상이 되기 위해 고안된 형상(게슈탈트)의 본질에 관해서는 의심을 자아낸다.

왜냐하면 그 언급이 누드화의 경우에서처럼 감각적인 온전함 속에서 그 살과 그 윤곽선 속에서 관찰된 사람의 형상에 관련된 것인지, 아니면 초상화이거나 옷을 입은 신체의 경우에 관찰된 사람의 형상에 관련된 것인지, 나는 어디에서도 확연히 구분되어 있음을 보지 못하기 때문이다. 마치 그런 구분이 적절하지 않는 것처럼 보였고, 또한 주석자들이 질문을 던지는 것도 보지 못했다.

그것은 순수의 이상, 혹은 모성의 이상 등을 구현한 「아이를 안고 있는 성모」에 관련된 것인가? 아니면 「아르테미시온의 제우스」와 관련된 것인가? 사실 옷을 입은 모습과 옷을 벗은 모습의 차이점은 한 번 고찰되고 나면 부차적인 문제가 되어버릴 것이라고 누가 믿게 할 수 있는가?

칸트는 취미 판단의 정의에 대한 문제와 이성, 상상 등의 마음의 능력들 사이에서 발생하는 조화와 충돌의 관계 문제에 몰두하고 있었기 때문에 누드의 독립성에 대한 가설을 세울 필요성을 느끼지 못했으며, 또한 누드를 솟아오르게 만드는 그 침입의 힘을 알아차리는 것에도 관심이 없었다.

칸트는 존재론을 극도로 경계한다. 그래서 장막을 찢으면서 직관에 전달하여 사물을 갑자기 드러나게 하는 것에 대해서는 아예 처음부터 믿지 않는다. 그렇지 않으면 아마도 숭고와 미를 구분하는 관점을 그렇게 차분하게 견지하지는 못했을 것이다. 숭고와 미의 구분은 계몽주의 시대에 크게 유행했었고, 칸트 자신도 젊은 날에 그러한 관점 아래 소논문을 쓰기도 했고, 그리고 그의 마지막 비판인 『판단력 비판』의 가운데서도 하나의 공통의 장르를 둘로 확연하게 구분하고 있다.

나의 가설은 다음과 같다. 그 명백한 순응주의 아래에서 누드는 숭고와 미의 구분을 흩트려놓는다. 그리고 순수한 감각적 지위에 있음에도 불구하고 누드는 다시 존재론으로 되돌아갈 것을 요구한다.

왜냐하면 솟아오름의 능력을 잊어버리기 위해 모든 짓을 다 해보아도, 예컨대 아카데미즘 아래에 감추어서 더 이상 그것을 볼 수 없거나 혹은 매일 보되 이미 보았던 것처럼 여기는 상황에서도, 누드는 우리에게 강제적으로 '존재'에 대한 질문을 다시 불러일으킨다.

누드는 오랜 세월 철학을 통해 누적된 아주 무거운 짐을 덜어내면서, 또한 모든 근본적 경험으로부터 벗어나려는 몸짓, 바로 현대의 특징일지도 모르는 그 몸짓을 가로막으면서, 단

도직입적으로 존재의 질문을 다시 던진다. 그리고 누드가 나의 관심을 사로잡는 것도 결국은 바로 그 점이다.

칸트로 되돌아가서, 수많은 아틀리에서 누드가 지칠 줄 모르게 정통을 재현하면서 반복적으로 '아름다움'을 생산하는 것은 **누드들**이야말로 '숭고한 것들'이기 때문이라고 나는 생각한다. 여기서의 숭고는 아름다움의 최상급이나 혹은 아름다움의 초월을 바라는 것이 아니라, 칸트 학파의 개념에 따르면 '전혀 다른 질서'를 나타나게 해주고 그 계시에 일역을 담당하는 것을 말한다.

누드의 진실을 통하여, 좀 더 강력하게 말하자면 이 누드가 위대한 **누드**일 때 그 누드가 던지는 충격 아래, 여기 그렇게 온전하게 승인되었던 구분은 그 경계가 희미해져버리고, 숭고를 설명하는 말들은 갑자기 닻줄을 풀고 방황하다 누드 곁으로 오게 된다.

칸트가 우리에게 하는 말에 따르면, 숭고란 우리의 재현 능력이나 상상력이 이해할 수 있는 한계를 넘어서는 하나의 절대적 총체성을 드러내어 주는 것이다. 그런데 이 절대적 총체성은 정확하게는 누드가 제공하는 것이다. 아니 제공한다고 말하기에는 너무 빈약하고, 내가 처음에 누드의 존재에 대해 '모든 것이 여기에 있다'라고 환기시켰던 그것을 규범성의 구

실 아래 우리에게 부과·강요하고 있다.

숭고로부터 누드는 강력한 힘을 얻고 있는데, 폭포나 대양과 같은 강력한 힘을 지니고 있다. 그 숭고의 힘은 그토록 강렬하지만 동시에 이 신체의 경계선 안에서 완벽하게 균형이 잡힌 채로 잘 절제되어 있다.

박물관을 방문할 때 기시감 때문에 피로를 느낌에도 불구하고 우리는 매번 그것을 확인한다. 누드는 자신의 존재성에 대해 '모든 것이 여기에 있다'는 것을 불쑥 드러나게 만들면서 우리의 직관의 능력을 폭발적으로 일어나게 한다.

하나의 위대한 **누드**가 불쑥 솟아나는 것에 직면하게 되면 우리의 눈은 자신 앞에 별안간 나타난 그 '모든 것'에 의해 갑자기 정신을 못 차리게 된다. 그 눈길은 더 이상 어디를 쳐다봐야 할지 알지 못해 박탈당한다. 그 시선은 형상의 조화로 가득 채워지는 동시에 이 '모든 것'에 의해 붙잡혀서 그 지각 능력에 혼란을 일으키고, 그 통제력을 잃어버려 침몰하게 된다. 즉, 하나의 대혼란을 체험하는 것이다.

마찬가지로 누드는 자신이 차지하는 것으로 여겨졌던 공간, 통제되어야 한다고 주장되었던 공간에 대해서도 강력한 힘을 행사한다. 누드는 자신을 둘러싸고 있는 모든 것에 대해 무제한적으로 돌출하고, 주변에 감지되는 사물들은 단번에

자신들이 누드가 펼치는 폭로에 어울리지 않는 존재임을 스스로 인정한다.

위대한 **누드**의 'Ex-tase', 이는 누드의 '돌출'과 관람자의 '황홀'을 동시에 표현하는 말인데, 어떤 것도 그것을 진부하게 만들 수가 없고 어떠한 신비도 그것을 되찾게 해줄 수 없다. 누드는 형상들과 사물들로 짜인 배경으로부터 계속 떨어져나가지만 우리를 놀라게 하는 그 힘은 줄어들지 않는다. 그래서 누드에 사로잡힌 시선은 누드에 휩쓸려 들어간 모든 것들에 의해 넘치게 되고 당황하게 된다. 바로 이것에 의해 사람들은 위대한 **누드**를 알아본다.

박물관의 이 방에서 저 방으로 다니거나 혹은 어떤 미술책의 페이지를 넘기다가 위대한 누드를 마주하게 되는 순간, 무료함과 매력 사이에서 만들어진 무엇인가 마음의 동요 같은 것이 갑자기 나타나는데, 그것은 바로 칸트가 숭고의 속성으로 여겼던 것이다.

이 숭고한 누드는 그것을 발견하는 놀라움과 동시에 고통을 만들어내는데, 그것들은 조화를 즐기는 가운데 생기는 기쁨의 감정에 의해서 완전히 흡수되지는 않는다.

그런고로 갑자기 그 존재로부터 '모든 것이 여기에 있다'를 내뱉으면서, 그리고 그 존재감을 쇄도하게 만들면서, 누드는

무엇인가를 구현한다. 그리고 그것은 감각적인 것들 가운데서도 가장 가깝고 가장 감각적인 것이지만, 우리는 갑자기 거기에 더 가까이 접근할 수 없다고 느낀다.

다시 플라톤의 '두려운 황홀', 플로토노스의 '두려운 경이'로 되돌아가자. 그럼에도 불구하고 누드가 우리에게 보여주는 것은 칸트가 형이상학의 이원성을 재확립하기 위해 숭고로부터 기대했던 것과 같은 우리의 초감각적 자연이 아니다. 그와는 반대로 누드는 가능함의 극단을 체험하여, 즉, 형상의 완벽성으로 인해 온전히 '그것'인 동시에 발가벗어 아무것도 가릴 것이 없기 때문에 단지 '그것'인 상태를 체험하여 마음이 당혹스러워지기 직전에 우리를 멈추게 한다.

그 경험은 완벽한 드러남에 대한 경험이다. 그 '존재'의 일부는 갑자기 어두운 밑바닥을 남기는데, 그곳에서 존재는 표면으로 완벽하게 자신을 노출하기 위해, 즉 강렬하게 부상하기 위해 잠시 몸을 숨기는 것으로 보인다. 그래서 결국에는 그 형상 속에서 형상을 통해 자신과 완벽하게 다시 만난다.

"형상과 함께 있는 존재Esse cum forma". 이 순수한 형상은 형상 그 자체가 된다. 이것이 바로 갑자기 누드에 시선을 접근할 수 없도록 만드는 것이다. 위대한 **누드** 앞에서 그 시선은 차분한 관조에 의해 흡수되지 않고 바로 심연 속으로 떨어져 버린다.

이는 미켈란젤로Michelangelo의 「천지창조」의 아담을 하나의 '도덕적 이념', 즉 원죄 이전의 순진무구함만을 표현한 것으로 축소시켜 볼 수 없다는 것을 말해준다. 물론 자신에게서 저절로 흘러나와 신을 향해 돌아보는 아담의 시선이 그 순진무구함을 잘 드러나게 해주는 것은 사실이다.

또한 아담 속에 있는 숭고는 단지 이 자그만 공간에만 국한되지 않고 무한의 차원과 통하는 면이 있는데, 그것은 신의 손가락과 아담의 손가락을 닿을 듯 말 듯 하게 그린 것을 통해 드러난다. 이것이 바로 「천지창조」의 천재적인 발명품이다.

그런데 이 작품은 재현의 규범적 특징을 완벽하게 성취하

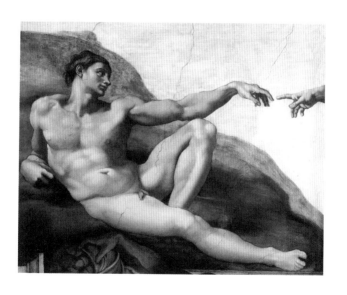

는 가운데서도, 그 전체적 배치가 아담을 향해 있고, 아담은 몸을 벌리고 있는 자세 속에서 누드를 솟아나게 만들고 그 명징함ê-vidence을 다시 끄집어내고 있기 때문에, 그 규범성은 덮이고 묻혀버리게 되는 것으로 보인다.

그리하여 작품이 제공하는 완벽한 아름다움은 온전히 배경으로 물러나게 되고, 동시에 형상과 기관 들의 지엽적인 특징은 완전히 잊히게 된다. 그들을 가로질러 대신 나타나는 것은 "그 몸 안에서, 모든 것이 거기에 있고 완벽하게 거기에 있다"는 갑작스러운 느낌이다. 이는 더 이상 결핍된 것은 아무것도 없고, 더 이상 기다려야 할 것도, 부족한 것도, 심지어 상상할 것도 남겨놓지 않는다는 뜻이다. 그 살갗에서뿐만 아니라 그 움직임이나 그 시선 속에서도 그는 발가벗고 있기 때문이다. 그리고 완벽하게 제공된 이러한 형상 안에 갇혀 있기 때문에 단지 '그것뿐'이면서도 그는 '모든 것'이다.

이 **누드** 속에서 이러한 '단지 그것뿐'은 아담이 타락한 뒤 보여주는 수치심에서 느낄 수 있는 것처럼 그렇게 제한적인 것이 아니다. 그와는 정반대로 이 '단지 그것뿐'은 모든 것이 된다. 숭고한 **누드**는 창조하고 고안하고 소리친다. 그리고 누드가 그 숭고함을 지니고 있는 것은 바로 '단지 그것뿐'과 '모든 것' 이 서로 일치하기 때문이다.

불가능한 누드

XVII.

　　　　　　조각상의 의상에 대해 지면을 할애한 장에서 헤겔은 서로 대치하는 두 요소에게 제 자리를 찾아주는 데 성공한 것처럼 보인다. 내가 여기까지 줄곧 번갈아가면서 추적해온 그 두 개의 길은 그리스와 중국을 통하여 마침내 헤겔에서 서로 만난다. 나는 거기에서 출발했어야 했을까?

　자신의 변증법 철학 속에서 헤겔은 그 두 개를 통합하려 한다.(헤겔『미학』, 3장 2절) "미의 관점에서 볼 때 우리의 취향이 나아가야 할 바는 누드라는 사실이 틀림없다면" 그에 반해 의상은 정말 그 '생동적인 윤곽선 속에서 형상의 정신적 측면'을 두드러지게 해준다. 그들은 이제 마침내 나란히 서 있으며, 그리고 각각은 자신의 개념 아래에 있다. 누드는 아름다움, 의상은 정신. 그들 사이에는 균형이 잡혀 있다.

　그리스 사람들로 하여금 사람 몸의 유기적 형상을 통해 가장 자유롭고 가장 아름다운 형상을 찾도록 이끌어준 것은 개인적 개성에 대한 자각과 아름답고 자유로운 형상에 대한 사

랑이다. 그러나 "정신적 표현은 얼굴과 그 전체적인 태도와 동작에 집중되어 있고", 그 활동이 외부로 향해 있는 팔과 손의 동작 및 다리의 자세가 정신적 표현을 밖으로 드러내는 데 가장 중요한 역할을 하고 있기 때문에, 우리는 "현대 조각이 자주 그 인물에게 옷을 입히는 것"에 대해 그렇게 슬퍼할 필요가 없다.

누드는 형상의 다양함을 허락한다. 그러나 의상은 정신의 집중을 만들어낸다. 몸짓, 표정, 시선을 돋보이게 하면서, 그리고 그 동물적 부분을 가리면서 의상은 내적 성향을 잘 보여준다. 그러므로 도덕의 관습에 순응하는 것으로 인해 손해 볼 것은 전혀 없다.

한편으로 헤겔은 플라톤주의자로 남아 있다. 그는 「히피아스」의 전개 방식에 충실하며, 아름다움의 개념을 끄집어내고 그 정의 위에 하나의 미학적 가능성을 확립하려는 철학적 요구를 놓치지 않는다. 동시에 미학의 너머에서 그의 철학은 전적으로 절대정신의 세계를 실현하려는 최종 목표를 지니고 있다. 이것이 바로 헤겔이 아름다움과 정신을 연결하여 그것들을 평행하게 둘 수 있는 이유다.

그렇다고 해서 그가 정말 이 평행을 유지하는가? 변증법적 비전 아래에서 헤겔은 그 두 가지를 동일한 차원 위에서 정렬

하여 효율적으로 수용할 수 있을까? 사실 이러한 균형의 효과에 속아서 그들 둘을 서로 상반된 기준 아래 재어볼 수 있는 권리를 빼앗기지 말자.

헤겔『미학』의 이 몇 페이지를 다시 읽어보면, 오히려 헤겔이 양쪽 각각에서 자기에게는 적절하지만 다른 쪽과는 만나지 않는 일관성을 유지하느라 쉬지 않고 이 관점에서 저 관점으로 뛰어다니고 있다는 느낌이 든다. 심지어 이 관점에서 저 관점으로 계속 갔다 왔다 하면서 스스로 답하고 스스로 고치고 있다는 느낌이 들 정도다.

헤겔은 그리스인들이 육체를 '정신에 의해 침투당한' 인간의 속성으로 표현했다고 말한다. 그런데 바로 그 직후에 그는 '아름다움의 관점에서 보더라도 나체의 모습에서는' 인체의 머리와 사지 이외의 모든 부분들은 '그 사람의 정신을 표현하는 데는 전혀 중요한 역할을 하지 못하고 있다'고 말한다.

그의 생각이 이 두 개의 축 사이에서 이러지도 저러지도 못하고 있는 가운데 헤겔은 자가당착에 빠진다. 그는 의상이 그 형상의 정신적 측면을 두드러지게 한다고 말하다가, 바로 그 뒤에 의상이 정신을 표현하는 데에 전혀 공헌하지 못한다고 말하고 있다.

헤겔은 비교하지 않는다. 그는 하나에서 다른 하나로 왔다

갔다 하고 있으며, 그 결과는 매번 이것이거나 혹은 저것이다. 그가 그 양자 사이에서 쉬지 않고 시계추처럼 진동하고 있는 것은 그 양자의 상호배제를 걷어내는 데 성공하지 못하기 때문이다. 또한 양자를 비교하기를 원하면서도 그들을 동일한 틀 속으로 집어넣지 못하고 있는데, 그것은 그가 아직 선언명제의 힘에 복종당하고 있고, 거기에 머물러 있기 때문이다.

칸트가 '인간의 형상' 안에 옷을 입은 모습과 옷을 벗은 누드를 구분하지 않고 혼동의 상태에 두었던 것에 대해 미리 비난할 수도 있을 것이다. 헤겔도 그 차이점을 상세히 검토하는 데 실패하고 있으니, 내가 보기에는 두 관점의 이질성이 양자의 동등비교를 거부하고 있는 것 같다.

이는 마지막으로 다시 그 질문으로 되돌아가도록 만든다. "그렇다면 옷을 입은 상태와 옷을 벗은 상태에서 인간의 정체성, 우리가 늘 표현하는 '인간의 정체성이라는 비호 아래, 슬쩍 바뀌는 것 같지도 하지만 그 비교를 가로막는 지경에 이를 정도로 근본적으로 바뀌는 것은 무엇인가?" 이러한 곤경에 비추어 다시 한 번 질문해보자. 애당초 이렇게 판단을 왔다 갔다 하게 이끄는, 그리고 중국을 우회하고 난 뒤에야 비로소 두드러지게 드러나는 이 양립 불가능한 두 관점은 어디

에서 오는가, 그리고 그 본질은 무엇인가.

옷을 입은 사람을 그릴 때 우리는 그 인간을 그의 개성 속에서 파악되는 어떤 사람으로 표현하는 것을 추구한다. 그러나 누드의 신체를 그릴 때 우리는 하나의 본질을 파악하기를 원한다. 혹은 오히려, 우리가 그것을 원하든 그렇지 않든 간에 본질을 만드는 것은 누드다. 비너스와 같은 **미의 본질**, 혹은 보티첼리, 베르니니G. L. Bernini 등등의 작품 속 **진리의 본질**, 혹은 안토니오 다 코레조Antonio da Correggio의 작품 속 **덕성의 본질** 등등이 바로 그 예다. 본질에 대한 이러한 탐구는 고착되지 않고, 그 길은 항상 새롭게 창조된다.

도나텔로Donatello의 「다비드」는 카레지 지방의 장로 코시모 Cosimo de'Medici의 주변에 다시 모여든 신플라톤주의자들을 위한 **에로스**의 매력적인 초상화다. 반면 미켈란젤로는 창조자의 이미지 속에서 그를 만들었다는 것을 드러내기 위해 다비드를 거대한 누드로 표현한다. 인체의 관능성을 표현한 전자와 힘찬 근육을 표현한 후자에게서는 제각각 하나의 이상이 드러나고 있는데, 그 형상의 다양함은 본질의 다양성이다.

심지어 '청소년'이라 할지라도 그것이 '누드'인 한 이러한 추상성을 따르지 않을 수 없다. 개체가 사라지기 때문에 누드 초상화는 존재하지 않고, 존재할 수도 없다. 육체라는 경계

속에서, 동시에 관능성의 친밀함 속에서 사람들이 도달하는 것은 하나의 보편성이다. 뒤집어 말하면 그의 살 속에서 누드는 육화된다.

그 침입의 능력은 어디서 오는 것일까? 감각적으로 아주 가까이 있어 바로 지금 여기에 드러나 있지만, 멀리서 보면 하나의 이상적인 장면 위에 있다. 이것이 바로 누드가 그렇게 신화적 소재를 반기는 이유다.

「파리의 심판」「갈라테아의 승리」「이오」「아틀란타와 히포메네스」「승리의 삼손」 등등… 혹은 다른 계열의 작품으로서는 「아담과 이브」「피에타」「최후의 심판」 등등이 있다. 카노바A. Canova가 나폴레옹의 누드 상을 조각할 때 그 개체성은 더 이상 문제가 되지 않는다. 그는 그 형상 속에서 전쟁과 영웅주의의 절대적인 형상을 표현하려고 한다. 누드로 형상화된 그의 누이는 승리의 비너스처럼 보인다.

이와는 반대로 중국이 누드화를 그리지 않고 누드 조각상도 만들지 않는 것도 결국은 바로 이러한 '원론적인' 이유 때문이다. 왜냐하면 중국은 그 본질의 일관된 차원을 알지 못했고, 그것을 돋보이게 하거나 촉진시키지 못했고, 따라서 중국의 상상력은 이러한 본질들의 육화에 대해 관심이 없었기 때문이다. 그 육화는 서양에서는 신화적 인물로 드러난다.

중국의 언어는 추상화시킬 수 있다. 그러나 중국어는 다시 되돌려서 그것들을 의인화하지는 않는다. 중국의 문인 예술은 은유적으로 표현하지만 알레고리를 사용하지는 않는다.

나는 이러한 문인 예술을 다루기 위해 '함축성pregnance'이라는 개념을 사용하는 쪽으로 이끌렸다. 나는 함축성을 통해 내재성이 발출되는 그 역량을 이해하게 되었는데, 그 바닥이 모든 형상들이 미분화된 채로 있는 바닥이든지 혹은 지향성의 그것이든지간에, 그 둘은 같이 나아간다. '발출하다É-maner', 그것은 그들의 언어로 말하자면 그 자연의 원천으로부터 밖으로 나온다는 말이다.

그것을 비상할 수 있는 역량에 머물게 하면서, 그것이 영원히 '저 너머의 세계'로 향하도록 하면서, 그리고 이를 위해 그것을 객관화로 이끄는 모든 압력들을 방비하면서 화가와 시인은 소진되지 않는 '무궁한' 발출을 쓴다. 그리고 그 발출은 '있음'과 '없음' 사이의 변천 속에서 계속적으로 이어지는 상호작용의 과정에 지배를 받고 있기 때문에 본질적으로 미학적이라 할 수가 없다. 왜냐하면 그것은 전적으로 감각적 차원에서 만들어지는 것도 아니고 지성적 차원에서 만들어지는 것도 아니기 때문이다.

여행의 끝에서 집으로 돌아오면서 누드에게 낯설음을 주기

위해 이를 잊지 말자. 왜냐하면 우리는 다시 여행을 할 수도 있기 때문이다. 누드와 안티누드는 같은 박물관에 머물 수 없음을 알고 있다. 그리고 헤겔주의자들이 그러하겠지만 철학의 종합화를 꿈꾸며 쉬지 않고 '아름다움'과 '정신' 사이에 놓으려는 모든 가교에도 불구하고 그러하다.

누드는 진부하지 않다. 또한 어떤 자그마한 틈 속에서도 기어오를 줄 안다. 누드에는 두 가지 상반된 것이 있다. 하나는 누드가 결코 완전하게 지워버리지 못하는 수치심의 반응인데, 누드는 포즈를 통해 그 부정적 느낌을 방지하여 그것을 침입의 정신적 힘으로 전환하는 데 성공한다. 또 하나는 반대편에서 볼 때, 그 매력을 결코 완전히 잊어버릴 수 없는 살갗의 호소인데, 누드는 본질의 탐구를 통해 그것을 초극하기를 강요한다. 양자 사이에서 **누드**는 **미**가 형상을 객관화시키는 힘을 통해 승리를 거두는 하나의 공간을 열어준다.

욕망과 거부의 사이에 매달려 있어, 혹은 오히려 이 둘 모두를 매달아서 그 양극성을 중화시키면서, 양쪽 방향에서 누드를 왜곡시키려는 그들의 공모를 파괴하면서, 세상의 바닥 위에 자신을 뚜렷하게 드러내면서, 누드는 시선 앞으로 나아가 포즈를 취한다ex-pose. 눈의 시선 앞으로, 정신의 시선 앞으로.

이 때문에 누드는 노출이 만들어낸 푹 패인 곳에서 솟아오

르면서, 우리에게 존재감을 부여한다. 그리고 감각으로부터 그 지성적 형상으로 다시 올라가면서, 누드는 거기서 명징성 é-vidence의 효과를 끄집어낸다.

이제 인간은 지각의 있는 그대로 고립된 모습 속에서 자기 자신에게 나타나는 힘을 가지게 된다. 지각을 기울게 하거나 혹은 덮어버리는 체증은 끝나고, 그는 스스로를 응시하기 위해 멈춘다. 그는 누드 속에서, 세상의 불확정의 씨줄 속에 포착된 특별한 존재가 아니라 존재로서 자신을 알아본다. 사람으로서 자신을 알아보고 존재의 그 숙명 속에서 자신을 알아보는 것이다. 하나의 누드는 이러한 힘의 둘러보기다.

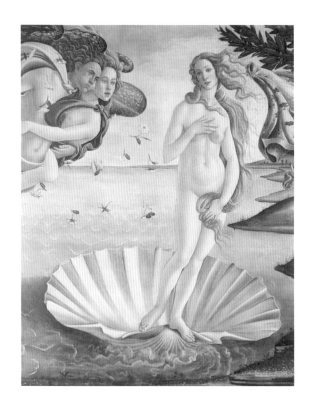

불가능한 누드

역자 후기

불어를 배운 지 아직 얼마 되지 않은 문외한이 수십 년 불어를 공부한 전공자들도 고개를 흔드는 까다로운 책을 번역한다는 것은 실로 만용이 아닐 수 없다. 그러나 거기에는 그럴 수밖에 없는 깊은 사연이 있다.

고등학교 때부터 이브 몽탕의 「고엽」을 비롯한 여러 샹송들을 무척이나 좋아했지만 배울 기회가 전혀 없었다. 대학에 들어와 교양불어를 수강했으나 제대로 공부하지 못해 D 학점을 받았고, 그 뒤로 불어와는 담을 쌓았다.

그러다 50대 후반에 이르러 불어에 대한 관심이 다시 솟아났다. 동서문화 비교에 관심을 가지고 서양문화를 공부하다보니 불어에 대한 필요성이 느껴졌기 때문이다. 그리하여 대학에서 불어를 가르치는 막내 여동생에게 가르침을 청해 불어의 발음과 기본 문장 구조를 배웠다. 그 뒤로 틈틈이 불어 문법책을 읽고 좋아했던 샹송도 번역하면서 독학으로 불어 공부를 계속했다.

이듬해 학교에 해외 연구년을 신청했다. 나는 서양문화를 제대로 체험하기 위해서는 파리가 제일 좋다고 생각했고 조각이 전공인 아내도 적극 찬성했다. 그러나 파리로 가는 길은 그리 순탄치가 않았다. 그해 가을 파리7대학과 콜레주 드 프랑스에 서류를 넣었는데 모두 거절당했고, 파리에 특별한 인연이 없는 나로서는 초청자를 찾기가 어려웠기 때문이다.

해가 바뀌어도 초청자를 찾지 못해 전전긍긍하던 중 우연히 파리 인문과학의집FMSH의 프랑수아 줄리앙이라는 이름이 눈에 들어왔다. 혹시 얼마 전에 구입한 『맹자와 계몽철학자의 대화』의 저자, 과연 그 사람이었다. 급히 읽어보니 평소 나의 생각과 일치하는 부분도 많았고 토론을 나눌 만한 부분도 많이 찾을 수 있었다. 줄리앙 교수에게 이메일을 썼다. 나또한 동서양의 문화와 사상을 비교하는 것에 관심이 많아 책을 쓰기도 했고 당신과 학술 교류를 하고 싶다고 하면서 나를 초청해줄 것을 간절히 부탁했다.

천만다행으로 줄리앙 교수로부터 나를 초청하겠다는 답장이 왔다. 그때가 1월 말이었다. 안도의 한숨을 쉬면서 서둘러 비자 신청을 진행하고 거처를 구해서 아슬아슬하게 3월 초에 무사히 파리로 갈 수 있게 되었다. 난생처음 유럽에 가게 된 것이었다.

짐 정리를 어느 정도 마친 뒤 인문과학의집을 찾아갔더니 놀라운 일이 나를 기다리고 있었다. 줄리앙 교수가 자신의 연구실 바로 앞 방을 내 개인 연구실로 쓸 수 있도록 배려해준 것이었다. 파리에서는 정교수도 공동 연구실을 사용하는데, 방문학자가 개인 연구실을 사용할 수 있게 되었으니 실로 엄청난 행운이었다.

서점에서 줄리앙 교수의 책 원전을 구입하여 한국에서 가져온 번역본과 대조하면서 불어 공부에 매진했다. 사실 그의 책들은 나에게는 너무나 어려웠다. 나중에 알고 보니 프랑스 사람들 사이에서도 상당히 난해한 문장으로 평가되고 있었

다. 그렇지만 그의 사유체계를 어느 정도 이해하고 있었기 때문에 글의 대략적인 흐름을 파악하는 데는 문제가 없었다.

불어에 점차 눈이 뜨이기 시작하자 번역본의 오류들이 눈에 들어오기 시작했다. 한두 권을 제외한 대부분의 책에서 많은 오류가 발견되었다. 특히 나와 줄리앙 교수의 인연을 맺어준 그 책에서는 미세한 오류 정도가 아니라 황당한 번역들이 너무나 많았다. 철학이나 미학 등의 까다로운 책을 번역하는 데는 외국어 능력뿐만 아니라 문맥 파악 능력과 그 분야에 대한 지식을 갖추는 것도 매우 중요하다는 것을 새삼 확인할 수 있었다.

어느 날 줄리앙 교수와 대화하는 도중에 자연스럽게 그의 저서의 한국어 번역본들에 대해 언급하게 되었다. 당시 나의 불어 회화능력은 아주 낮아서 간단한 인사말을 넘어서면 주로 영어나 중국어로 이야기를 나누었지만 의사소통에는 그다지 큰 문제가 없었다. 나의 설명을 들은 그는 매우 실망하고

안타까워했다.

얼마 뒤 그는 나와 내 아내를 식사에 초대했다. 한창 대화를 나누는 중 그는 번역의 오류를 잡을 수 있으면 번역도 잘할 수 있다면서 혹시 자신의 책을 한 권 번역하고픈 마음은 없냐고 물었다. 그러면서 건네준 책이 바로 이 책이다. 내가 동서양의 회화에 관심이 많고 아내 또한 미술을 전공하고 있으니 이 책이 제일 어울릴 것 같다는 말도 덧붙였다.

책의 제목부터 강한 호기심이 일어났고 앞부분을 조금 훑어보면서 침이 꼴깍 넘어갔다. 나 또한 관심이 컸던 주제였기 때문에 책의 내용이 궁금해지지 않을 수가 없었다. 책에 대해 강한 끌림 작용이 일어나고, 게다가 나를 초청해주고 연구실까지 제공해준 그에게 결초보은해야 한다는 의리까지 발동하자, 주저하지 않고 번역을 하겠다고 답했다.

초기에 조금 번역하다 파리에 있을 때는 번역보다는 듣기와 말하기에 집중하는 것이 좋겠다는 생각이 들어 작업을 중

단했다. 교토대에서 연구년을 보낼 때 귀국하기 직전에 일본어로 강연을 진행했던 경험이 있어 파리에서도 그러고 싶은 욕구가 있었기 때문이다. 나는 매주 줄리앙 교수의 강의를 듣는 것 외에 파리7대학과 국립동양학대학에서 청강을 하고 나머지 시간도 주로 오디오북과 회화테이프를 들으면서 듣고 말하기에 집중했다. 그런데 생각만큼은 불어 공부를 열심히 할 수가 없었다. 5월 하순에는 사랑하는 여동생이 세상을 떠나 한국으로 잠시 귀국했어야 했고 8월에는 중요한 집필 작업을 하느라 석 달간 거기에 몰입했다.

11월부터 다시 불어 공부에 매진했다. 2월에 예정된 강연 때문이었다. 불어는 생각보다는 훨씬 어려운 언어여서 일본어처럼 자유로운 강연을 진행하는 것은 엄두를 낼 수가 없었고 미리 프레젠테이션을 제작한 뒤 설명해야 할 내용을 미리 연습하는 방식을 택했다. 2월 초순부터 국립동양학대학, 파리7대학, 인문과학의집에서 조금씩 다른 주제로 세 번의 강연을

　　　　　　　　　　　　　　불가능한 누드

진행했는데, 그 주제들은 모두 『인문학, 동서양을 꿰뚫다』에서 뽑은 것들이었다.

내가 제일 심혈을 기울였던 것은 인문과학의집에서 진행한 마지막 강연이었다. 대교약졸大巧若拙의 관점에서 동서의 종교와 철학, 문학과 예술을 비교하는 내용이었는데, 줄리앙 교수는 자신과 전혀 다른 관점에서 동서양의 문화를 비교하는 내 강연에 대해 매우 흥미롭다는 평을 해주었다. 그렇게 파리 생활을 마무리 짓고 개학 직전에 귀국했다.

돌아오자마자 학과장이라는 보직이 나를 기다리고 있었다. 마침 학과제에서 학부제로, 게다가 중국어문학에서 중국지역학으로 전공의 성격 자체를 바꾸어야 하는 시기라 연일 회의와 서류에 시달려야 했다. 게다가 개인적으로도 여러 가지 일들이 많이 생겨 번역 작업은 뒷전이 되고 말았다. 그러나 그것은 핑계에 불과하고 사실은 번역 작업이 너무 어렵고 힘들어서 계속 뒤로 미루었던 것이다.

바둑에서 훈수 3단에 실전 3급이라는 말이 있듯이 번역 또한 마찬가지였다. 남의 번역에서 몇 개 오류를 잡아내는 것과 자신이 제대로 번역하는 것은 전혀 다른 차원의 문제였다. 오리무중의 수수께끼 같은 문장이 너무나 자주 나타났다. 그럴 때마다 더욱 용감하게 파고들어야 하는데 나는 뒷걸음치면서 회피하곤 했다. 심지어 몇 달간 아예 손에서 놓기도 했다.

대신 이런저런 외국어 공부에 시간을 많이 썼다. 다른 책 집필 작업도 많이 했다. 번역은 잘 되지 않는데 이상하게도 다른 글들은 술술 잘 나오는 것이었다. 빨리 끝내야 할 일은 뒤로 미루면서 다른 일에 매달리는 것은 마감증후군의 하나다. 내가 원래 마감 증후군이 있지만 이 책에서는 유난히도 심하게 기승을 부렸다.

귀국 후 2년이 지난 어느 봄 출판사로부터 전화가 왔다. 파리의 출판사로부터 계약기간 위반으로 벌금을 내라는 통지가 왔다고 알려주었다. 벌금을 물고 계약을 연장하고 나서야 비

로소 정신이 번쩍 들었다. 그때까지 번역한 분량이 겨우 3분의 1 남짓, 또 미루다가는 진짜 큰일이 날 수도 있겠다는 생각에 앞으로는 번역에 매진하기로 마음을 먹었다.

그러나 생각만큼 쉬운 일은 아니었다. 전후를 거듭 살펴보고 관련 자료를 다 뒤져보아도 전혀 감이 오지 않거나 애매한 문장을 붙들고 씨름하는 것은 참으로 피곤하고 힘든 일이었다. 그래도 페이지는 점점 줄어들어갔고 여름의 끝 무렵에는 초벌 번역을 마칠 수 있었다. 잠시 휴식을 취한 뒤에 1차 자기교열에 들어갔다. 워낙 긴 시간에 걸쳐 이루어진 작업이라 오역들이 많이 발견되었다.

그런 뒤에 대학동기이자 동료교수인 불문학 전공자 이철의 교수에게 검토를 요청했다. 나중에 검토된 원고를 받아보니 아니나 다를까 꽤 많은 지적이 있었다. 바쁜 일이 많았을 텐데 검토를 맡아준 이철의 교수에게 깊게 감사하는 마음이다. 또한 후배 중문학자이자 책의 내용에도 관심이 많아 나의 번

역 작업을 적극 지지하면서 교열과 윤문에 큰 도움을 준 임명신 선생에게도 큰 감사의 마음을 전한다.

그 뒤 겨울 방학 기간 중에 다시 3주 이상 꼼꼼하게 원문과 대조하면서 수정하는 작업을 했다. 오역의 지적이 계기가 되어 시작된 번역이 오역으로 끝나지는 않을까 우려되는 마음 때문이었다. 세 번째로 보니 전에는 보이지 않던 크고 작은 오역들이 적잖이 발견되어 가슴을 많이 쓸어내렸다. 그래도 잡아내지 못한 오역들이 꽤 있을 것이라 생각하며 제현의 질정을 기다린다.

이상으로 번역의 사연과 과정을 꽤 길게 주절거렸는데, 나에게는 그만큼 큰 의미가 있는 일이었기 때문이다. 과욕과 만용의 후폭풍을 수습하느라 꽤 고생했던 것도 사실이지만 후회는 없다. 높고 힘든 봉우리 하나를 무사히 넘어왔다는 생각에 이제는 안도의 한숨이 나온다.

이 책에는 원서에 나오지 않는 도판들이 있는데, 나의 아

내인 조각가 김은현의 작품들이다. 마침 아내는 파리에 있을 때 몽파르나스의 그랑드 쇼미에르 아카데미에 가서 누드 크로키 작업을 꾸준히 진행했고, 귀국한 뒤로도 파리에 가서 한 달씩 작업을 하곤 했다. 나는 책을 번역하면서 독자들에게 원저에 등장하는 고전적인 누드 작품 외에 현대적 감각의 누드 작품들을 소개하는 것도 좋겠다는 생각이 들어 아내의 의향을 물어보았고 아내 또한 동의해주었다. 초벌 번역이 끝날 무렵 나는 줄리앙 교수에게 이메일로 아내의 작품 사진을 보여주면서 허락을 구했고 대환영이라는 답장을 받았다. 다행히도 출판사 측에서도 좋은 아이디어라면서 받아주었다.

소중한 작품을 제공해준 아내와 이를 흔쾌히 허락한 프랑수아 교수에게 깊은 감사를 드린다. 어려운 여건 속에서도 더 좋은 책을 만들기 위해 지원을 아끼지 않은 도서출판 들녘에도 큰 감사를 드린다.

66쪽 **開嶂鉤鎖法**

凡人百骸未有, 鼻隼先生. 初下一筆所謂正面, 山
之鼻隼是也. 徧體揣視, 更重顴骨. 結頂一筆所謂
嶂蓋, 山之顴骨是也. 此處起伏爲一山之主. 而氣
脉連絡, 幷爲通幅之一樹一石皆奉爲主. 又有君相
存焉. 故郭熙爲主山, 欲聳拔, 欲蟬蜿, 欲軒豁, 欲
渾厚, 欲雄豪而精神, 欲顧盼而嚴重, 上有蓋, 下有
承. 前有據, 後有倚. 其法盡之矣.

산봉우리를 펼쳐나가는 연결법

무릇 사람은 온갖 뼈가 아직 있기 전에 콧부리가 먼저 생긴다. 처
음에 붓을 대는 곳은 이른바 정면이니, 산의 콧부리가 그것이다.
온 몸을 두루 살펴보면 두개골을 더욱 중시하는데 붓질을 마무리
하는 곳은 이른바 봉우리 덮개이니, 산의 두개골이 그것이다. 이
곳의 기복이 온 산의 주인이 되고 기맥이 서로 연결돼 이어진다.
아울러 전체 그림의 하나하나의 나무와 돌은 모두 그를 섬겨 주인
으로 삼으니, 또한 그 속에 임금과 신하가 있는 것이다. 그러므로
곽희는 주된 봉우리에 대해, 우뚝 솟아오른 듯, 구불구불한 듯, 탁
트인 듯, 혼후한 듯, 호방하고 활기 넘치듯, 굽어보는 것 같고 엄중
한 듯 그려야 하며, 위에 덮개가 있어 아래에 이어나가는 바가 있
고, 앞에 근거가 있어 뒤에서 의지할 바가 있어야 그 법도를 다한
것이라 여겼다.

畵石起手當分三面法

觀人者, 必曰氣骨. 石乃天地之骨, 而氣亦寓焉. 故謂之曰雲
根. 無氣之石, 則爲頑石, 猶無氣之骨, 則爲朽骨. 豈有朽骨
而可施於騷人韻士筆下乎. 是畵無氣之石固不可, 而畵有氣
之石, 即覓氣乎無可捉摸之中, 尤難乎其難. 非胸中煉有娲
皇, 指上立有顚米, 未可從事. 而我今以爲無難也. 蓋石有三
面, 三面者, 即石之凹深凸淺, 參合陰陽, 步伍高下, 稱量厚
薄, 以及礬菱面, 負土胎泉. 此雖石之勢也, 熟此而氣亦隨勢
以生矣. 秘法無多, 請以一字金針相告, 曰活.

바위를 그릴 때 마땅히 삼면으로 나누는 법

사람을 관찰하는 자는 반드시 기운과 뼈대를 말한다. 바위는 바로
천지의 뼈대이니, 기운 또한 거기에 머무른다. 그러므로 바위를 구
름의 뿌리라고 말하는 것이다. 기운이 없는 바위는 굳어버린 바위
이니 마치 기운이 없는 뼈대가 썩은 뼈대인 것과 같다. 어찌 운치
있는 문인들의 붓 아래에서 썩은 뼈대를 펼칠 수 있겠는가? 기운
이 없는 바위를 그리는 것 또한 진실로 해서는 안 될 일이다.

그런데 기운이 있는 바위를 그리는 것은 바로 잡거나 더듬을 수 없
는 가운데서 기운을 찾아야 하는 것이니 어려운 일 중에 더욱이
어려운 일이다. 가슴 속에 여와女媧와 같은 조물주의 신공을 지니
도록 연마하고 손가락 위에 미불米芾과 같은 재주를 세우지 않으면
그리기가 불가능하다.

그렇지만 나는 지금 어렵지 않다고 여긴다. 대개 바위에는 세 개의
면이 있다. 세 개의 면이란 바로 바위의 오목하고 짙은 부분과 볼

록하고 얕은 부분을 나누어, 빛과 그늘을 잘 살펴서 어우러지도록 해야 하고, 위와 아래를 잘 배열해야 하고, 두꺼움과 얇음을 잘 헤아려야 한다. 나아가 네모난 바위와 뾰쪽한 바위, 흙을 덮어쓴 바위와 물에 잠긴 바위를 그리는 데까지 이른다. 이것은 비록 바위의 형세이지만 이 것에 숙달하게 되면 기운 역시 형세를 따라 생기게 될 것이다. 비법은 많지은 말이 필요 없는데 한 글자의 비전으로 알려준다면 바로 '활活'자에 있다.

149쪽 極寫意人物式

數式尤寫意中之寫意也. 下筆最要飛舞活潑, 如書家之張顚狂草. 然以狂草較眞書爲難. 故古人曰匆匆勿暇草書. 又以草畵較楷畵爲難. 故曰寫而必系曰意, 以見無意便不可落筆. 必須無目而若視, 無耳而若聽, 旁見側出於一筆兩筆之間. 删繁就簡而就至簡, 天趣宛然, 寔有數十百筆所不能寫出者. 而此一兩筆忽然而得, 方爲入微.

극도로 사의를 중시하여 인물화를 그리는 방식

몇 가지 방식은 더욱이 사의寫意 중의 사의寫意다. 붓을 댈 때는 무엇보다도 마치 서법가 장욱張旭의 미치광이 초서와 같이 날아 춤추듯 활발해야 한다. 그런데 미치광이 초서는 해서에 비해 어렵다. 그러므로 고인들은 바빠서 초서를 공부할 틈이 없다고 말했다. 또한 초서체로 그리는 것은 해서체로 그리는 것에 비해 더욱

불가능한 누드

어렵다. 그러므로 '사寫'라고 말하고 반드시 이어서 '의意'라고 말하여, '의意'가 없으면 붓을 댈 수가 없음을 드러낸다. 모름지기 눈이 없되 마치 보는 것처럼 표현하고, 귀가 없는데 듣는 것처럼 표현하여, 한두 붓질 사이에서 의외의 색다른 맛을 드러낸다.

번거로움을 삭제하여 간략함으로 나아가 지극한 간략함에 이르면 자연스러운 맛이 뚜렷해지니, 진실로 수십 수백의 붓질로도 그려낼 수 없는 바가 있다. 이 한두 붓질을 문득 얻으면 비로소 오묘한 경지에 들어가게 된다.

크로키 목록

인명 색인